# 中华汉诗舞

## 基础教程

主　编　穆　兰　　王子璇
顾　问　王能宪　　郑慧慧　　徐健顺　　杨　赛
示　范　穆　兰　　于楚月　　王紫嫣　　郝奕婷

华中科技大学出版社
http://press.hust.edu.cn
中国·武汉

图书在版编目（CIP）数据

中华汉诗舞基础教程/穆兰，王子璇主编．—武汉：华中科技大学出版社，2023.1
ISBN 978-7-5680-8768-1

Ⅰ.①中… Ⅱ.①穆… ②王… Ⅲ.①古典舞蹈-中国-教材 Ⅳ.①J722.4

中国版本图书馆CIP数据核字（2022）第194239号

中华汉诗舞基础教程　　　　　　　　　　　　　　　　穆　兰　王子璇　主编
Zhonghua Hanshiwu Jichu Jiaocheng

策划编辑：陈培斌
责任编辑：朱　霞
封面设计：原色设计
版式设计：赵慧萍
责任监印：周治超
出版发行：华中科技大学出版社（中国·武汉）　　电话：(027) 81321913
　　　　　武汉市东湖新技术开发区华工科技园　　邮编：430223
录　　排：华中科技大学出版社美编室
印　　刷：湖北恒泰印务有限公司
开　　本：787mm×1092mm　1/16
印　　张：14.5
字　　数：248千字
版　　次：2023年1月第1版第1次印刷
定　　价：78.00元

本书若有印装质量问题，请向出版社营销中心调换
全国免费服务热线：400-6679-118　竭诚为您服务
版权所有　侵权必究

# 内容提要

  中华汉诗舞是中华汉民族的传统舞蹈,有着悠久的历史传承脉络,它依据诗词的语义和韵律以舞蹈动态表达诗词内容和意境,是赋有古代雅韵的舞蹈艺术种类。本书是从历史宏观介绍到教学微观实践的以中华汉诗舞为专项的首本艺术类教材,从中华汉诗舞的历史、文化、艺术以及审美特点等多层面、多学科呈现中华汉诗舞的教育思想与应用价值。书中图文并茂地呈现了翔实的舞蹈动作,通过二维码的形式,为读者提供网络视频素材,便于学习。

  本书可作为大中专院校选修课、中华优秀传统文化类和校园美育课程、中小学传统文化类师资培训、校外艺术培训的教材,以及传统文化爱好者、新文学与新艺术交叉学科和诗词、音乐、舞蹈类科研人员的参考书。

# 序

　　中国是诗的王国也是舞的国度,在浩瀚如烟的中华诗词里,有许多诗篇都是可歌可舞的,同时,有诸多丰富多彩的舞蹈也常与经典诗词为伴。这其中有一类舞蹈,它独具特色,以"诗"为基础,以"舞"为动态语言,呈现诗词内容与人物的感情和意境。在历史上,它的舞蹈语汇和形式形态伴随着诗词的演变而不断发展,这就是"诗舞"。诗舞是集诗、乐、舞、礼为一体的艺术形式,也是中国古代舞蹈的重要组成部分,它与汉民族的诗词文化和舞蹈艺术形影相伴、不断发展。它起源于周代宫廷雅乐时期,发展于汉代俗乐的兴起与魏晋雅士文化的推动时期,鼎盛于唐代诗词与舞蹈艺术的高峰时期,后因文化交流传入现在的日本和韩国,受到这些国家文化的影响发展出新枝与流派,形成了各国自己文化特色的诗舞艺术。由此可见,诗舞这一艺术形式起源于中华民族,为了区别于其他国家的诗舞,我们为它冠名为"中华汉诗舞"。

　　艺术源于生活却又高于生活,中华汉诗舞也是如此。舞蹈语言的最初发生,源于生活,生活中的动态与自然的传递,形成了一种无声的语言,建构了交流与传递的桥梁。《礼记·乐记》记载:"诗,言其志也。歌,咏其声也。舞,动其容也。"这句话强调了诗与乐、舞的艺术方式各有侧重,但缔结起这三类艺术的核心是诗的内容与精神。

古人在不断探索中找寻和发现每一类艺术的特征,通过各自的语言体系进行转换,使艺术与艺术相通,使语言与语言不断得以发展。中华汉诗舞虽然是来自古代的艺术类别,但其独有的身体语言的创造、表义的方式和宣情手段都值得我们传承与探索。它融合诗文内容,加之"以诗为词、以唱成歌、以舞表意"形成的艺术特点和特殊的舞蹈形式,更值得当代舞蹈艺术学者的思索。历史的车轮总是滚滚向前,舞蹈艺术也是转瞬即逝的时空艺术,但是,面对继承与发展,我们仍要理性地对待。著名的舞蹈艺术家欧阳予倩先生曾经说:"继承原有的传统并加以发展,要在传统的基础上建立新中国的舞蹈艺术。我们研究中国舞蹈史,为的是弄清中国舞蹈艺术发展的路线,总结过去的经验为新中国的舞蹈创作提供新的材料。"这段话告诉我们,面对继承与发展,我们研究的方向与目的,既要推陈出新,也要古为今用。在今日中国,占据主导地位的是中国特色社会主义文化,习总书记讲话中提出"发扬中华优秀传统文化"的精神,意指要以实现中华民族伟大复兴中国梦为奋斗目标,建设社会主义文化强国。2014年2月17日,习近平在省部级主要领导干部学习贯彻十八届三中全会精神全面深化改革专题研讨班开班式上强调:"要加强对中华优秀传统文化的挖掘和阐发,努力实现中华传统美德的创造性转化、创造性发展,把跨越时空、超越国度、富有永恒魅力、具有当代价值的文化精神弘扬起来,把继承优秀传统文化又弘扬时代精神、立足本国又面向世界的当代中国文化创新成果传播出去。"秉承着这样的发展观与辩证历史观,深入领会代表着中华文明的诗词与舞蹈两种艺术文明,做好中华汉诗舞的挖掘整理和创新发展,是当务之急,也是时代需要。

　　纵观舞蹈的历史长河,曾经出现的舞蹈种类数不胜数,无论是颐养正气的西周祭祀仪式型雅乐舞,还是愉悦感官、升腾情感的汉代俗乐舞,或是众多文献中提到的粗舞和细舞、文舞和武舞、大舞和小舞、健舞和软舞等,它们有很多都是以诗文相伴、以歌舞同行的。这

些史料与文献，为我们研究中华汉诗舞带来了丰富的资料与源泉。汉诗文伴随着中国诗文的发展，经历了四言祭文体向五言、七言、杂言的发展，它不仅曾在祭祀仪式中占据主流，还在燕享、迎宾等场合中发挥着艺术美感体现与情感交流的作用，同时，它在古代教育活动中也起到了积极的影响作用。虽然，当今的舞蹈艺术俨然已经成为一门独立的学科和艺术形式，脱离了诗词的束缚，但是，中国作为"汉诗舞"和"汉诗文"的发源地，更应对这种历经千年的艺术形式进行挖掘、研究和艺术创新。回看历史，《墨子·公孟》说："诵诗三百，弦诗三百，歌诗三百，舞诗三百"；《楚辞》中的《九歌》被多名专家考证，是仪式用诗，也有可舞性；《乐府诗集》中的"舞辞诗"更是证明当时经典诗词舞蹈作品存在的依据，还有唐、宋时期数不尽的诗词舞蹈作品。这些都为我们研究中华汉诗舞提供了文学的依据。在对中华优秀传统文化高度重视的今天，品味和思考中华汉诗舞的存在方式与艺术表达规律，是非常具有时代价值的。

在贯彻中共二十大关于文艺事业的要求和部署下，必须深刻领会"一个导向，两大任务"的明确要求。一个导向，即"坚持以人民为中心的创作导向"；两大任务，即"推出更多增强人民精神力量的优秀作品""培育造就大批德艺双馨的文学艺术家和规模宏大的文化文艺人才队伍"。"一个导向，两大任务"深刻回答了新时代文艺的立场方向和价值目标，科学规划了文艺事业繁荣发展任务书和路线图，为新征程上进一步推动文艺繁荣发展指明了前进方向，提供了根本遵循，注入了强劲活力。中华汉诗舞源自古代中国人民的智慧、中国文字和舞蹈语言的共通性以及创造语言起初的思路、功能和表现方式，正是这些具有中国特性的语言形式与思路，一直影响和创造着灿烂的东方文明与中华文化。围绕中国文字与诗歌文化，彰显其特有的教育与审美、创造意义，是本书的宗旨。让当代更多读者了解、认识并学习中华汉诗舞，形成中国语言性艺术思维，回归我们的元艺术和元语言的方式，传承这一几近失传的优秀传统艺术形式，是本书的核心价

值和意义。如今，教育以"立德树人，情通古贤，颐养性情，焕发志向"为宗旨，读诗、唱诗、舞诗不仅能够让学生们热爱祖国、喜爱中华优秀的传统文化，更能生发和唤醒人们对艺术的自有创新能力，了解中华历史留下的灿烂文化与文明，这必将有利于本民族文化的自信与自觉，这也正是笔者微薄的心愿。本书与其他舞蹈类书籍最大的区别在于，它不仅仅是一本舞蹈类书籍，还涉及非遗文化（吟诵、琴歌、古谱诗词）、音乐、文学等多学科交叉的内容，呈现姊妹艺术的交融性、艺术性和实践性。本书紧密围绕历史上中国诗词与舞蹈的艺术关系、审美表现、艺术语言之间发展变化的相互规律，探索中华汉诗舞的自身特点，从另一个视角全新地看待中华古代舞蹈语言的表达，丰富舞蹈的学习和创作。

闻一多先生在《说舞》中提出："舞蹈是生命情调最直接、最实质、最强烈、最尖锐、最单纯而又最充足的表现。"它是通过有节奏的、经过提炼和组织的人体动作和造型，来表达一定的思想感情的艺术。在本书开篇之际，我还是想用《乐记》中的一段话来表达中华汉诗舞的精神所在："诗，言其志也。歌，咏其声也。舞，动其容也。……故听其雅颂之声，志意得广焉。执其干戚，习其俯仰诎伸，容貌得壮焉。行其缀兆，要其节奏，行列得正焉，进退得齐焉。故乐者，天地之命，中和之纪，人情之所不能免也。"

愿中华汉诗舞之花在祖国大地上绽放并散发它的幽香！

2022年11月于湖北·武汉

# 第一章　中华汉诗舞概况 …… **001**

## 第一节　概述 // 002
## 第二节　历史简述 // 003
## 第三节　艺术特点 // 004
　一、汉诗舞的舞蹈风格 // 004
　二、汉诗舞的舞蹈语言 // 006
　三、汉诗舞的传播 // 009
　四、汉诗舞的表演方式 // 010

# 第二章　中华汉诗舞基础教学原理 …… **011**

## 第一节　诗词基础教学 // 012
　一、诗词文韵 // 012
　二、诗词格律 // 017
　三、诗词类别 // 022
## 第二节　汉诗舞法原理教学 // 024
　一、汉诗舞法原理 // 024
　二、汉诗舞韵规则 // 026

## 第三章　中华汉诗舞教学内容 ······ **031**

### 第一节　汉诗舞表演教学内容　// 032
  一、表演区域与舞台空间　// 032
  二、舞蹈基本术语与身体动态　// 034
  三、汉诗舞道具的运用　// 069

### 第二节　妆容与服饰　// 090
### 第三节　汉诗舞的创作方法　// 090
### 第四节　汉诗舞舞谱的记录方式　// 093

## 第四章　中华汉诗舞基本训练 ······ **097**

### 第一节　修身正体　端仪习礼　// 098
  一、习礼文化　// 098
  二、礼仪训练　// 099

### 第二节　乐为耳聪　踏歌跳节　// 108
  一、习律文化　// 108
  二、踏跳训练　// 108

### 第三节　开合万象　双臂飞舞　// 119
  一、习舞文化　// 119
  二、上肢训练　// 120

### 第四节　流规行矩　趋转翔云　// 126
  一、习步文化　// 126
  二、趋行训练　// 127

### 第五节　舞扇翻飞　形象各异　// 136
  一、习扇文化　// 136
  二、舞扇训练　// 136

## 第五章　中华汉诗舞教学实例 …………………………… **145**

### 第一节　仪式类汉诗舞实例　　// 147
　　一、赏原文　　// 148
　　二、释诗文　　// 149
　　三、诗文分析　　// 149
　　四、乐谱　　// 150
　　五、编舞创意　　// 151
　　六、主要舞蹈动作　　// 152
　　七、作品表演　　// 156
　　八、课后练习　　// 160

### 第二节　古韵类汉诗舞实例　　// 160
　　一、赏原文　　// 161
　　二、释诗文　　// 162
　　三、诗文分析　　// 162
　　四、乐谱　　// 163
　　五、编舞创意　　// 164
　　六、主要舞蹈动作　　// 165
　　七、作品表演　　// 166
　　八、课后作业　　// 171

### 第三节　格律类汉诗舞实例　　// 171
　　一、赏原文　　// 172
　　二、释诗文　　// 173
　　三、诗文分析　　// 174
　　四、乐谱　　// 176
　　五、编舞创意　　// 177
　　六、主要舞蹈动作　　// 178
　　七、作品表演　　// 179
　　八、课后作业　　// 183

##### 第四节　童谣类汉诗舞实例 // 183
一、赏原文 // 184
二、释诗文 // 184
三、诗文分析 // 184
四、乐谱 // 185
五、编舞创意 // 186
六、主要舞蹈动作 // 186
七、作品表演 // 188
八、课后作业 // 194

## 附录一 195
### 中华汉诗舞100首选篇 // 196
一、仪式篇16首 // 196
二、古韵篇20首 // 196
三、格律篇30首 // 197
四、童谣篇34首 // 198

## 附录二 201
### 中华舞谱介绍 // 202

## 附录三 209

## 参考文献 // 213

## 跋·写在教材出版之际 // 217

# 第一章 中华汉诗舞概况

## 第一节 概 述

中华汉诗舞（以下简称汉诗舞）是中华汉民族流传的一种传统舞蹈，它依据诗词的语义和韵律配以音乐，以舞蹈动态表达诗词的内容和意境，是赋有古代雅韵的舞蹈种类之一。它继承了中华历代文人的精神和风骨，经过长时间的历史演变、时代创新和打磨，形成了具有中华文化底蕴的舞蹈风格。

在汉诗舞这一艺术形式中，有三个重要的方面需要界定与诠释。

其一，汉。汉古指汉民族。以黄河流域为中心的地域是汉民族最初兴起的地方，汉民族、汉文字、汉语言，代表着深层的符号与文化意义，是中华的国别、文化的基因之一。本书中的"汉"特指在汉文化语言为主流的诗词概念下的文化共同性的定位与研究。

其二，诗。诗指诗文，特指汉语言文字所形成的具有诗词特性的文学样式与体裁的总称，尤其包括在历史进程中被载入中国诗词总集并具有舞蹈性的舞词声诗体类。在汉诗舞中，被简称为诗。从仓颉造字到秦统一文字再到中华人民共和国的成立，汉文字伴随着中华的历史进程在政治、经济、文化以及教育方面发挥着记录、交流、沟通、传播的作用。诗词的文学形式，历经三言、四言、五言、七言、杂言的变化，形成集大成的诗性雅化的文学体裁，被世界各国称颂、效学。例如：《诗经》、《乐府诗集》中的舞词声诗、唐声诗①、宋词舞词等都是汉诗舞表现的主要内容。

其三，舞。汉诗舞的舞是中国古典的、特殊的艺术类别，此处特指声诗舞蹈中，在文人吟唱诗词、燕享酒宴、雅集助兴等场合表演的特定的诗词的舞蹈。

在中国古代，舞一直与乐紧密相连、不可分割。古代的乐，是集诗、歌、舞于一体的艺术形式，因此，汉诗舞的乐与舞是以诗为词的歌乐、以诗为内容

---

① 唐声诗：指唐代结合声乐、舞蹈之齐言歌辞——五言、六言、七言之近体诗，及其少数之变体，在雅乐、雅舞之歌辞以外，在长短句歌辞以外，在大曲歌辞以外，不相混淆。

的诗舞，诗、舞、乐这三者密不可分。在这三种艺术形式中，乐还包含了礼的成分，礼和乐因最初的周代制礼作乐而紧密结合在一起，形成了礼乐的集中代表，又经历汉代的各自分化和发展，在技术、语言和形式上有了长足进步，并于唐代达到顶峰，上至帝王，下至庶民，皆爱吟诗踏歌起舞。汉诗舞伴随着唐代诗词的影响力，在唐代更远渡到现在的日本和韩国，逐步演变成日本和韩国的本土特色诗舞。到了宋代，随着宋词和戏曲的出现，以及宫廷舞队的建制，汉诗舞逐渐演变成了一种具有叙事功能的表现形式，由此也推进了戏曲的发展。随着元、明、清戏曲舞蹈的兴盛，汉诗舞不再以一种单独的形式出现，而是隐于各类经典戏曲唱段中。"典雅、飘逸、稳重中透着意蕴，虚实有度中呈现着诗境"，这是汉诗舞的舞蹈特点。在诗性言简意赅的艺术语言中，汉诗舞独特的意向动态，在富有韵味的诗词歌曲的衬托下，表达出诗人的情感，完美营造出情、景、志、趣的艺术境界。

因此，学习汉诗舞必须了解诗、舞、乐这三个重要的元素，才能体会诗的内涵、歌的情感、舞的意向，只有这样才可以情通古人、意达今生，才能更好地学习、演绎和传承汉诗舞。

## 第二节　历史简述

中华民族有着悠久的诗、舞、乐历史，自周代制礼作乐，人们通过祭祀文化巧妙有序地把文字、韵诗、音乐和舞蹈组合在一起，传达语义，礼义教化，形成了汉诗舞的初创时期。后至秦汉时期，俗乐的渐盛使诗、乐、舞经历了第一次艺术门类的分化。诗与舞的结合不断丰富，艺术表现也更接近于生活，其形式不断发展，拓宽了汉诗舞的艺术表现方式、手段与空间。隋唐时期，汉诗舞达到顶峰，此时的汉诗舞不仅在文人间盛行，更迎来了上至帝王下至庶民对诗的酷爱。一首首富有乐感和意境的诗被配曲并由伶伦来表演助兴，汉诗舞达到了前所未有的艺术高峰。宋、元、明是汉诗舞融合渐进时期，中国戏曲又经历了昆曲、京剧以及各地地方戏曲的发展，汉诗舞中隐含着的动态语言与诗词的表达方式逐步被戏曲唱段与身段表现所替代。到清代，汉人与汉文化被打

压，汉诗舞也淡出历史，但这种艺术形式却在戏曲中巧妙地隐藏和保护起来，并依偎在戏曲中与戏曲共生共长。

综上所述，汉诗舞主要以"二主一辅"的线路发展和变化。两条主线为：① 汉诗舞的雅乐形式在祭祀礼仪诗乐舞中占据主要的地位，汉诗舞稳定地存在于宫廷礼乐规仪舞谱中；② 汉诗舞的俗乐主要是通过宴会与雅集在文人间的俗乐歌舞节庆活动中进行传播，在汉代与唐代逐步发展并达到鼎盛，并于唐代传入现在的日本和韩国，形成日韩诗舞流派。一条辅线为：通过市井文化等民间娱乐形式，在勾栏、瓦舍、梨园、戏台等场所，在诸野百姓中传播，后汇于民间歌舞表演之中。

## 第三节　艺术特点

汉诗舞是中国古代的舞蹈类别之一，代表着华夏正声、汉风规仪的文化精神取向。在继承与发展传统艺术思想的引领下，提炼汉诗舞的舞蹈艺术特色，抓住其主流的艺术之美，选取当代可以发扬的优秀特征是本书教学的主旨。依据汉诗舞的发展历史，总结其舞蹈的特征，主要体现在：正、端、直的舞蹈体态；质、韧、轻的舞动方式；屈、稳、宁、和的舞蹈意象。这种端庄的气质，应与乐舞伎的媚、娇、艳相区别。汉诗舞颐养正气、刚柔相融、雅致有度、含蓄谦逊，充分体现出文人雅士、淑女君子的审美向度。这种在历史进程中沉淀的艺术特色与生活审美，值得我们重视与珍视，这种文人志士的气质担当对于中国气派的教育与汉文化的弘扬有着举足轻重的价值和意义。

###  一、汉诗舞的舞蹈风格

**1. 舞蹈体态——正、端、直**

"正"，即为顶天立地，浩然正气。表现在汉诗舞中，即为气正、体正、仪正、心正。气息顺畅，动作舒展不小气；体态端正，身姿挺拔不歪气；仪礼适

度，容态恭敬不燥气；心思纯正，正气威仪不娇气。

"端"，即为稳定坚固，气定神宁。表现在汉诗舞中，即为目容端、首容固、体容正。目容端指眼神聚拢不散，坚定而集中，方向清晰平直，不斜视；首容固指头的动态方向清晰，颈部稳定与挺拔，姿态端庄；体容正指肩正不溜耸，跨正不翘摆，膝正不扣松，足正不撇扛。

"直"，即为脊柱拔起，经络贯通。表现在汉诗舞中，即为拔、挺、展三种表现：拔直的脊椎、挺直的后背、伸展的四肢。脊椎作为身体气质体现的主要部分，前胸的任脉与后背的督脉形成人体运行的小周天，通过四肢的伸展配合与经络相连，呈现出通透的气息运行与人物状态。

### 2. 舞动方式——质、韧、轻

"质"，即为气质和型质。在汉诗舞中，有文武兼得的男子，常以挺拔伟岸的身型大气洒脱地呈现出儒士的气质；有品读书卷的女子，以温婉曼妙的身姿柔美贤惠地呈现出淑女的气质；有质朴天真的孩童，以欢快跳跃的体态机灵好礼地呈现出学童的气质。汉诗舞舞者在精、气、神中塑造诗文中人物的形象，呈现出喜、怒、哀、乐及人间百态的情感。舞台上舞者特定的身体造型与流动方式、道具以及面部表情的运用，形成人物气质与人物型质的情感载体，与观赏者传情达意形成共鸣。

"韧"，即为张力和耐力，呈现出舞者对运动动态的空间把控与动作力度。在汉诗舞中，伸拉延展的动作方式所呈现的力量体现在动势的韧度、软度、耐力和劲力中，这种承载与抗压的劲力，常用以塑造坚韧不屈的文人志士等人物形象，动态与舞姿雄浑，通过张力、劲力的对抗力效表达出上下求索、坚韧不拔的精神取向。

"轻"，即轻盈、飘逸，身如飞燕，轻巧之态，是舞者的身形与体态的标准要求之一。在汉诗舞中，"轻"，指的是舞步的流动状态，似雾飘行、流若浮云，尤其在趋行细碎的步伐中集中体现；"盈"，虽饱满有力但不厚重，仿若飞鸿，飘然清逸、随风而旋，似"仙仙徐动何盈盈，玉腕俱凝若云行"。

### 3. 舞蹈意象——屈、稳、宁、和

"屈"，即为谦逊涵养，儒雅行仪。表现在汉诗舞中，"屈"即"曲"也，是礼乐精神的容仪表现。"礼"在一个"敬"字，"敬"中的"曲"是仰慕、尊

重与感恩的行为表现，呈现在舞蹈动态上是仰、俯、跪、屈的形态。脊椎30度、60度、90度不同角度的前屈以及蹲屈、跪屈的礼仪动态，代表着不同的敬意程度。除此之外，在汉诗舞中，舞蹈路线的距行曲折也代表着礼的规仪，这些不同的规仪和舞蹈中呈现的"礼"与"曲（屈）"成为儒家文化的美学核心支柱。

"稳"，即平衡安稳，气顺安详。表现在汉诗舞中，通过转、行、停以及道具的控制，呈现运动中的平衡与身体控制的稳定，更呈现出内心平静、自信、笃定的状态。对身体稳定与控制的拿捏，不仅仅运用在运动时，更高的境界要求在于外表的不惊与内在身体肌肉的细微感触，以及恰当地与外界环境之间的把控，只有这样才能达到"心中有诗句，踏跳乐节间"的艺术控制力。除此之外，这种"稳"的体现，还在于快速舞动后瞬间停止时舞者身体状态的平衡。这些内在的素养和能力，往往需要舞者通过长期身体记忆与训练方可达到。

"宁"，即安静和宁静，气若游丝状。表现在汉诗舞中，有两层含义：其一，体现在舞蹈表现中的神气与安宁，专注在人物的塑造上不受干扰；其二，体现在汉诗舞与观众的聚气，在欣赏时忘我的境界，共情中凝聚时空的空间气氛，是一种艺术表现的空间宁静与专注而形成的无声状态。这有别于炫技的表面热闹与喧嚣，更有一种以简化繁、以静制动的中国大道精神。这种静与宁，存在于舞者的舞蹈动态中，即轻、稳、雅等动作幅度的控制中，同时也存在于汉诗舞表演时营造的虚境与舞者的实境里，共同形成雅致宁静的艺术效果。

"和"，即为和谐、柔和，呈现饱满圆融的气韵。表现在汉诗舞中，和谐的舞蹈动态呈现出让人身心舒畅与和谐共情的感受。因此，动作态势不能突兀顿挫，而应让观者在凝神安心中体会柔和、安好之美，同时感受诗词的温馨与和谐的精神境界。为了达到这一艺术表现效果，需要舞者的动作转换圆融和顺畅，衔接的逻辑有动势，主次分明、相互呼应。舞者的舞动既要做好动作的铺垫、准备与自然的过渡，还要在动作和气质的转化间形成起承转合的和谐之感。

##  二、汉诗舞的舞蹈语言

人们常说"舞蹈无国界，语言有国别"。汉诗舞正是利用身体（舞蹈）这个语言体系符号，向世界传达和诠释汉诗文的丰富内涵。汉诗舞是经过历史沉

淀的一种传统舞蹈艺术，尤其是其独特的肢体语言，成为区别于其他舞蹈的鲜明特征。

### 1. 生活化语言

诗词的演变从文字初萌之始，就与我们的生活息息相关。早于文字初始，人类就在岩壁上描绘各种斗兽、捕猎舞蹈的场景，又在陶盆上勾勒出手牵手跳动的人形圈舞，再到甲骨文、钟鼎文的文字进化，每一种语言都描绘着人类鲜活的生活场景。中国艺术研究院刘青弋学者在《关于中国古典舞的基本范畴与概念丛》一文中提到："那些丰富的、细腻的、来自生活的身体动作语言——亦是舞蹈艺术取之不尽、用之不竭的动态之源，这些描述的词语中我们将处处看到在身体动作上烙下民族的古老文明的印迹。"笔者在一次欣赏自唐传入日本后而形成日本流派的传统日本诗舞来华演出中，很多作品都呈现出诗词中描绘的生活场景和景物，为汉诗舞提供了表现的空间。在这些空间内，被高度提炼的生活化舞蹈语言成为汉诗舞最基础的动态来源。例如，"李白乘舟将欲行""忙趁东风放纸鸢"中的"乘舟""放纸鸢"都是我们生活中经常见到的场景。在汉诗舞表演中，常有此类生活化的动态运用于舞台表演上，并勾连起我们对生活的回忆，把我们带入日常的记忆与体验中。这种生活化语言的积累与艺术表现，是构成汉诗舞语言特色的基础，也是艺术模拟生活、源于生活的真实写照。

### 2. 概括性语言

诗词的语言还有另一个特性，就是高度概括与凝练的文学表达。这种概括性可浓缩成几个字或者一个词呈现出万千世界，这也就要求汉诗舞在舞蹈语言的表现上要具有凝练性或代表性。例如，在礼仪类汉诗舞中，每一个动作都代表一个字，每一个道具又代表着一类舞蹈的特性。左手持"翟"表示阴，在内，呈现诗容、舞容；右手持"龠"表示阳，在外，呈现诗词的声音。手持道具，一字一动，即便只有一个动作，背后都暗含着舞蹈原理与诗境的概括。这些正是诗词和诗舞语义性高度概括的表现。再看日本诗舞中的舞段，例如"窗含西岭千秋雪""一日不见如隔三秋"中的"千秋""三秋"，看似都有同一个"秋"字，但代表的却是完全不同的含义，第一个"千秋"的"秋"是量词，表达雪厚天寒，而第二个"三秋"的"秋"表达的却是时间的长短、思念的难

熬。这种富含深刻意义又简略概括的深度表达,不仅在诗词中常有使用,在汉诗舞中也是如此,通过概括性的动态和表演上的暗喻,表达出诗词丰富的内涵。

### 3. 形象性语言

"形象性"是舞蹈艺术表达最突出的特点,这种形象是鲜活、逼真的再现,也是汉诗舞模拟人物和仿真的高度体现。汉代经学家、文字学家、语言学家、中国文字学的开拓者许慎在《说文解字·叙》中载"仓颉之初作书,盖依类象形,故谓之文。其后形声相益,即谓之字"。研究文字语言转化为肢体语言的过程,正如探寻人类文化基因的进化,具有深远的意义。在日本诗舞——李白的《峨眉山月歌》诗舞中,有一个形象的动态"峨眉山月半轮秋"的"半轮秋",舞者一手持半开扇,另一手在身旁提袖,眼望竖直的半扇来代表半月;而满月则是在开扇旁用另一手做虎口状,抬头望扇,以这种舞姿来代表满月。像这种以形象描绘事物的例子在汉诗舞中还有很多,比如"杨柳""迟日""黄河""墨梅"等这类词语,汉诗舞表演者通过象形和模拟的手段来展现大千世界,抓住事物的本质特性,再通过舞蹈的肢体语言来呈现,这是汉诗舞不能忽视的艺术特征。

### 4. 虚实性语言

中国戏曲被称作是用"一桌一椅"来代表一世界的虚拟艺术,它是中华几千年传统艺术发展到高度凝练程式化的集中代表,这些虚实的表现手法,正是中国各类艺术汇聚沉淀后在戏曲艺术中的体现。但在戏曲还未出现前,汉诗舞道具的运用就已呈现出虚实的表现手法。舞蹈家欧阳予倩先生说:"唐代舞蹈集中了多种乐舞,其中舞蹈和歌唱、和诗、和朗诵的结合,特别成为中国戏曲形成的主要原因。"而汉诗舞艺术正是在历史发展中,凝聚了多种艺术的表达形式,在虚实的艺术表达上闪烁着它耀眼的光芒,也影响着后世的艺术发展。所以,在戏曲段落或者日本诗舞的表演中不难发现,表演者均能使用"纸折扇"为道具,表现"日""月""水""风""江河""书本""镜子""盾牌""武器""方向""船帆""群山""时间"等符号,体现"文人""武士""君王""歌舞伎""孩童"等不同社会地位与身份的人物形象。汉诗舞的虚实性语言,早在初建期就通过身体语言的表现性慢慢形成,历经这种语言习惯的不断沉淀

而逐渐丰满，使得观众一眼就能感知那些不用言语也能明白的语义，比如"千军万马""风花雪月"等。这些正是汉诗舞艺术境界中的妙不可言之处。

### 5. 艺术性语言

舞蹈是"美"的艺术，有着极强的艺术感染力。作为中国舞蹈艺术之一的汉诗舞，也必定要呈现出其唯美的艺术特征。而这种美是通过舞者的动态、舞姿、道具、技巧与服装、化妆等因素与表演共同达成精致的综合艺术体现。从生活走入艺术殿堂，汉诗舞伴随着时间的不断洗礼，一首首诗篇配以汉诗舞舞者的表演与情绪交融，在舞台上鲜活人物的一颦一笑或仰或俯，传递着细腻的人物情感，呈现出美妙的艺术境界，带给我们美的享受。欣赏过汉诗舞的观众都知道，汉诗舞与民间歌舞那种逗笑、憨厚、淳朴的风格有所不同，更多的观众评价汉诗舞都以雅致、醇厚、细腻的汉民族文化为第一印象，汉诗舞雅致、严谨与程式化的艺术美与诗文同辉，也影响并凸显在日本诗舞的表现中。如今，中国戏曲（京剧、南戏、昆曲）的经典折子戏里，有很多与汉诗舞的人物与风格接近的地方，那些文人墨客的体态风姿，有些通过戏曲被记录和传承。在挖掘与创新的当代，我们回看汉代的文学家傅毅在《舞赋》中所说的："其始兴也，若俯若仰，若来若往。雍容惆怅，不可为象。"让我们共同感受汉诗舞的历史艺术魅力吧。

##  三、汉诗舞的传播

汉语言文化圈在世界历史上的影响是极为深远的。例如，近邻日本、韩国、越南等在汉语言文化圈的区域，深受汉文化的影响，这些国家把以汉字创作的诗文，称为"汉诗文"。中华诗词及汉诗舞在盛唐时期传入现在的日本，之后又影响到如今的韩国、越南等国，这些国家在学习中华诗词和汉诗舞的同时，逐渐对汉诗舞进行了本土化的创作及发展，其舞蹈语言、舞姿动态、语音声调和音乐吟咏也都发生了变化，由此而形成了各国家不同风格和底蕴的汉诗舞及其流派。

##  四、汉诗舞的表演方式

在研究汉诗舞的过程中我们发现，根据参与者的年龄段进行划分，通常可分为儿童汉诗舞、成人汉诗舞和中老年汉诗舞。儿童汉诗舞，以认识汉字、学习诗歌为主，锻炼儿童的诗词理解、身体表达和创造思维能力；成人汉诗舞，以表现丰富的人物形象和艺术流派技巧为主，更可上升为专业汉诗舞舞者；中老年汉诗舞，主要由诗词和舞蹈爱好者组成，追求自然随意，典雅优美，以陶冶情志的汉诗舞作品为主。

汉诗舞的表演人数可以是一人舞、双人舞或多人舞。表演时，可一人演唱，多人演奏，一人舞蹈或多人舞蹈；既可现场演唱，也可播放演唱录音配以舞蹈。

在日本，日本汉诗舞的学习者的年龄跨度在4～70岁，具有广泛的受众群体。日本汉诗舞既用于学校典礼仪式、学院特色活动，也可在社区内进行交流娱乐活动，更可作为日本国内及国际间的艺术表演。通过学习汉诗舞，学习汉字、汉语和诗词，还可达到诗词养性、舞蹈健美、愉悦身心、陶冶情操的综合作用，深受日本爱好者的喜爱。可见，汉诗舞既是一种学习汉语的工具，同时更能达到传递中华文明的教育作用。

作为中华儿女，我们在语文课堂里学唐诗，而课下学习的舞蹈却是以外国舞蹈为内容，而中国学院派以纯舞为主要形式，乐与诗分开，更关注动作与音乐的关系，缺乏诗的内容与文化性的饱满，应引起注意。在如今对中华传统文化大力提升认识的时代需要下，对于汉诗舞这么古老且具有文化性的艺术种类，应该发扬与推广，而不能悄无声息地埋没于历史中，也不应简单地用一种辅助性艺术方式拼凑对待。因此，我们希望能够通过此书对汉诗舞进行教学和推广，让更多的人全面了解和认识汉诗舞，学习汉诗舞，把中华民族的优秀传统艺术发扬光大。

# 第二章 中华汉诗舞基础教学原理

## 第一节　诗词基础教学

一、诗词文韵

### （一）诗文

讲诗词文韵，必须要先谈汉文字与诗词的关系。汉文字是历史上最古老的文字之一。中华文明是世界四大古老文明中唯一没有中断的古文明，其中，文字起到了至关重要的作用。汉文化的博大，正是来自"文"。把天上的天象画出来便是"天文"；把地上的万物画出来就是"地文"，也可称作"地理"；把人类社会的事物、规律画出来，叫"人文"。三文合并谓之"文"。文，象也，就是一个象形字。其实，全世界的文字，都是象形字，但是，唯独汉文字不是一个平面系统。"文"是类的符号，"字"是物的符号，是两个系统。埃及的象形文字，就没有"文"的系统，都是"字"的系统。说中华文明上下五千年，其实并不准确，如果算上我们的文字史，大约有八九千年的文化历史，这在世界民族史、人文史中绝无仅有。在这个"文"的系统下，汉字形成的典籍汇聚成经典，形成了中华民族人文精神的基本内容。从典籍来看，"经""史""子""集"就是文的形式；而从人类的感性到想象、到经验、再到理性的顺序，应该也是"经""史""子""集"。因此，"集"者，情志也。什么是"集"，"集"就是诗文歌赋，是历代中华儿女的情感表达。比如，《诗经》是中华诗词源头的集中体现，是先秦的民风、士人雅歌和英雄圣人的颂歌。《楚辞》是反映楚地的诗歌，表达楚人的情感与志向。因此，寻求诗文之风，是体会中华民族人文情志最好的选择与方式。子曰："一言以蔽之，诗无邪。"这正是正声和雅言的代表。孔子删订《诗经》，最后确立了带文字的共305篇，其中优秀的诗词和行文的语言特点，为后世的诗词发展带来了极大的影响。诗中的用字、用词、用声以及比兴的手法，不仅仅为诗词奠定了文学范式与基础，也为汉诗舞奠定了浓厚的文化审美语境和艺术创造方式。因此，学习汉诗舞不得不了解汉

文字的造字法和音韵法，这样，汉诗舞所表现出来的文化语意和艺术表现才能与诗词一致。

自汉代以来，关于汉字的造字法，相沿有"六书"的说法，而六书之首，就是象形法。一般来说，汉字的造字方法有象形、指示、形声、会意、转注和假借六种，但严格说来，转注和假借这两种应属于用字的方法。归纳诗词中的文字，在汉诗舞中主要取其前四项，后两项放置不用。另外两类以数量、色彩的文字词语表示诗文中的特殊含义。

### 1. 象形

取其形象以模拟，是象形文字造字的方法。象形在汉诗舞的创作与表演中运用较为广泛，是汉诗舞学习的基础之一。例如，睡"大"字、站"天"字、比"月"形、似"礼"状等。因此，字形的舞蹈化表现，也是汉诗舞的特色之一。了解文字的身体含义，通过身体表达文字，是学习汉诗舞必备的基本能力。

### 2. 指示

指示在汉诗舞中表方位、方向，常以肢体指引、引带表达含义，例如上、下、左、右、前、后、高、低等。手的运用、方向性与道具的变化使用，都在指示中呈现着诗词中的场景、地点和方向。汉诗舞把舞台空间与自然景观联系起来，穿越舞台的小空间，通过动态的指示与诗词文字的空间表述，形成和创建虚拟的环境。

### 3. 比拟（形声）

比拟是指比喻和拟人虚设的手法，用舞蹈动态来表现诗词中的拟人化舞容。拟人化与生活化的语言运用，在诗词中尤为巧妙，这个巧妙的方式，利于演绎舞台与诗词的符号性寓意。例如：表现柳絮如丝、江水滔滔，表现武士、诗人等，都要在汉诗舞中通过人的表演呈现出来，这需要功力与个人角色塑造的磨炼。我们通过整理古代诗词的舞蹈表现手法和语言动态创设，逐渐发现了这些有特色的动态语言，并将其与诗词呼应起来。例如：鱼翔浅底、飞龙在天、凤凰来仪等这类词语的舞蹈表现，正是汉诗舞中文字语言与舞蹈语言最为特色的表达方式。

### 4. 情感（会意）

历史在变，可真情实感是不变的。人有七情六欲，在诗中有喜、怒、哀、忧、羞、闲、悦，这给予了汉诗舞在艺术表达上的参考与参照。诗文需要的情感与舞台上的舞者二度创作后所表现的情感，融会运用于汉诗舞表演中。这些情感的表现，不仅仅在舞者的面部眉眼间，还要将心理活动转化为人体动态，并将其与舞姿结合，把人物情绪用舞蹈的方式刻画、呈现出来，如一跺足、一掩嘴、一颦一笑，通过体态、速度以及身体与道具的运用，细腻地刻画出人物的不同形象与情感，增强汉诗舞抒情与叙事的功能。

### 5. 数量

诗词中常出现一些数词和量词，这些词语往往不能仅从表面意义上去理解，更应该注意这些数量背后所描写的主旨及用意。有些数词我们可以通过反复以及固定的动作次数来强调与提示，但对于带有一定多义性的数量词，如九天、三秋等，则需要根据诗文内在的含义来确定该数量词的真实意义，并将其改换成相应语义的动态、舞台的调度或舞步的缓急等加以灵活运用呈现出来。

### 6. 色彩

色彩在诗词中代表着心情、季节和年龄，这些都与人物紧密相连。在诗词中，通过塑造色彩的方式表达出诗的主旨，呈现出诗的内涵，如红色表示热情洋溢、黄色表示稳重诚恳、蓝色表示浪漫飘逸、白色表示纯洁高雅、黑色表示沉稳庄重、绿色表示青春活力。这些常识都有利于汉诗舞在表现上、动态上与服饰道具的运用相结合，共同抒发诗词的情感。

## （二）诗韵

中国是诗的王国，从上古歌谣到诗歌总集《诗经》，从楚辞、乐府到唐诗、宋词，一幅幅壮丽的诗词画卷展现在我们眼前。提起中华诗词，不得不说诗词的"韵"，韵是诗词格律的基本要素之一。诗人在诗词中用韵，叫作押韵，从《诗经》到后世出现的诗词，几乎没有不押韵的。在北方的戏曲中，韵又叫作辙，押韵又叫合辙。诗词的韵，往往表现出诗词的情感，因此，了解诗韵也是

探知诗词情之所在的关键点。古代有很多韵书和类书，专门在韵的使用上给予指导。古代私塾教学必学的韵书，如《笠翁对韵》《声律启蒙》都是很好的教学书。学会韵的使用，是走进诗词的诵读情韵的第一步。因此，汉诗舞舞者必须了解和掌握诗韵的相关知识。一首诗有没有韵，一读就能察觉出来。诗词中所谓的韵，大致等同于汉语拼音中的韵母，凡是同韵的字都可以押韵。所谓押韵，就是把同韵的两个或更多的字放在同一位置上，一般总是把韵放在句尾，所以又叫韵脚。古人押韵是要依据韵书的，所谓"官韵"，就是参照朝廷颁发的统一的韵书。这种韵书在唐代与当时的口语基本上一致，依照韵书押韵是比较合理的。宋代以后，语音发生了较大的变化，诗人们如果仍旧依照韵书来押韵，那就变为不合理了。如今，我们读古诗时，应该知道古人的诗韵，这样才能明白韵的含义。可是，随着时代的发展，语音也在发展和变化中，因此，当我们读不同类别的诗歌时，要考虑它的性质。古诗有古诗的读法，如同跳古代的舞蹈也要知道古代舞蹈的运动方式一样，因此，了解诗的韵律，也是学习汉诗舞的一个基本要求。

以《诗经》为例，古诗中的用韵之法大致有三种情况。

第一种情况是一、二、四句用韵，即首句、次句连用韵，隔第三句不用押韵，第四句用韵，一、二、四通常都是最后一个字押同一韵，这是比较常见的格式（举例中文字下面标注三角形的，表示用韵，下同）。例如：

关雎（节选）

关关雎鸠　在河之洲　窈窕淑女　君子好逑
　　▲　　　　　▲　　　　　　　　　　▲

第二种情况是隔句用韵，王力称之为"偶句韵"。例如：

桃夭（节选）

桃之夭夭　灼灼其华　之子于归　宜其室家
　　　　　　　▲　　　　　　　　　　▲

第三种情况是自首句至末句用韵,这种诗歌往往格式规整,章与章、节与节之间很对称。例如:

> 大雅·棫朴(节选)
> 追琢其章　金玉其相　勉勉我王　纲纪四方
> 　▲　　　　　▲　　　　　▲　　　　　▲

同时,《诗经》中还有在同一首诗中出现两个或两个以上的转韵形式的篇目,也有不用韵的篇目。不用韵的篇目一般多为"颂"体,其中,王国维在《说周颂》中认为,"颂诗"是描述舞容的诗,加上"颂"之声缓,故其诗多无韵。他强调的大概是靠声音节奏来展现的诗。因此,掌握诗词的韵,尤为重要。在有韵之处呈现怎样的舞容,用怎样的舞蹈表现,这都是汉诗舞的核心与要点,也是汉诗舞表演的较难层级。徐健顺在《吟诵概论》中提到了古代汉语诗词中的韵及韵部的声韵含义,认为唐代以后的诗词中运用声韵较多,具有代表性,可以作为学习参考。以平水韵为例,其音义分析如表1-1所示。

表1-1　平水韵音义分析

| 上平声 | 下平声 |
| --- | --- |
| 一东圆形通透 | 一先伸展低收 |
| 二冬深远浓重 | 二萧弯曲遥远 |
| 三江开阔宏大 | 三肴包裹凹陷 |
| 四支细长连绵 | 四豪跳跃豪放 |
| 五微飘动稀薄 | 五歌延续担负 |
| 六鱼舒展延伸 | 六麻开朗铺展 |
| 七虞延展绵长 | 七阳开阔向上 |
| 八齐低矮弱小 | 八庚雄壮坚硬 |
| 九佳下沉降落 | 九青深入幽远 |
| 十灰深沉阔大 | 十蒸细长上升 |
| 十一真深入亲近 | 十一尤舒缓柔和 |

续表

| 上平声 | 下平声 |
| --- | --- |
| 十二文细腻精致 | 十二侵尖细闭合 |
| 十三元汇聚沉积 | 十三覃包含拥有 |
| 十四寒宽大沉稳 | 十四盐掌握抓住 |
| 十五删弯曲关闭 | 十五咸封闭严整 |

 二、诗词格律

### （一）诗词的语音特点

声调，是汉语的特点，汉语属于旋律性语音体系，以古代汉语的发音为基础，形成四种声调。诗词也是声音的艺术，通过诵念、吟唱，体现着音乐的属性。声调是语音的高低、升降、长短，而高低、升降影响着诗词音乐的旋律性走向，声调影响着语音的长短，是诗词音乐节奏形成的因素之一。拿普通话来说，共有四个声调：阴平是一个高平调（不升不降叫平）；阳平是一个中升调（不高不低叫中）；上声是一个低声调（有时是低平调）；去声是一个高降调。

古代汉语也有四个声调，与现代普通话的声调不完全相同。

平声：这个声调到后代变为阴平和阳平。

上声：这个声调到后代有一部分变为去声。

去声：这个声调到后代仍是去声。

入声：这个声调是一个短促的调子。现在江浙、福建、广东、广西、江西、湖南等处都还保存着这一类入声。

声调和韵的关系是非常紧密的，在韵书中，不同声调的字不能算是同韵；在诗词中，不同声调的字一般不能押韵。

古代的四声，按照传统说法，平声应该是一个中平调，上声是个升调，去声应该是个降调，入声应该是个短调。在《康熙字典》前面有一首歌诀，名为《分四声法》：

> 平声平道莫低昂，上声高呼猛烈强，
> 去声分明哀远道，入声短促急收藏。

这一首歌诀虽然表达不够科学，但它让我们知道古代四声的大概特点，让我们体会到诗词的声音带来的情绪和四声的情绪色彩。在诵读诗词和演唱诗词前先了解这些基本的诗词声调常识，对汉诗舞的表演有着参考意义。

### （二）诗词的语气特点

古汉语言中有之、兮、矣、也、乎等语气虚词的使用，这是中华诗词的又一特点。这类语气词，在《诗经》和《楚辞》中出现较多，有的诗词研究专家认为，这是诗句中衬字和节奏所需，如"左右流之""寤寐求之"中，韵脚在"之"字之前的字上，"流""求"都在幽部。还有的专家研究认为，虚词突出了地域性语言特点和人物性格。因此，在汉诗舞的表演中，需要注意虚词的拖腔和衬字的节律，同时，还要注意语气词与人物刻画的关系，加强舞蹈动态中的地区风格，注意语气表达的人物和诗歌情感，处理好音乐与诗词的长度与节奏。这些都是汉诗舞表演者应该特别注意的地方，由此才能更好地展现不同诗词的情感传递与宣泄。

### （三）诗词的格律特点

"格律"也是学习诗词必须了解的知识点。从字数上看，中华诗词有四言诗、五言诗、七言诗。在古体诗、近体诗中，都会说到"律"，"律"也是节奏，律诗的韵、平仄、对仗，都有许多讲究，也很严格，所以，律诗一般有以下四个特点：

(1) 每首限定八句，五律共四十字，七律共五十六字；
(2) 押平声韵；
(3) 每句的平仄都有规定；
(4) 每篇必须有对仗，对仗的位置也有规定。

"平仄"是律诗中最重要的因素。律诗的平仄规律一直影响着后代的词曲。针对汉诗舞的学习，本书仅讲述诗词中的平仄。

关于诗词的格律主要有以下的特点：

（1）平仄在一首诗词的同一句中，称为"本句"；

（2）在上下相对的诗词句中，称为"对句"；

（3）本句中平仄是交替的，对句中平仄是对立的。

平仄规律在律诗中表现得特别明显。这种平仄交替的样式及其呈现出的对比、对偶、对应的文学手法，运用于舞蹈中，也会出现表现性上的空间对比、速度对比、动作大小对比等方式，需要舞者们注意。

同时，每两个字一个节奏，比如"平平对仄仄，仄仄对平平"的节奏型，由此形成了诗词中对立统一的关系，这也是律诗中独特的节奏形式，呈现出艺术上的对比、语言形式上的对立、阴阳的交错等。

在平仄中，还包含着长短的规律与规则，这对于诗词的吟诵和吟唱有着一定的影响。在舞诗时，舞者也要先知道这些平仄规律，这对于汉诗舞的动态节奏与动作幅度把控有着重要的作用和意义。

### 1. 平仄长短规律

（1）平声——长而缓；

（2）仄声——短而快；

（3）入声——更短而有力；

（4）韵字——绕一周有韵。

### 2. 平仄节奏规律

在诗词格律的分类中，针对不同的律诗与诗文，字数也会呈现出多种的规格与要求。有篇幅较长超过八句的律诗，称为"长律"；有比律诗的字数少一半的，称为"绝句"。五言绝句就只有二十字，七言绝句只有二十八字。绝句又分为古绝、律绝，有些绝句属于古体，不受格律的限制束缚，有些绝句是半首律诗，属于近体，以下举一首五言律诗为例。

<div style="text-align:center">

**春 望**

（唐）杜甫

国 破 山 河 在， 城 春 草 木 深。
（平）仄 平 平 仄　　平 平 仄 仄 平

感 时 花 溅 泪， 恨 别 鸟 惊 心。
（仄）平 平 仄 仄　　仄 仄 仄 平 平

烽 火 连 三 月， 家 书 抵 万 金。
（平）仄 平 平 仄　　平 平 仄 仄 平

白 头 搔 更 短， 浑 欲 不 胜 簪。
（仄）平 平 仄 仄　　（平）仄 仄 平 平

</div>

【说 明】

（1）诗词格律中"一三五不论，二四六分明"是古人写作七言近体诗时，对一首诗中各字平仄调配的变通规定的常用口诀。这是一种灵活处理平仄格律的方法，但也不是完全可以自由，只是在保存一定格律规范的基础上做的变通方式。

（2）加"（　）"的字表示可平可仄。

（3）本首诗例中"（　）"为平仄的自由字符的标注，依据格律的基本要求，在不是二四六的位置上，做变通调整，不影响整体诗词格律的范式。

## （四）常见绝句的格律范式（注：⊙表示可平可仄）

**1. 五言绝句**

（1）仄起首句不押韵的五言绝句格律：

⊙仄平平仄,

平平仄仄平。（韵）

⊙平平仄仄,

⊙仄仄平平。（韵）

(2) 平起首句押韵的五言绝句格律：

平平仄仄平,（韵）

⊙仄仄平平。（韵）

⊙仄平平仄,

平平仄仄平。（韵）

(3) 平起首句不押韵的五言绝句格律：

⊙平平仄仄,

⊙仄仄平平。（韵）

⊙仄平平仄,

平平仄仄平。（韵）

## 2. 七言绝句

(1) 仄起首句押韵的七言绝句格律：

⊙仄平平仄仄平,（韵）

⊙平⊙仄仄平平。（韵）

⊙平⊙仄平平仄,

⊙仄平平仄仄平。（韵）

(2) 仄起首句不押韵的七言绝句格律：

⊙仄⊙平平仄仄,

⊙平⊙仄仄平平。（韵）

⊙平⊙仄平平仄,

⊙仄平平仄仄平。（韵）

(3) 平起首句押韵的七言绝句格律：

⊙平⊙仄仄平平,（韵）

⊙仄平平仄仄平。（韵）

⊙仄⊙平平仄仄,

⊙平⊙仄仄平平。（韵）

(4) 平起首句不押韵的七言绝句格律：

⊙平⊙仄平平仄，

⊙仄平平仄仄平。（韵）

⊙仄⊙平平仄仄，

⊙平⊙仄仄平平。（韵）

##  三、诗词类别

针对诗词的分类，要以汉诗舞舞蹈语汇和舞蹈动态方式为选择。不同类别的诗词，代表着不同时代的审美特征、语言方式和情感宣泄手段，也影响着汉诗舞的表现。

最早的诗，从字数上应该是由少增多的，一般为齐言诗，三言、四言、五言，逐渐变为六言、七言。唐代之后，四言诗很少见了，一般也就是五言、七言两类。从诗词格律上看，诗又可分为古体诗和近体诗，古体诗又称为古诗或古风，近体格律诗又称为近体诗。诗人们说起的古体诗，有一点是一致的：凡不受近体诗格律束缚的，都是古体诗。"乐府"产生于汉代，本来是配音乐的，所以称为"乐府"或"乐府诗"，这种乐府诗称为"曲""辞""行"。由于隋唐时代逐渐形成了新音乐，于是又产生了配新音乐的歌词，叫"词"。"词"大概产生于盛唐，在"乐府"衰微之后、词产生之前，有一个过渡期。配新乐曲的歌词即采用近体诗，像王维的《渭城曲》、李白的《清平调》，都是近体诗的形式。

在汉诗舞中，我们更多地看重诗词的功能和性质。例如《诗经》、《楚辞》、《乐府诗集》、唐诗、宋词，这些都是中华诗词范畴，可在这些诗词中，"四言"和《诗经》的"雅、颂"篇比较偏向礼仪仪式功能，《乐府诗集》中也有部分属于以上功能；民风和个人情感的属于抒情言志之类，带有俗乐舒情怀志功能，例如《诗经》中的"风"篇和唐诗、宋词等都是这一类。以下大概划分了汉诗舞诗词的类别，以供学习者了解、参考和借鉴。

### 1. 古体礼仪类诗篇

主要以仪式用诗、用乐、用舞为主，诗词规整，乐、舞谱记录有考据，以《诗经·雅》《诗经·颂》和《文庙礼乐志》《乐律全书》为代表。

## 2. 古体诗

主要是来自田野民间和文人创作，经采诗官收集成册，流传于世的作品。这类诗词没有格律的限制，有的呈现出歌行体、民歌体，诗词形式相对自由，文体多样，在汉诗舞表演中较为自由。以《诗经·风》和《乐府诗集》（除《郊庙歌辞》以外）等非格律诗的古诗为主，这其中也包含一些歌谣、声诗。

## 3. 格律诗词

主要集中在唐代，多以文人创作和民间七言歌辞盛传至今，如《乐府诗集近代曲辞》《唐诗三百首》内的格律诗词中可歌可舞的诗篇等。这类诗词的诗舞多属于文人雅士间赏玩、助兴、表演所用，以宣泄个人情怀与心志为主，在汉诗舞的表现上较为规整，诗词格律清晰，音乐感强，舞性明显，善于表现。这其中还包括了宋代有了平仄格律后形成的词牌类的诗词歌赋，如《魏氏乐谱》《碎金词谱》中记录的部分可歌可舞的诗词。

## 4. 新古风诗词

这一类诗词是当代依照古诗的诗风创作的一些新诗，尤其是运用了古诗与现代白话夹杂在一起的诗文，体现出古风的语言性。这一类诗词在汉诗舞中算作现当代发展阶段的产物，它与古风类流行音乐同时期出现，但是却有着现代音乐的节奏与气息。

了解诗词的基本分类，是学习、创作、表演汉诗舞必不可少的知识构成。以上四类中，前三类更居于历史文化的背景而存在，更能体现中华古典的风格，最后一类是当代产物，在诗词语言中透露着现代气息。因此，了解诗文化基本的概况和诗词的分类以及其历史成因，将十分有利于我们在汉诗舞表演中划分类别，也有利于我们整理汉诗舞的创作思路，更有利于我们恰如其分地用汉诗舞表达诗词的内涵。

## 第二节　汉诗舞法原理教学

时间、空间、力量是舞蹈动作层面的三大要素，时间决定动作的速度与节奏，空间是动作进行的范围与环境，而力度是动作运动的速度与力量。这是现代舞者对待舞蹈艺术的整体分析，也可以说这是一种艺术的逻辑思维，研究者根据舞者的外部形态和运动效果进行分析。德国著名舞蹈家鲁道夫·拉班通过多年的舞蹈科学研究与实践尝试，提出了人体小宇宙与舞蹈力效的理念与动作分析，由此打开对人体运动的科学认识与创作空间。而今，针对中国古代舞蹈理论与舞蹈历史中的艺术，仅从外部做研究是不够的，必须更深入地用东方人的舞学思想来探寻中国舞蹈中的精神取向与运动规则。作为以诗词为核心的文人艺术的汉诗舞，更应该秉承中华之精神、中国之审美，运用东方身体语言思维来诠释汉诗舞运动的奥秘与舞蹈的精髓。

###  一、汉诗舞法原理

汉诗，是特指汉语言环境下的诗歌总称，与其他国家语言以及少数民族语言环境下的诗词划分要区别对待。因此，针对汉诗的认识与艺术分析尤为重要。依据汉诗的创作历程、文字与格律以及脉络形成、诗文吟咏、古谱诗词中的音乐与舞谱艺术文献，梳理总结其艺术原理与表演方式是探寻汉诗舞的依据与基本研究思路。下面针对汉诗舞法的基本原理加以总结，便于学习。

汉诗的创作有四个维度：雅言、雅音、雅象、雅意，这四个维度为我们学习汉诗舞奠定了艺术的高度与表现的风格。为了达到这四个维度，必然有特殊的艺术途径。一首诗的气韵，不仅通过文字可以反映出来，还可以读出来、吟出来、舞出来。如果不能正确地吟读诗词，也就不能体会文字声音背后的含义，以及声音背后更深层语义的显性力量。古人在创作诗时，皆是吟读，边吟边创作出来，在反复吟读中，最后落于纸上，记录成集。诗词在未装订成集前，往往就已经流传民间，传播四里，这正是文以化人的力量。吟读，是古人

读书的方式，如今已界定为吟诵。吟诵与西方的朗诵大有不同，诵、吟、唱是最基础的方式，也是我们体会古人文字声音艺术魅力最直接的方式之一。汉诗舞是诗、乐、舞、礼的艺术，在诗中文字求象，声音求气，器乐求律，舞蹈求韵，礼仪求场，共同组成人与诗之间的艺术表现，丰富而又玄妙。朱载堉在其舞理之中提到："玄而又玄，众妙之门。"因此，能舞出玄妙，一定要知其舞理舞法。

### 1. 气法

气，是内在气息推动身体运动时形成的动作速度、力度、效果，是与呼吸的状态配合形成的气流，带动身体部位形成的运动方式。这个气法与中国文字的抑扬顿挫、形成运动气息的流动变化方法一起，构成了肢体气流运动法则，在汉诗舞法中称为气法。

这种气法与诗词吟诵的法则吻合，可形成平缓仄急，平慢仄快，平轻仄重，平长气息顺畅，仄短气息阻断，平低、仄高、上声起伏、入声下沉的气法与动势变化，在诗词中自然呈现具有运动节奏与时间的舞蹈效果，即使没有音乐伴奏与乐器演奏，我们依然可以舞动，不受音乐限制。在诗文本身的气韵中舞动出动态的时、空、力的效果，可谓是中国的力效之法，也是汉诗舞道维度中雅音的呈现。

### 2. 形法

形，是人体的外部形态构成的身体整体立体状态。在舞蹈中，音乐旋律在刻画人物中形成高低走向，人体的外部整体形态为塑造角色起到关键作用，为汉诗文字形成人体的空间造型提供了可能。字的形状、字的内涵，雅言带来的人物外形，身体空间的姿态，以及诗文的典故，是选择舞蹈动态语言的基础，这是汉诗中雅象的内涵外化。

### 3. 礼法

汉诗的雅言，可以根据不同的人物所处的身份、所在的仪式类别、所处的环境场合，以及在舞蹈的开始与结尾处呈现的中国人仪轨习惯，在表演中表现出人物互相的礼仪风貌，同时结合形法共同支撑起雅象的内容，将舞者的形态与场域环境仪式紧密结合，形成外在的典雅景、象。

**4. 韵法（转法）**

韵法是指诗韵的转换之法，这里的韵有很强烈的情感表示。中国最早的诗以韵文为主，在朗朗上口中传达抑扬顿挫的情感语言。探寻这些韵的使用奥秘后发现，它们还与运动、动作的变化发展，以及外部显现的运动规律等相关，且以身体不同部位的变化与转动方式对应地呈现出来，构成了韵的身法。例如身体的旋转、绕动、移动等，这种玄与变、转与换正是汉诗中雅意的终极取向，也带来了舞者无穷动的可能与观者无穷尽的幻想。

以上四种舞法是汉诗舞基础的舞蹈动态法则，运用这些法则与实践的训练，能够激活舞者微观的身体感受对宏观诗词意境的体会。这些是汉诗舞的基本舞法，应首先掌握，其他中、高级教学部分在中、高级教材中再详述。本书是初级教程，主要通过各章节的实践导入，引领大家逐渐走进汉诗舞的世界。

## 二、汉诗舞韵规则

汉诗的四维舞法，是了解汉诗舞的方法之一。除此之外，还必须了解汉诗的韵法与舞韵规则，以揭示汉诗舞舞蹈韵味的主要形式，便于我们一眼能识辨韵之所态、韵之所势、韵之所动。

依据古代韵书与诗韵的发展，以及汉语言的发展变化，我们主要选取的是使用较多的广韵和平水韵。现仅根据平水韵的分类进行总结，方便读者了解诗词舞韵的规律。

### （一）韵型规律分析

我们分析韵型，首先要从舞蹈动态开始。舞蹈动态指来自舞蹈运动中形成的动作状态与空间的运动路线，以及它们共同构成的立体画面的舞蹈韵味的总和。

**1. 圆形动态舞韵**

圆形的运动轨迹与运动路线，主要指上肢运动或下肢的步伐流动构成的空间效果。这种圆形的运动，主要体现在中国文化的和谐包容的意向上，尤其是动作的起点与结束要形成一个完整的闭合轨迹，通过肢体部位和步伐的呈现，在韵字上得以表现。比如：一东、十五咸等。

### 2. 直线动态舞韵

直线的运动是有方向性的，有快慢与动势。这种动态的舞韵，给予一种流动速度上的指向，带着驱动与能量。多个直线还可以形成形状与视觉效果的冲击。比如：四支、十四寒等。

### 3. 曲线动态舞韵

曲线是不封闭的圆线与起伏变化的线条。这种柔和的动态效果，往往在脊椎伸展与上肢摆动、下肢的流动中交互出现，呈现出永动的生命力量。比如：五微、十二文等。

## （二）韵域规律分析

我们把人体所在空间场域以及舞蹈者所占有的场域作为立体空间流动的场所，在这个场所中，又将其划分为三个层面。这三个层面，以天地为上下，以人为中，形成与中国文化一致的精神诉求。天、地、人三者，各自代表着文化属性与场域空间，也反映出以人为坐标核心的界定和以人为本的精神来看待世界与人的关系。因此，汉诗舞的空间舞蹈韵域指的就是这类韵，往往会产生多种声波效果，也常给人多种艺术视觉效果。根据效果与空间的不同感知，呈现出与诗词意境的不同关系。舞韵的韵与诗韵的韵，虽为无形，但通过舞者的有形表现，可以捕捉到大象无形中的可能与艺术创造，呈现中国古人的创造精神、以物化情的方式与语言思维。

### 1. 低空间流动舞韵

低空间代表着大地，也就是地面与人体膝盖以下的平行移动空间所构成的立体层面。当人体处于膝盖以下，通过膝盖与地面的接触，以及身体各个部位与地面的接触，呈现出此空间带来的语义，代表着一种感恩与回归的含义。流动是舞者在舞蹈中形成的空间移动，这些移动与流动也是此韵的丰富的空间效果。

### 2. 中空间流动舞韵

中空间代表着人，指膝盖以上至人身至高点头部区域的中度空间。此空间

内的移动，是人常见范围内的生活环境场域以及常态运动方式空间。中空间内的流动方式是比低空间较高的一个场域，是舞蹈时最主要的空间区域，也是自然生活情趣中状态刻画的主要表现环境。

### 3. 高空间流动舞韵

高空间代表着天，与中、低空间对比，它所形成的人体与肢体形态，高于头部以上的空间场域。可以通过跳跃与翻腾以及借助外力，脱离低空间、经历中空间到高空间的运动趋势，有种超脱与向往的含义。高空间的移动与流动虽不及中空间韵部多，但是在汉诗舞韵域中占有重要的地位。

以平水韵与仄声韵为基础，划分出了各个韵部所在空间的舞韵效果（见表 2-2），便于大家学习掌握。

表 2-2　平水韵舞理分析

| 韵部分析 | 韵型分布 | 韵域分布 | 韵意解析 | 运动部位 | 力量大小方向 |
| --- | --- | --- | --- | --- | --- |
| 上平声 | 圆形、直线、曲线 | 高、中、低空间 | 丰富 | 上肢、脊椎、下肢 | 大、小、上、下、里、外 |
| 一东 | 圆形 | 高空间 | 圆形通透 | 上肢、脊椎 | 大、强、由上到下 |
| 二冬 | 曲线、圆形 | 中空间 | 深远浓重 | 上肢 | 中、强、向下 |
| 三江 | 直线 | 中空间 | 开阔宏大 | 上肢、下肢 | 中、中强、平行前后左右 |
| 四支 | 直线 | 中、低空间 | 细长连绵 | 上肢、下肢 | 中、弱、前后 |
| 五微 | 曲线 | 中、高空间 | 飘动稀薄 | 上肢、下肢 | 小、弱、左右、上下 |
| 六鱼 | 曲线、圆形 | 中、低空间 | 舒展延伸 | 上肢、脊椎、下肢 | 中、中、左右、上下 |
| 七虞 | 曲线、圆形 | 低、中空间 | 延展绵长 | 脊椎、下肢 | 中、中、左右、前后 |
| 八齐 | 直线、曲线 | 低、中空间 | 低矮弱小 | 上肢、脊椎 | 弱、中、左右 |

续表

| 韵部分析 | 韵型分布 | 韵域分布 | 韵意解析 | 运动部位 | 力量大小方向 |
|---|---|---|---|---|---|
| 九佳 | 直线 | 中、高空间 | 下沉降落 | 上肢、下肢 | 强、中、前、向下 |
| 十灰 | 直线 | 中、低空间 | 深沉阔大 | 上肢 | 中、中、前 |
| 十一真 | 直线 | 中空间 | 深入亲近 | 上肢 | 中、强、向内 |
| 十二文 | 曲线 | 中空间 | 细腻精致 | 上肢、下肢 | 中、中、前 |
| 十三元 | 直线、曲线 | 中空间 | 汇聚沉积 | 上肢、脊椎、下肢流动 | 中、中、左右、前后 |
| 十四寒 | 直线 | 低空间 | 宽大沉稳 | 脊椎、上肢、下肢 | 中、强、向下、向内 |
| 十五删 | 曲线 | 低空间 | 弯曲关闭 | 上肢、脊椎 | 中、强、向下、向内 |
| 下平声 | 圆形、直线、曲线 | 高、中、低空间 | 丰富 | 上肢、脊椎、下肢 | 大、小、上、下、里、外 |
| 一先 | 曲线 | 中、低空间 | 伸展低收 | 上肢、下肢 | 中、中、向下、向外 |
| 二萧 | 曲线、直线 | 中、低空间 | 弯曲遥远 | 上肢、脊椎 | 中、微、前后、左右 |
| 三肴 | 曲线 | 中空间 | 包裹凹陷 | 上肢、脊椎 | 中、中、前后、左右 |
| 四豪 | 直线 | 中、高空间 | 跳跃豪放 | 上肢、下肢 | 中、强、上下、向外 |
| 五歌 | 直线 | 中、低空间 | 延续担负 | 上肢、脊椎 | 大、强、上下 |
| 六麻 | 曲线 | 中、高空间 | 开朗铺展 | 上肢、下肢 | 大、强、向外 |
| 七阳 | 直线、曲线 | 中、高空间 | 开阔向上 | 上肢、脊椎 | 大、强、向外 |
| 八庚 | 直线 | 中、低空间 | 雄壮坚硬 | 脊椎、下肢 | 中、中、向上 |
| 九青 | 直线 | 中空间 | 深入幽远 | 上肢、下肢 | 中、强、前后 |

续表

| 韵部分析 | 韵型分布 | 韵域分布 | 韵意解析 | 运动部位 | 力量大小方向 |
| --- | --- | --- | --- | --- | --- |
| 十蒸 | 直线 | 中高空间 | 细长上升 | 上肢、脊椎 | 中、微、向上 |
| 十一尤 | 曲线 | 高、中空间 | 舒缓柔和 | 上肢、脊椎 | 中、中、向外 |
| 十二侵 | 直线 | 中、低空间 | 尖细闭合 | 上肢、下肢 | 中、中、向外 |
| 十三覃 | 圆形、曲线 | 中空间 | 包含拥有 | 上肢、脊椎 | 中、强、前后、左右 |
| 十四盐 | 直线 | 中空间 | 掌握抓住 | 上肢、下肢 | 大、强、向下 |
| 十五咸 | 圆形 | 中空间 | 封闭严整 | 上肢、下肢 | 中、中、前后、向内 |

以上是汉诗舞在平声韵时运动的规律与分析。仄声韵主要由仄声特征所决定，并由韵的发声方式来处理，依据声韵以短促、力度强、阻塞音为主，我们将在中、高级教材中详细解说。

## 第二章 中华汉诗舞教学内容

## 第一节　汉诗舞表演教学内容

### 一、表演区域与舞台空间

#### （一）常规舞台效果图

常规舞台效果如图 3-1 所示。

图 3-1

#### （二）舞台各区定位区域划分与指示

舞台各区定位区域划分与指示如图 3-2 所示。

在汉诗舞表演中，舞台空间分为低、中、高三个层次，或称一度、二度、三度空间。一度空间（低）指舞台的地面位置；二度空间（中）指舞者站立位置；三度空间（高）指舞者跳跃与腾空的高空。舞者从平面视角角度运动时，经过的路线可分为九个区域或六个区域。如果分为九个区域则是：1 区是中间，2 区是前方正中，3 区是右前，4 区是左前，5 区是右侧，6 区是左侧，7 区是

| 台右后 8 | 台后 7 | 台左后 9 |
|---|---|---|
| 台右侧 5 | 台中 1 | 台左侧 6 |
| 台右前 3 | 台前 2 | 台左前 4 |

| 台右后 2 | 台后中 4 | 台左后 6 |
|---|---|---|
| 台右前 1 | 台前中 3 | 台左前 5 |

图 3-2

后方正中，8 区是右后，9 区是左后；如果分为六个区域则是：1 区是右前，2 区是右后，3 区是前中，4 区是后中，5 区是左前，6 区是左后。

人体舞姿动作在舞台空间内进行移动变化和造型是具有一定的艺术性的，不同的处理安排会产生不同的艺术效果。以九个区域为例，1 区是突出的中心位置，2 区是光区明朗的位置，3、4 区则是仅次于 1、2 区的表演强区，5、6 区为较中和的区域，7、8、9 区则是较为深远、偏暗的位置。

在舞台上，1、2、3、4 区和 5、6 区前半部分的位置，都属于阳光位置，是表演的最佳区域。但是舞台位置的艺术效果，并不是一成不变的，它的作用还会因灯光、舞美的设计，音乐气氛的变化，队形画面的高低起伏，动作的力度、速度、幅度的改变以及技巧的运用而随之变化。

### （三）舞台空间方位区域

舞台空间方位区域如图 3-3 所示。

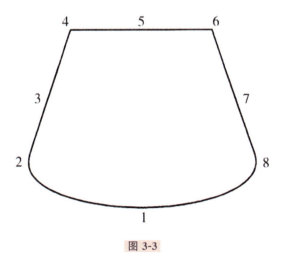

图 3-3

在汉诗舞表演中，舞者相对于舞台的方位朝向可划分为八个区域。这八个区域一般从正前方面对观众的方向开始，通常是四边形，每个边为单数，每个角为双数，依次从右向左数为1、2、3、4、5、6、7、8点。在后面动作教学的介绍中，这些点也代表着表演者在舞台上的朝向以及身体各个部位的指向。在表演前，左、右的上场位主要以3、4、7、6这四个点较多，也称为左班（3、4点）和右班（7、6点），这种称呼主要用作礼仪性汉诗舞的队列舞蹈中左右出场的术语。

 ## 二、舞蹈基本术语与身体动态

为了读者阅读舞蹈动作方便，下面介绍动作的描述方法。

在描述舞蹈动作时，本书先以介绍人体的整体部分开始，再描述局部细节；在整体介绍中包括站、坐、卧姿态和人体在环境中的方位区域；局部介绍中，包括脚、手、头的细节姿态。

在舞姿与运动描述顺序，由下至上原则，体面方向至下肢再到躯干再到上肢最后到头部；方向是先左后右原则，先从左脚、左手开始介绍动作；先虚后实的描述，以先描述虚的形态再描述实的形态；相同动作与对称重复原则，相同动作重复节拍和小节，反向相同动作称为对称动作。

身体动作说明中，体面方向，是身体面对的方位；身体各部位描述是下肢以脚、膝、胯为主；腿分实腿和虚腿，实腿为重心腿，实腿形态（脚位、膝、胯）；虚腿为非重心腿，虚腿形态（脚、膝、胯及动势方向）。

### （一）足容（脚位）

"足容"是指脚在地面站立的形状与相对位置，形容脚与脚、脚与腿的关系与外形，"足容"是汉诗舞表演者舞蹈静止时脚下的状态。

① 正足：也叫并步和正步位，两脚内缘靠拢，脚尖并齐，如图3-4所示。

② 宽足：也叫旁开位，两脚与肩同宽，平行站立，如图3-5所示。

③ 丁位：一脚在前，脚尖对2点，脚跟在后脚的脚窝处靠拢，后脚脚尖对8点，形如"丁"字，也称"丁字位"，如图3-6所示。

④ 弓步：一脚脚尖对3点，屈膝，膝盖不超过脚尖；另一脚脚尖对1点，腿伸直，两脚全脚掌踩在地面，重心在两脚之间，如图3-7所示。

图 3-4　　　　　　　　图 3-5　　　　　　　　图 3-6

⑤ 踏步：一脚在前，脚尖对 1 点，全脚掌踩地；一脚在后，置于前脚脚跟后半步距离，脚尖踩地，脚跟提起离地，也称"踏步位"，以在后踏地的脚位称为方向脚，如图 3-8 所示。

⑥ 马步：两脚脚尖对 1 点，站宽足，双腿屈膝下蹲，臀部重心垂直向下，两脚之间稍宽于肩，如骑马状，如图 3-9 所示。

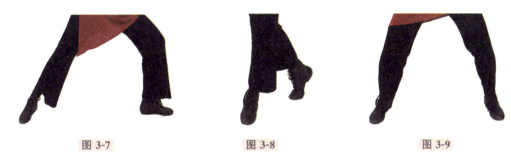

图 3-7　　　　　　　　图 3-8　　　　　　　　图 3-9

⑦ 蹬足：一脚脚跟着地，脚尖翘起，也叫踵步，如图 3-10 所示。

⑧ 点足：一脚脚尖着地，脚跟抬起，如图 3-11 所示。

⑨ 出足：一脚稍向前点地，脚跟稍离地，如图 3-12 所示。

图 3-10　　　　　　　图 3-11　　　　　　　图 3-12

⑩ 外八字位：两脚脚跟自然并拢，脚尖自然外开，呈八字状，如图 3-13 所示。

⑪ 内八字位：两脚脚尖自然靠拢，脚跟分开，呈倒八字内扣状，如图 3-14 所示。

图 3-13

图 3-14

## （二）腿部姿态

① 屈蹲：膝盖弯曲，大小腿弯曲角度和下蹲幅度以膝盖不超过脚尖为准，一般小于 90 度为深蹲，等于 90 度为中蹲，大于 90 度为微蹲，如图 3-15 所示。

② 靠腿：一腿直立支撑，全脚掌踩地，另一腿屈膝向旁，勾脚，脚跟依靠于支撑脚的脚踝处，如图 3-16 所示。

③ 旁开腿：一腿直立支撑，全脚掌踩地，另一腿屈膝向旁，绷脚尖点于支撑腿膝盖处，如图 3-17 所示。

图 3-15

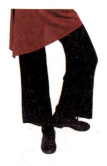
图 3-16

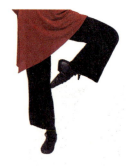
图 3-17

④ 前撩腿：一腿站立支撑身体，另一腿伸出时由弯到直，出脚后，脚经蹦到勾的过程缓缓伸出，停在空中，如图 3-18 所示。

⑤ 商（山）羊腿：这是古代舞蹈姿态，现在沿用。一腿站立支撑身体，另一腿抬起后，膝盖高抬到与髋同高，小腿不伸直，似山羊上山抬腿，绷脚前伸，如图 3-19 所示。

⑥ 吸马腿：一腿直立支撑身体，另一腿正前屈膝，大腿与胯同高，正位屈膝，小腿内收，膝盖正对前方，脚尖紧贴直立腿膝盖内侧，如图3-20所示。

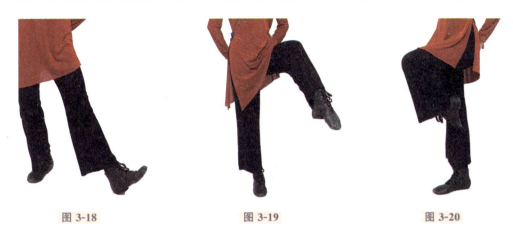

图3-18　　　　　　　图3-19　　　　　　　图3-20

⑦ 踏船步：这是沿用至今的古代舞蹈姿态。两脚一前一后站立，全脚掌踩地。一脚尖对前1点，另一脚尖对旁3点，膝盖对各自脚尖方向，双腿微屈，似站立于船内的渔夫，如图3-21所示。

⑧ 射雁位：一腿直立支撑身体，另一腿小腿向后弯曲抬起，大小腿夹角小于45度，抬起时绷脚，如图3-22所示。

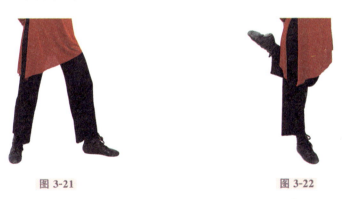

图3-21　　　　　　　图3-22

## （三）坐容

"坐"指臀部与地面或者支撑物的接触状态，特指大小腿、膝盖与脚在此状态时的位置，这一动作属于低空间姿态。

① 经坐：双腿屈膝跪坐，大小腿不要交叉，小腿前面与脚背贴地面，臀部坐于足跟上，脚背不相叠，眼视正前，双手挽手放于大腿前，如图3-23所示。

② 恭坐：在经坐姿势上，眼微视自己膝处，身体微微前倾15度，如图3-24所示。

③ 肃坐：身体端正，跪坐（双脚脚尖立起回折，以脚趾肚支撑地面），眼平视前方，常指正襟危坐，如图 3-25 所示。

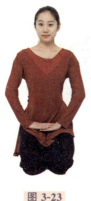
图 3-23

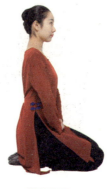
图 3-24

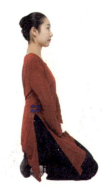
图 3-25

④ 跪立：双膝与小腿支撑地面，胯部提起，大腿垂直地面，臀部不坐于脚跟处，通常眼视对面长者膝盖。男性双脚前脚趾肚跪立支撑身体，双手平放于大腿处；女性双脚脚背平贴于地面，双手交叉挽手，放置于大腿根处，如图 3-26 所示。

⑤ 空首跪拜：这是古代礼仪拜礼之一，用于答谢之礼，男女均用，也是国君答拜臣下的礼节。行礼时，在跪立基础上，双脚脚背着地，身体稍前倾 30 度，双手相叠，平放于眼前，用额头与手背相碰，叫空首，也叫"拜手"。后汉代此为女子常用跪拜礼之一，如图 3-27 所示。

⑥ 盘坐：臀部坐于地面，双膝向旁，小腿屈腿交叉相盘，上身保持经立，尾椎与颈椎拉直，与下身臀部垂直地面，双手置于膝上，一般用于男子和武士，如图 3-28 所示。

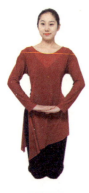
图 3-26

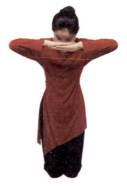
图 3-27

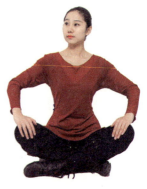
图 3-28

⑦ 男子闲坐：男子臀部单侧坐于地面，一腿伸直，大、小腿贴于地面，另一腿屈膝单盘，脚踩地，仰身，侧手支撑身体，另一手可自然放置，做坐地看书或休息状，如图 3-29 所示。

⑧ 女子闲坐：女子臀部单侧坐于地面，双腿屈腿，一腿在上一腿在下，平行相叠，一般用于妇女郊外休息时的坐姿，如图 3-30 所示。

图 3-29　　　　　　　　　　图 3-30

⑨ 倚坐：臀部单侧坐于地面，一腿屈盘，一腿稍屈伸腿，身体有倚靠状，屈臂支撑身体，手部或倚靠支撑物体，或闲坐状支撑。一般用于室内休息或书生休息状的坐姿，如图 3-31、图 3-32 所示。

⑩ 坐盘：臀部单侧坐于地面，两腿小腿交叉，膝盖与大腿上下交叠，小腿外八支撑地面，形成坐盘。同时，拧肩，与坐盘对称膝盖相靠，一般左肩找右膝，或右肩找左膝，如图 3-33 所示。

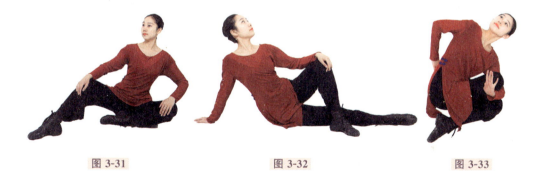

图 3-31　　　　　　图 3-32　　　　　　图 3-33

## （四）卧容

"卧"指身体上身与下肢大面积与地面接触而形成的姿态。一般以休息、睡眠的姿态为主，男、女各不相同。

① 侧卧：身体单侧脚、小腿、大腿、胯、侧腰、肋与肘支撑地面，形成侧卧状。女子双腿屈膝卷腿，膝盖上下相叠，上面的腿可以自然延伸些，手腕与手背支撑头部，姿态典雅含蓄，如图3-34所示。男子一腿在下伸直延展，另一腿屈腿踩地支撑，手握拳支撑头部，如图3-35所示。

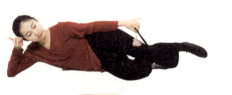

图3-34　　　　　　　　　　图3-35

② 俯卧：身体背面向上，腹部、骶骨、大腿前部、膝盖、小腿前侧和脚背接触地面。男子一腿延伸，另一腿小腿上翘，胸部离开地面，一手手臂在胸前屈臂，手掌紧贴地面，另一手屈臂，肘支撑地面，小臂形成各种舞姿，如图3-36所示。女子一腿屈腿，小腿上翘，用脚掌支撑另一腿伸直延展，一手屈臂，小臂与手掌紧贴地面支撑身体，另一手做各种舞姿，举起延伸的腿与上身支撑的手为同侧方向，如图3-37所示。

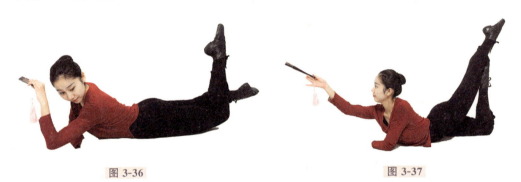

图3-36　　　　　　　　　　图3-37

## （五）身容

"身容"是身体整体的状态，舞蹈中呈现的全身线条、形状与方向的总称。

① 平身：身体从坐姿到跪地，再到身体正立的过程，如图3-38、图3-39所示。

② 躬身：双腿正步站立，上身脊椎中部向后弯曲，两端向中间靠拢，也称屈身弯背，如图3-40所示。

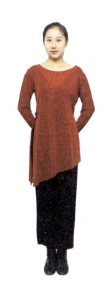

图 3-38　　　　　　　　　　　　　图 3-39

③ 仰身：主要指上身舞姿，胸口上仰，胸腰向上顶起发力，仰头，眼视上，如图 3-41 所示。

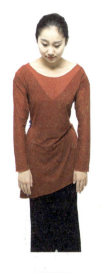
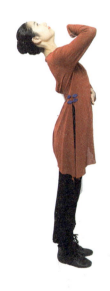

图 3-40　　　　　　　　　　　　　图 3-41

④ 回身：也叫回眸，背身 5 点准备，腿与胯部不动，上身从后转向前方，5 点向 1 点转动，面向 1 点，肩呈 90 度拧转，如图 3-42 所示。

⑤ 前折腰：以胯为轴，身体向前弯曲折叠，腰椎与胯部 90 度、60 度、30 度等不同的角度弯曲，如图 3-43 所示。

⑥ 侧折腰：以胯为轴，上身向旁侧弯曲折叠，腰椎向旁弯曲形成与胯部90度、60度、30度等不同角度，俗称"翘袖折腰"，如图3-44所示。

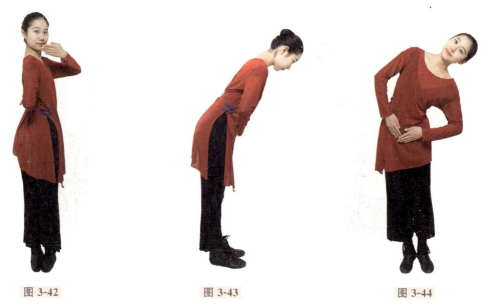

图3-42　　　　　　　图3-43　　　　　　　图3-44

⑦ 冲身：上身舞姿，单侧肩带动同侧身体向前发力倾斜，腰后方向前推送。动作向前、侧方向，分左、右，如图3-45、图3-46所示。

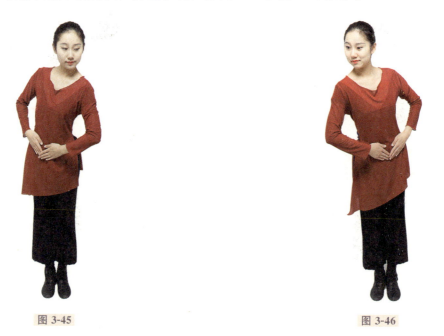

图3-45　　　　　　　　　　　　图3-46

⑧ 靠身：上身舞姿，单侧背肌带动同侧身体向后发力顶靠，侧前推送，如倚靠状。动作向后、侧方向，分左、右，如图3-47、图3-48所示。

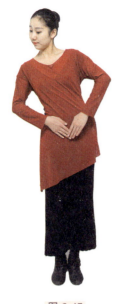

图 3-47　　　　　　　　　　　　图 3-48

## （六）手容

"手容"是汉诗舞中手部特殊的姿态，常用于表达语义和区分人物时，分为手式与指式。

① 自然掌：五指自然向前伸出，不过分发力，自然放松，如图 3-49 所示。

② 凤翅掌：大指屈指紧挨食指，其他四指用力伸直并拢，形同凤翅。主要是女子常用手势，如图 3-50 所示。

③ 虎口掌：大拇指与其他四指呈 90 度撑开，力量外张，四指并拢。男子使用较多，如图 3-51 所示。

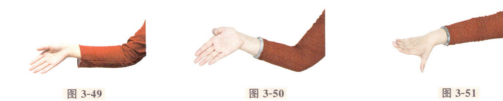

图 3-49　　　　　　　　图 3-50　　　　　　　　图 3-51

④ 扇掌：五指张开，每个手指用力外张，如图 3-52 所示。

⑤ 实拳：大指在外扣住食指外侧，其他手指自然弯曲，拳心捏紧，一般用于男子，如图 3-53 所示。

⑥ 虚拳：大指在外扣住食指外侧，其他手指自然弯曲，拳心中空，如图 3-54 所示。

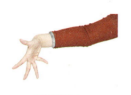 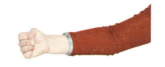 

图 3-52　　　　　　　图 3-53　　　　　　　图 3-54

⑦ 单指：大指扣住中指指尖，上翘食指，其他手指自然弯曲附随，如图 3-55 所示。

⑧ 莲花指：大指正对中指，自然放松，每个手指都有一个自然弧度，形成花型，如图 3-56 所示。

⑨ 兰花指：大指正对中指，每个手指都用力延伸，每个手指都有一个自然上翘的弧度，指跟下压，形成兰花状，如图 3-57 所示。

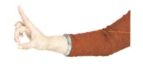 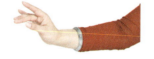 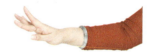

图 3-55　　　　　　　图 3-56　　　　　　　图 3-57

⑩ 拈花指：中指和大指轻轻捏拢，其他手指自然放松，如图 3-58 所示。

⑪ 衔书手：大拇指与中指、食指轻轻相触，如握书简状，如图 3-59 所示。

⑫ 握笔式：大指至无名指依次呈现弯曲握笔姿势，虎口向上，如图 3-60 所示。

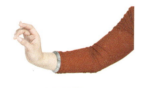 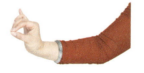 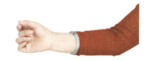

图 3-58　　　　　　　图 3-59　　　　　　　图 3-60

⑬ 指示手型：食指微微伸出，其他手指自然放松弯曲于大指，指上、下、左、右，依次而行，如图 3-61 所示。

⑭ 握扇手：虚空拳，大指与食指微捻，如图 3-62 所示。

⑮ 扣门手：食指与大指微合，食指突出立圆，其他手指弯曲，如图 3-63 所示。

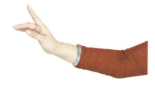 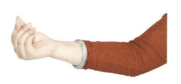 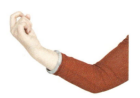

图 3-61　　　　　　　图 3-62　　　　　　　图 3-63

⑯ 合十手：两手手心相对合拢，表示虔诚、祈祷，如图 3-64 所示。

⑰ 文拱手：双手舞姿，左上右下、左外右内，右手环握大指，左手大指抵住右手无名指指跟。左手四指在外包住右手手背。一般是书生和文臣使用，如图 3-65 所示。

⑱ 武拱手：左手并指立掌，右手实拳抵住左手掌心。常用于武士与习武之人，如图 3-66 所示。

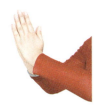
图 3-64

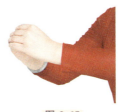
图 3-65

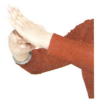
图 3-66

⑲ 叉手：两手虎口交叉，大指在内，四指在外，指尖向斜下方，如图 3-67 所示。

⑳ 揖手：两手凤掌，大指内收，右手在前为阴（女性），左手在前为阳（男性）。手心与手背相贴，大指指尖相对形成圆形，如图 3-68 所示。

㉑ 戏揖手：男性右手握空拳，左手兰花立掌，也可持扇，如图 3-69 所示。女性与男性相反。

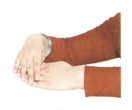
图 3-67

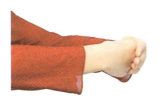
图 3-68

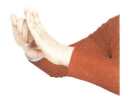
图 3-69

㉒ 吹笛手：持扇横于脸庞，左手在前，右手在后。持扇时指尖轻点于扇骨，如图 3-70、图 3-71 所示。

㉓ 舞剑指：食指与中指并拢夹紧，其他手指屈指，大指与无名指相捏，小指紧贴无名指，屈指，如图 3-72 所示。

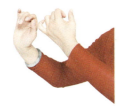
图 3-70

图 3-71

图 3-72

## （七）首容

"首"是头的称谓，指头部运动时呈现的状态与方式。

① 仰首：抬头面向上，如图 3-73、图 3-74 所示。

图 3-73　　　　　　　　　　图 3-74

② 侧仰首：倾头并朝一方向仰头，视左、右斜角上方位，如图 3-75 所示。

③ 侧低首：倾头并朝一方向低头，视左、右斜角下方位，如图 3-76 所示。

图 3-75　　　　　　　　　　图 3-76

④ 低首：俯面向下，眼视下，如图 3-77 所示。

⑤ 侧首：眼前平视，目光交流，如图 3-78 所示。

图 3-77　　　　　　　　　　图 3-78

⑥ 微绕头：以颈椎为轴由右向左，经过路线为一个小圆形，以额头为起始点，向右后方环绕。正向为右圆，反向为左圆，如图3-79至图3-84所示。

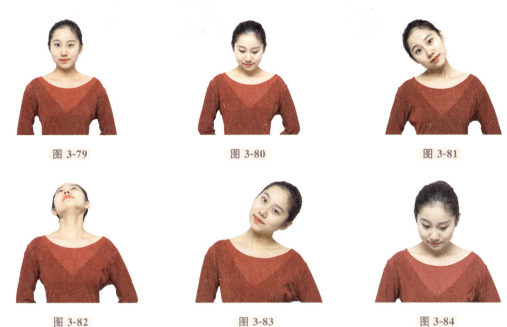

图3-79　　　　　　　图3-80　　　　　　　图3-81

图3-82　　　　　　　图3-83　　　　　　　图3-84

⑦ 摆摇头：横向倾头的快速摆动，颈部放松，头顶做位移的左右晃动，表现喜悦情绪，如图3-85至图3-87所示。

图3-85　　　　　　　图3-86　　　　　　　图3-87

⑧ 叩首："叩"为"敲"，叩首，就是用额头碰触地面。这是中国跪拜礼仪的动作之一。跪拜起始于坐位，先起手跪立，双手拱手向前落地，伏地，手心手背相叠，额头落于手背上。叩首时，臀部不要抬得太高，起身时推手到揖位，跪立，再回身到跪坐姿，如图3-88、图3-89所示。

古代有稽首、顿首之分。稽首一般是最隆重的拜礼，行礼时，施礼者引头至地要停留较长时间；顿首，在古代拜礼中轻于"稽首"，是地位相等、平辈相交的一种礼节，行礼时，一般是跪拜，引头至地，做短暂的接触，头就立即举起。"顿首"也用于书信中起头或末尾，表示对对方的恭敬。

图 3-88　　　　　　　　图 3-89

### （八）手位

"手位"是上肢运动时在空间的位置以及与身体的关系，是汉诗舞中常用的术语。

① 上位：以头为上，超过头部以上，指天为上。双臂举过头顶，如图 3-90 所示。

② 下位：以脚为下，指向脚部以下，指地为下。

③ 旁位：以脊椎为准，左右为旁，与肩同高，左边手臂平举为左旁平位，右边手臂平举为右旁平位，双臂旁平举为双手旁平位，如图 3-91 所示。

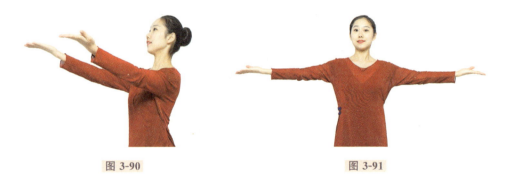

图 3-90　　　　　　　　图 3-91

④ 斜位：以头为上、脚为下，以身体脊椎为轴分为左、右，以正面和背后分为前、后，以肩的高度为平，形成的各种身体与手臂的 45 度角为斜位，分为上斜、下斜、旁斜，包括前上斜位、前下斜位、旁上斜位、旁下斜位等方位。

⑤ 执：双手持道具在肩前屈臂，如图 3-92 所示。

⑥ 举：双手手心向上，平抬至眼前，伸展手臂，与眼睛同高，如图 3-93 所示。

⑦ 拱：双手在身前抬起，向前正身抱拳，与肩同高，有敬意之势，如图 3-94 所示。

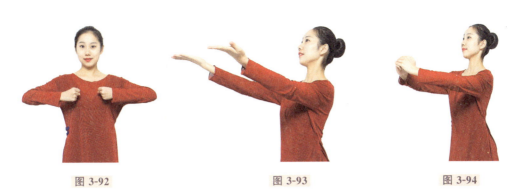

| 图 3-92 | 图 3-93 | 图 3-94 |

⑧ 呈：直伸拱手舞姿，头微微倾向拱手方向，位于耳旁侧肩位，举手屈臂抱拳拱手，有秉承、呈上之意。古时候，在禀报和引用他人言语时，常用此体态为敬意之礼，如图 3-95 所示。

⑨ 开：两手打开至体侧，与肩同平，伸展手臂，如图 3-96 所示。

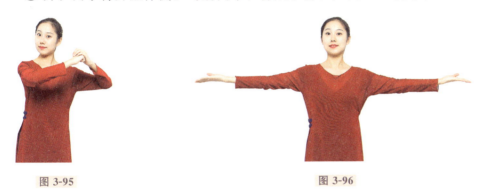

| 图 3-95 | 图 3-96 |

⑩ 垂：双臂自然放松下垂于体前，分为单垂手和双垂手。图例为单垂手，如图 3-97 所示。

⑪ 合：手中不持物时，上下两小臂重叠。如有道具时，上下形成纵线拳重叠，如图 3-98 所示。

⑫ 合抱：双臂屈臂交叉于胸前，小臂交叉相叠，手抱肩，如图 3-99 所示。

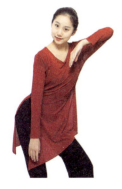  

| 图 3-97 | 图 3-98 | 图 3-99 |

⑬ 相：小臂屈臂向上，两臂纵向平行立肘，如图 3-100 所示。

⑭ 交：不持物时，小臂交叉；两手持物时，可物物相接，如图 3-101 所示。

⑮ 掩：上身转动，一手在胸前屈臂，手掌并拢置于面部嘴前，有挡掩嘴部露齿的作用，称掩笑回眸，另一手屈臂收于身后，如图 3-102 所示。

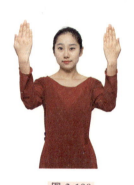　　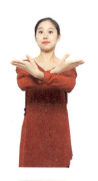　　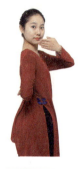

图 3-100　　　　　　　　图 3-101　　　　　　　　图 3-102

⑯ 献：呈现者，身体直立，双手在腹前平举，持物状站立，面向 5 点或 1 点，双手提起，经过胸前屈臂向前和向上伸出，身体逐渐直立，双手上扬到前斜上方，手心向上送出呈献状，如图 3-103 所示。

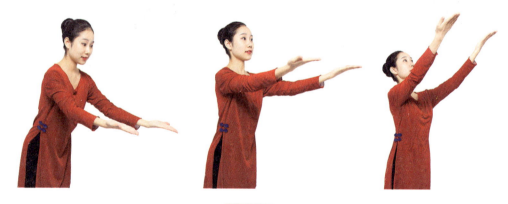

图 3-103

⑰ 授：授物者，身体直立，双手把物品授与他人，双臂从上向下落至胸前，眼视被授者方向，运动路线呈下弧线，呈现出授予的关怀与祝福，如图 3-104 所示。

⑱ 受：接受者，身体直立，眼视对方授物者，双手在腹前挽手站立，面向授物者，双手提起，经过胸前屈臂向前伸出，身体稍前倾，双臂稍弯，手心向上，承接物品状，同时，身体微微前屈，以示敬意，如图 3-105 所示。

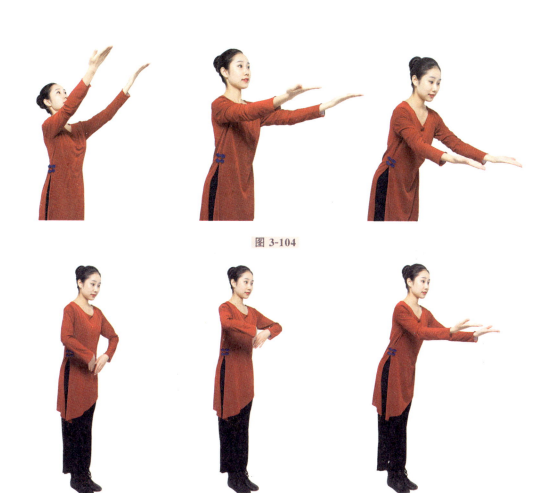

图 3-104

图 3-105

⑲ 辞：双脚站立，上身向前倾 30 度，拱手，前推，头转向侧方，眼视侧方，常视为左下，如图 3-106 所示。

⑳ 让：双脚站立，上身向旁弯腰，双手在胸前拱手，推向左或右方向，眼视反方向或前方，如图 3-107 所示。

㉑ 谦：双脚站立，上身向前倾 30 度，微微低头垂目，眼视手，双手文拱手，眼视正下，如图 3-108 所示。

图 3-106

图 3-107

图 3-108

㉒ 揖：双手手臂在身前合抱，屈臂做文拱手，两肘向前平推出，如图 3-109 所示。

㉓ 拱手：两手左右抱拳文拱手，齐胸高，抬头目视对方，一般打招呼时常用，也叫拱揖，如图 3-110 所示。

㉔ 挽手：双手大拇指虎口交叉，相互交握，左手四指在外，大拇指在内，与右手虎口交叉，右手大拇指与左手大拇指相握，四指伸直，右手手掌在内，置于腹前，如图 3-111 所示。

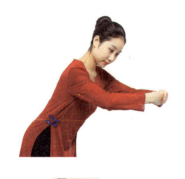

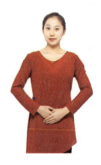

图 3-109　　　　　　图 3-110　　　　　　图 3-111

## （九）立容

"立"是站立时身体姿势的总称，主要指身体直立的状态，也包含脚下的位置与身体的配合。汉诗舞中由于主要人物的区别，因此针对人物的特色，站立准备时需要确定基本的姿态。

① 并立：身对 1 点，双脚并拢，内缘紧贴没有缝隙，双脚脚尖平齐，两腿直膝并拢，胯正，拔背，双肩平正，颈直，目光端平，如图 3-112 所示。

② 踏立：身对 2 点，右脚脚掌踏在左前脚跟的斜后方，膝盖微屈靠在左腿膝窝处，重心在左脚，脚尖对 1 点，左腿膝盖伸直，上身保持直立。此舞姿一般女性使用较多，也称踏步位，如图 3-113 所示。

③ 经立 1：身对 1 点，足间半步左右微开，双脚脚尖对前，双腿直膝，胯正，拔背，双肩平正，头正眼平，双手后背手，此舞姿男子使用较多，如图 3-114 所示。

④ 经立 2：身对 1 点，双脚并立，胯正腿直，后背直立，臂如抱鼓，体不摇，肘端，面严肃，气息下沉，如图 3-115 所示。

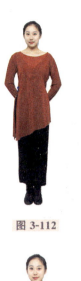

图 3-112

图 3-113

图 3-114

图 3-115

⑤ 恭立：身对 1 点，双脚并立，胯正腿直，身以微折，前倾 15 度，后背直立，双肘外撑，两手交叉相握，置于腹前。此舞姿表示对常人的恭敬聆听与等待状，如图 3-116 所示。

⑥ 肃立：身对 1 点，双脚并立，胯正腿直，身以倾折，前倾 30 度，双臂于胸前相抱，双肘自然微微下垂，目视下方。此舞姿表示平辈间相见时的尊敬和谦虚，如图 3-117 所示。

⑦ 卑立：身对 1 点，双脚并立，胯正腿直，身以曲折，前倾 60 度，双臂自然下垂，目视下方，或双臂在胸前交握。此舞姿常用于晚辈对长辈的敬仰或被长辈训诫状，如图 3-118 所示。

⑧ 上位立：面向北方，背对南方，俗称上位，立姿如并立，如图 3-119 所示。

⑨ 相对立：两人面面相对，方向正好相反，一人面对 3 点，一人面对 7 点，如图 3-120 所示。

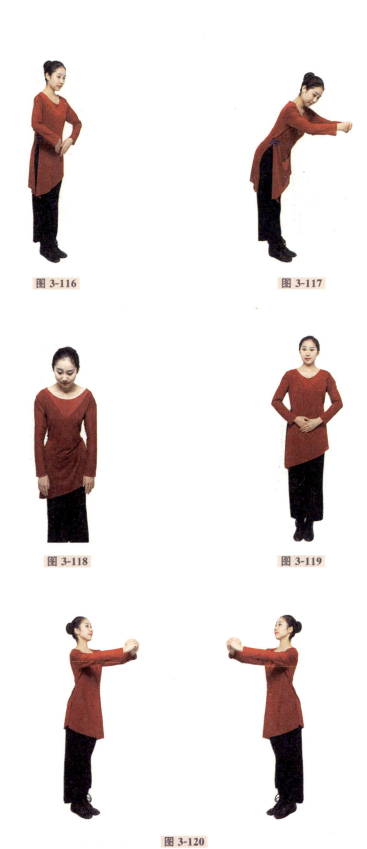

图 3-116　　　　　　图 3-117

图 3-118　　　　　　图 3-119

图 3-120

⑩ 相背立：两人背对背，方向相反，如图 3-121 所示。

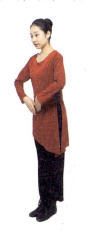

图 3-121

## （十）常用人物姿态

① 书生姿态：一脚出足虚点，一脚直立站立，上身挺立，右手单手握扇或书卷于身前，左手背手，挺胸抬头，潇洒自如状，如图 3-122 所示。

② 淑女姿态：双脚脚位可并立位或前后丁位、踏位，上身直立，微前倾，手持扇做舞姿状，如图 3-123 所示。

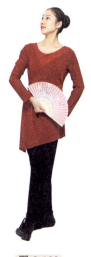
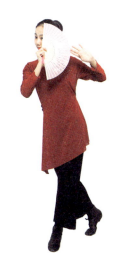

图 3-122　　　　　　　图 3-123

③ 武士姿态 1：脚下大八字位，或前踵步位，体直，手置于武拱手位，如图 3-124 所示。

④ 武士姿态 2：一手背后，一手持扇反扣置于背后，双腿马步下蹲，武士拔刀状，如图 3-125 所示。

⑤ 童子姿态：脚下并步，挽手置于腹前，卑立，如图3-126所示。

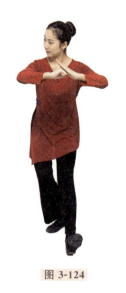
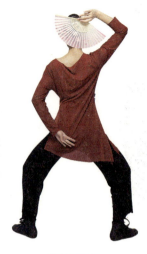
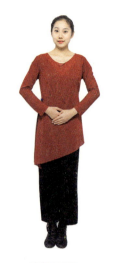

图3-124　　　　　　　图3-125　　　　　　　图3-126

## （十一）流动与连接方式

### 1. 上肢连接（手势）

上肢连接视频

"手势"指的是双臂在运动中的方式，是连接上身姿态之间的路线、方式，是汉诗舞舞者上身舞姿连贯动势的运动方向与趋势。

① 起手：指双臂、双手由低向高举起的动作。

② 垂手：指双臂、双手由高向低，垂下的动作。

③ 出手：指双臂、双手由内向外，由里向前伸出的动作。

④ 盖手：指双臂由外向内的下弧线运动，由上向下的下压动作。

⑤ 晃手：肩带动双臂，立掌划立圆，分为由前向后的立晃手、由里向外的分晃手等。

⑥ 抹手：以肩为轴，大臂带动小臂，手掌在体前做平圆运动。

⑦ 撩手：手背向上引带，由低到高的手臂动作。

⑧ 托手：平掌手心向上，由下向上，托物而起的动作。

⑨ 分手：双手由中间向两边打开的动作，可分为上分手、中分手、下分手。

⑩ 拨手：小臂带动立掌手指在体前由中向旁小幅度的拨开动作。

## 2. 下肢流动（步伐）

"步伐"是两脚在空间中移动的位置与路线，是汉诗舞舞者流动时的下肢运动方式。

下肢流动视频

① 正步：也叫舞台的台步。男子台步也称官步，步幅较大于女子，一般与肩宽。预备位时，男子为丁字位，步子要正、要稳，出脚时稍离地勾脚，落下时保持在丁字位的方向，两脚交替进行，脚尖向2点和8点分别出脚，每一步走完都须在丁位上停一下。女子台步预备时以正步位站立，两脚内侧靠拢，前脚出脚时，经由平脚出脚，稍提起脚跟，脚掌贴地面向前伸出，重心从后到前过渡到出脚脚跟，再将重心压至出脚的脚掌，后脚再依次反复前脚动作，两脚交替进行，前后脚间的距离是半步，如图3-127、图3-128所示。

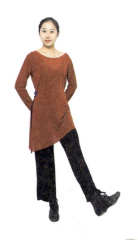

图 3-127

图 3-128

②进步：向前平步行走，男子步幅较大于女子，前进时重心经由脚跟再到脚掌，依次进行，屈膝微蹲，如图 3-129 所示。

图 3-129

③退步：身体直立，重心垂直于脚掌，出脚后退时重心经由脚掌再到脚跟，后退时身体稍向前，不要后仰，两脚依次进行，如图 3-130 所示。

图 3-130

④进退步：以右脚为例，右脚向前上步，脚尖向前，全脚掌踩地，然后重心向前移动，左脚脚跟抬起移动重心，后退右脚于左脚跟后，重心由前到后，前后交替移动，表现摇摆不定与骑马的颠簸，如图 3-131 所示。

⑤行步：向前行走时，平脚掌贴地前进，腿部半屈，向前伸出，另一脚慢慢跟进，交替进行，行进时脚掌与地面最大限度接触，男子步伐稍大，女子稍小，因服饰曲裾衣摆为限，如图 3-132 所示。

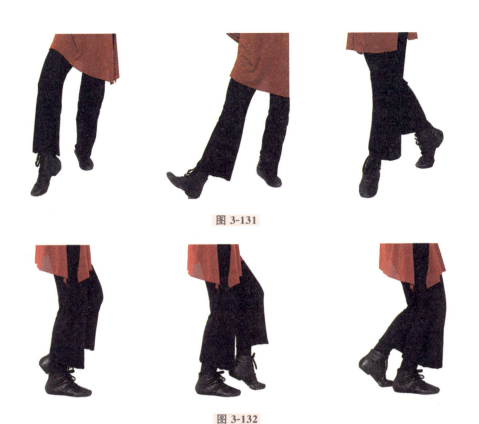

图 3-131

图 3-132

⑥ 趋：趋同古体字"趍"，今叫"行"，快步行走的意思，也称细步。两脚交替行走，小而快，碎状。足跟与脚掌依次下落着地，两脚交替进行。趋行时，飘然若流，上身稍向前倾，下垂的手臂后伸，足如射箭，速度快，如图 3-133 所示。

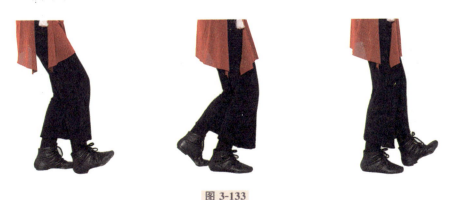

图 3-133

⑦ 翔趋：古代有"翔行""翔趋"，是古代的行进舞容。上体稍向前倾，张臂，细步趋行，表达急切和喜悦之情。

⑧ 徐趋：用于君、大夫、士之徐行，速度缓慢均衡。这是减慢趋步的速度，款款而来，表现稳定而稳重的行进。

⑨ 疾趋：行走时，表现匆忙的样子，速度很快，眼视前下方，脚下与细步类似，行走时上身不要晃动，手脚不要摆动。"疾趋"也称直行，直行一般在队列出列时使用。

⑩ 云步：两脚正步预备站立，以八字位与倒八字位交替行进，右脚尖接左脚尖，左脚跟接右脚跟，两脚脚跟、脚掌捻地，横向交替移动，也有圆形移动，膝盖放松配合移动，如图 3-134 所示。

图 3-134

⑪ 禹步：戏曲中也称作小碎步，表现大禹治水时急切的心情。两脚半脚尖立起，正步交替前移、侧移，膝盖微屈，两脚交替行进，如图 3-135、图 3-136 所示。

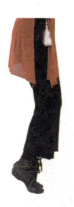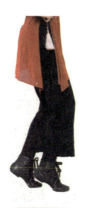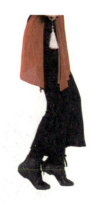

图 3-135

⑫ 走马步：正步站立，一脚点地前脚掌着地，经过前吸腿正步，绷脚出脚，再到勾脚落地，另一脚跟上做正步点步，脚尖位于前脚脚心旁，再交换出脚到点步位，依次进行，同时，上身手腕配合做提压腕动作，提腕，点步压腕，如图 3-137 所示。

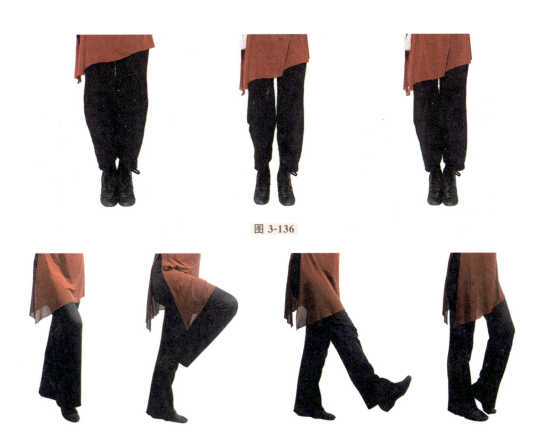

图 3-136

图 3-137

⑬ 顿错步：左脚丁字步在前，抬脚踏步跺地后，紧接着出脚，右脚追赶跟进再回到丁字位，后脚不超过前脚追赶两次，完成一个循环，如图 3-138 所示。

图 3-138

⑭ 交错步：此步伐是一个横向移动步伐，身体直立，膝盖不弯曲。两脚从正步开始，右脚从前交叉往左脚外侧迈步，脚跟提起，脚掌跺地落地，左脚再从后交叉向右脚外侧迈步，两脚成宽足，半脚尖位立起，右脚再经后到左脚外侧迈步，左脚再经前迈步，宽足或并立位结束，反复交替进行，全过程两脚跟均不着地，如图 3-139 所示。

图 3-139

## （十二）身体特殊舞姿

### 1. 半身舞姿

① 垂手式：双臂在体前自然下垂，手指放松，如图 3-140 所示。

② 凤飞 1 式（也叫凤凰于飞）：双臂提起至旁斜上位，凤掌提腕，如图 3-141 所示。

③ 凤飞 2 式：一手臂上位并掌提腕，一手臂旁平凤掌提腕，如图 3-142 所示。

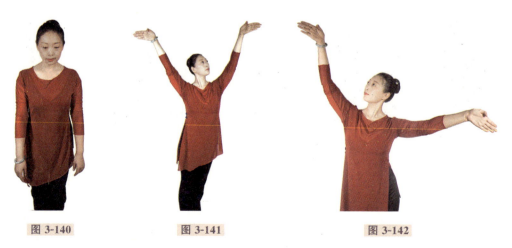

图 3-140　　　　　图 3-141　　　　　图 3-142

④ 楚凤式：一手旁斜上位高亮翅，并掌提腕，一手掩嘴，在面前屈臂，凤掌提腕。

⑤ 左楚风式：左手旁斜上位高亮翅，并掌提腕，右手掩嘴，在面前屈臂，凤掌提腕，手背对外，手心对内，如图 3-143 所示。

⑥ 右楚风式：右手旁斜上位高亮翅，并掌提腕，左手掩嘴，在面前屈臂，凤掌提腕，手背对外，手心对内，如图 3-144 所示。

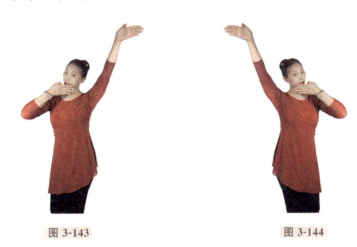

图 3-143　　　　　　　　图 3-144

⑦ 掩嘴式：分为单、双手掩嘴式，单手凤型并掌，平立于嘴前，半掩状，屈臂；双手掩嘴式，两手交叠，掩于嘴前，如图 3-145、图 3-146 所示。

图 3-145　　　　　　　　图 3-146

⑧ 祈天式：双手合十，并掌向上位高举，仰头仰胸，眼视手，如图 3-147 所示。

⑨ 飞虹式：一手臂旁斜上位，一手臂对称旁斜下位，拧身 45 度，两臂成一条斜线，如图 3-148 所示。

⑩ 托日式：双臂上位屈臂高于头上，掌心向上，手掌虎口捧状，仰胸仰头，眼视上，如图 3-149 所示。

⑪ 邀月式：双臂屈臂前伸，手掌向上托举，高于头部，仰胸仰头，眼视上，如图 3-150 所示。

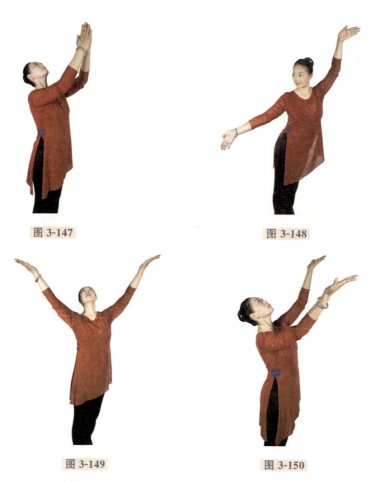

图 3-147　　　　　　　　图 3-148

图 3-149　　　　　　　　图 3-150

⑫ 映月式：一手托手在上位，凤掌提腕，一手屈臂，兰花掌在脸庞，同侧下旁腰，眼视下，如图 3-151 所示。

⑬ 指问式：单臂直臂分别指向正上、正下，眼视手，亦可双臂双手完成，如图 3-152、图 3-153 所示。

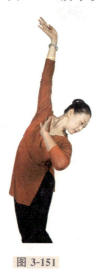

图 3-151

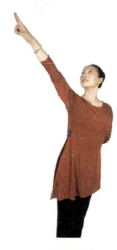

图 3-152

⑭ 并翅式：双臂伸向一侧，沉肘，提腕，凤掌，如图 3-154 所示。

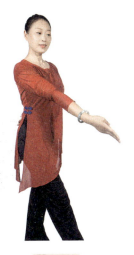
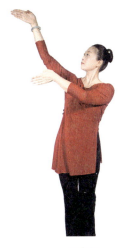

图 3-153　　　　　　　　　图 3-154

⑮ 亮翅式：双臂展开于体侧，屈臂沉肘，凤掌，提腕。分为高亮翅（齐头高）、中亮翅（齐肩高）、低亮翅（齐腰高），着宽袖汉服，犹如飞鸟展翅状，如图 3-155 至图 3-157 所示。

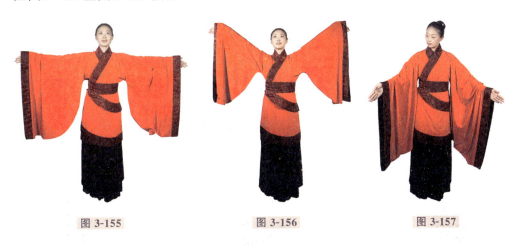

图 3-155　　　　　　图 3-156　　　　　　图 3-157

## 2. 全身舞姿

① 散花式：在左肩前左手拈花，在前平位右手屈臂摊手，上身前冲，挺胸，眼视前，如图 3-158 所示。

② 闻花式：在左肩前左手拈花，左侧身前冲，头向前靠近左手，似闻花状，挺胸，眼视左手，右手旁斜上位屈臂摊手，如图 3-159 所示。

③ 沐雨式：双臂上位垂腕，低头视左下，正步位半蹲出左胯，如图 3-160 所示。

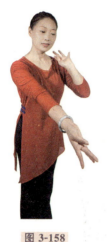 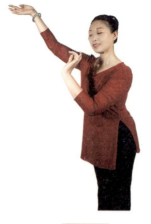 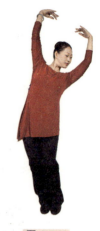

图 3-158　　　　　　　图 3-159　　　　　　　图 3-160

④ 翘袖式：左手上扬至头上方折腕垂手，左脚支撑，屈膝出左胯，右手下垂，右腿屈膝，右脚丁字位点步，如图 3-161 所示。

⑤ 围腰式：一手臂与腰同高在前，手心向内，屈臂放松，另一手臂与腰同高，在后屈臂，手心向内，如图 3-162 所示。

⑥ 起帘式：右手兰花手在头前翻掌为拈花指，左臂在胸前屈臂，左手拈花指，眼视下，如图 3-163 所示。

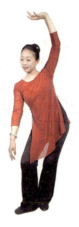 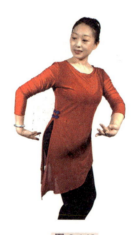 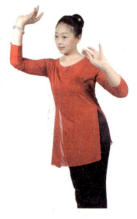

图 3-161　　　　　　　图 3-162　　　　　　　图 3-163

⑦ 风柳式：双臂半弯上举，头上翻腕，手指放松，眼视右下，右脚前点，左腿支撑屈蹲，如图 3-164 所示。

⑧ 鹤鸣式：右手上位凤掌提腕，左手凤掌提腕亮翅，左腿前屈吸腿，右腿直立，半脚尖支撑，如图 3-165 所示。

⑨ 绕璇式：左腿屈蹲支撑，右腿大小腿盘绕左腿，上身俯身，左手拧臂向后上，右手拧臂在背后，如图 3-166 所示。

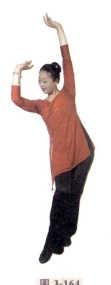 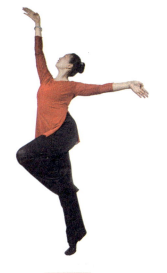 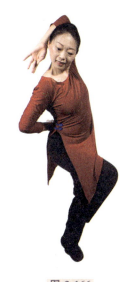

图 3-164　　　　　　　图 3-165　　　　　　　图 3-166

⑩ 飞燕式：右腿直立，左腿后腿小腿上翘，右手旁斜上位高亮翅并掌提腕，左手掩嘴，在面前屈臂，凤掌提腕，如图 3-167 所示。

⑪ 丹凤倚尾式：左腿侧伸展，右腿支撑半弯，上身向左旁深弯，左拧身，右臂高亮翅，左臂搬小腿，头视 2 点上方，如图 3-168 所示。

⑫ 童子望月：左腿前点地，大腿内侧紧靠，上身左拧俯身，左手高亮翅，右手围腰式，视 2 点上方，如图 3-169 所示。

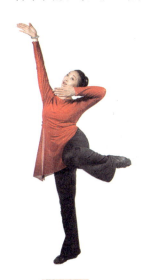 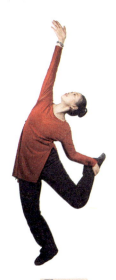 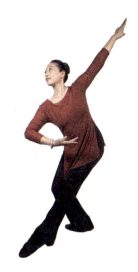

图 3-167　　　　　　　图 3-168　　　　　　　图 3-169

⑬ 女娲托天：左腿小腿盘绕，右脚支撑，左臂担山式，高右臂微弯，高托腕，指尖对 5 点，头仰，眼视正上，如图 3-170 所示。

⑭ 迎风斜塔：身体重心向左前倾斜，左小腿翘起，右腿直膝支撑身体，左手高亮翅在头前，凤掌提腕，眼视右上，右手低亮翅，凤掌提腕，如图 3-171 所示。

⑮ 汉揖女 1 式：双腿屈蹲，后背直立不弯腰，双手翻掌，掌心向下，低头颔首，额头碰触手背，眼视下方，空首站立拜礼，如图 3-172 所示。

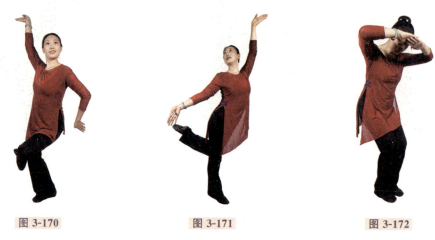

图 3-170　　　　　图 3-171　　　　　图 3-172

⑯ 汉揖女 2 式：双腿屈蹲，后背直立不弯腰，双手翻掌，掌心向下，低头颔首，额头不碰手背，眼视下方，如图 3-173、图 3-174 所示。

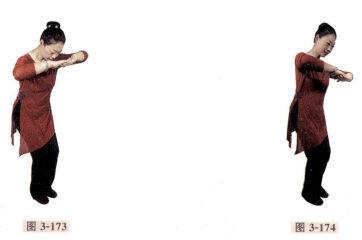

图 3-173　　　　　图 3-174

⑰ 旁揖式女式：正步位，双腿屈膝下蹲，双手右上左下交叠扶于右胯旁，颔首低头，如图 3-175 所示。

⑱ 旁揖女踏步式：左脚后踏步屈，双手手掌与手心交叠叉手附于右胯上，颔首低头，如图 3-176 所示。

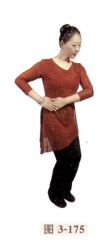
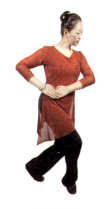

图 3-175　　　　　　　　　图 3-176

## 三、汉诗舞道具的运用

汉诗舞的道具丰富多样，有袖、扇、剑、籥、翟、伞等，经过历史的沉淀，主要集中在扇、剑、籥和翟的使用上。

在仪式类的汉诗舞中，分为文舞与武舞。文舞持的道具主要是籥（yuè）和翟（dí）（见图3-177）。左手持籥，表阳，声容，右手持翟，表阴，舞容，是孔子文庙祭祀常用的道具，具有象征意义。仪式由迎神、奠帛、初献、亚献、撤馔、送神六个段落组成，其中除去迎神、撤馔和送神无舞，其他三个段落都持道具舞蹈，口唱祭文，身舞诗意，表现谦谦君子的涵养和孔子的文德。从汉代至清代一直沿用祭祀雅乐来祭奠孔圣。

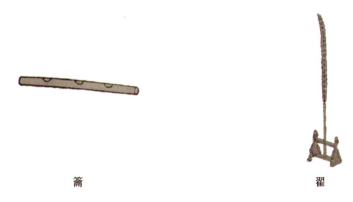

籥　　　　　　　　翟

图 3-177

武舞持的道具主要是干和戚（见图3-178），就是斧头和盾牌，舞蹈的气势和动态威武雄壮，通常在仪式类汉诗舞中有运用。

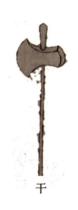
干

戚

图 3-178

在宴请、雅集、娱乐会客中的汉诗舞道具主要是扇和剑,"扇"表文,"剑"表武。当表现文武双全的人物时,两种道具都会佩戴。道具除了纸扇、团扇、剑器之外,手巾和袖子也会常常使用。

本章以常用的纨扇、纸扇为例讲述汉诗舞道具的主要表现形式。

## (一)舞扇

中国用扇的传统有着悠久的历史和浓厚的文化底蕴。中国是世界上最早使用扇子的国家,后逐渐传入日本和欧洲等国。18 至 19 世纪,中国出口西方国家的羽扇,现藏于美国波士顿博物馆。

历史上用扇的儒士以诸葛孔明著称,运筹帷幄、指点江山都在羽扇轻摇一挥间。女子中以扇舞著称的有魏晋时期的舞姬绿珠,"绿珠歌扇薄"就是记录她善用扇子配合歌舞的形象。古代文人墨客、达官贵人、贵家子女出门都有携带扇子的习惯,一来遮阳、避光,二来纳凉、消暑,三来显示身份,四来把玩供赏。清代是中国折扇大发展时期,扇子在文人官员间的使用更加频繁。扇子不仅是用以随身携带扇风引凉的工具,同时作为一种欣赏性的艺术品,更成为一种身份和地位的象征,是文人和名仕彰显自身社会角色的道具。乾隆、嘉庆以来,金石学大兴,清代及第的状元们热衷于以自身扎实的书法功底在扇面上写诗作画,体现个人风格,表现自己的博学多才和显贵,或以此馈赠亲朋好友,使他们颇感荣耀,带给他们莫大的光荣。

扇主要以折扇、绢扇、纨扇这三种作为塑造人物身份的道具而使用,剑主要是男士使用,其他道具则根据诗词的需要而选用。作为古典风格舞蹈的代表,本教材主要以折扇为主来讲述道具的运用与诗词的表现。

## 1. 纨扇介绍

纨扇又叫绢宫扇、团扇、罗扇（见图 3-179），它出现于羽扇之后、摺扇之前。舞蹈史有这样一位女子曾写诗，记录过纨扇。上西汉成帝的妃嫔班婕妤的《怨歌行》中提到："新制齐纨素，皎洁如霜雪。裁为合欢扇，团团似明月。出入君怀袖，动摇微风发。常恐秋节至，凉飙夺炎热。弃捐箧笥中，恩情中道绝。"借咏纨扇表露受赵飞燕嫉妒排挤恐受君王冷落的复杂心理，此纨扇之始。从历代散见的咏扇的诗赋散文来看，纨扇盛行于西汉至宋代的一千多年间。宋代以后又与摺扇并驾齐驱，深受妃嫔仕女、文人雅士的喜爱。在历史中，这种纨扇也被称为歌扇，北周庾信的《北园新斋成应赵王教》中

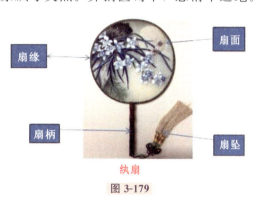

纨扇
图 3-179

"文弦入舞曲，月扇掩歌儿"，就记录了文人雅士与淑娟女子，以诗咏歌古琴入曲，舞动纨扇掩面而羞的情景，其中的"月扇"就是纨扇，"掩"扇状态表现出女子的温柔娇羞和含蓄之美，如图 3-180 所示。这种唱诗起舞、执扇舞诗的诗文名句也有不少，为我们研究汉诗舞、想象古代汉诗舞，体会其魅力提供了丰富的创作空间。

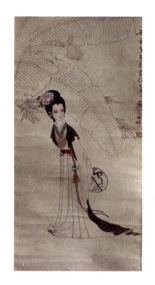
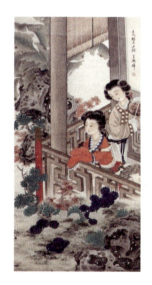

纨扇仕女图

图 3-180

## 2. 折扇介绍

折扇也名摺扇,在历史上晚于纨扇,可追溯到宋代。其中材质和款型,也有不同的形式。有男子使用的纸折扇、女子使用的檀木扇,也有民间使用的绢折扇,本书重点以纸折扇的使用为主,如图3-181所示。以大小扇面花色区分男女,以文人雅士在表现诗文时常用的动态与舞法为主要内容。"文胸武肚僧道领,书口役袖媒扇肩"是戏曲中舞台用扇于各种人物塑造时的十四字口诀,也是人们归纳总结古人不同身份人群在使用扇子时的不同习惯。文人一般扇扇都扇胸口,动作幅度也不宜过大过猛,开扇也就七分,不宜过满,否则有失优雅;武人性格粗爽,要开全扇,高声高语间,扇子在肚子前扇动;僧人、说书人、衙役、媒婆等人物扇扇的方式,也正是折扇由于其开合折叠的特点,呈现出与纨扇完全不同的艺术表现。随着使用者的特殊性,手持折扇俨然成为代表一定社会地位与身份的符号,形成了扇中之象、诗中之景。汉诗舞主要以诗词为舞,历史上大量的诗文中也常有描述折扇间君子、淑女的朗朗乾坤与芊芊丽影,忧幽愁思和怀古思乡之情。时至今日,我们传习汉诗舞的同时,也传播着浓厚的中国古代典雅别致的折扇文化,在舞蹈间呈现出文质彬彬、温文尔雅之东方姿态,在开扇合扇间展示出中国文化的审美情趣。

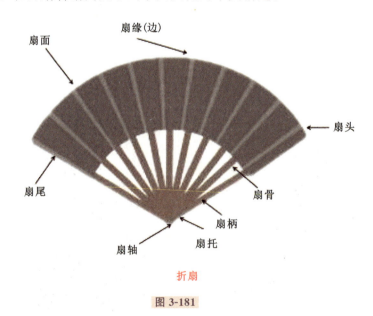

折扇

图 3-181

在汉诗舞中,小小的一把折扇也能幻化出缤纷的色彩,有的用于区分人物身份,有的巧妙幻化用于模拟其他物品,也有表现人物心情和内心活动等。时

而幻化成马鞭、镜子、宝剑、酒壶、毛笔、发簪、竹篮、盾牌、刀斧，时而又能掩脸、遮羞、吹笛欢歌。因此，小小的扇子在一开一合间展现虚实，幻化无穷，这也正是汉诗舞的表现魅力与道具在舞蹈中呈现的鬼斧神工。

### 3. 折扇的方向

折扇的方向分为平扇和立扇两种，见图 3-182。

平扇　　　　　　　　立扇

图 3-182

### 4. 折扇舞法介绍

① 持扇法：分为握扇和三指捏扇。握扇是大拇指在内抵住扇柄，其他四指抱握住扇托，如图 3-183 所示；三指捏扇是大拇指和食指、中指捏在扇轴处，大指在前，食指在中，中指在后，以扇轴为重心捏持，大拇指与中指前后推动扇柄，掌握开合，食指调整平衡，如图 3-184 所示。

折扇舞法视频

图 3-183　　　　　　　　图 3-184

②快推扇：大拇指快速有力地向前用力推出，通过大指与食指、中指的捻劲配合完成，如图 3-185 所示。

③上推扇：大拇指向上快速推出，中指配合用力固定扇托，扇头垂直向上，扇尾自然下垂，如图 3-186 所示。

④快收扇：扇尾自然下垂，落入掌心，用自由落体的重量收扇，如图 3-187 所示。

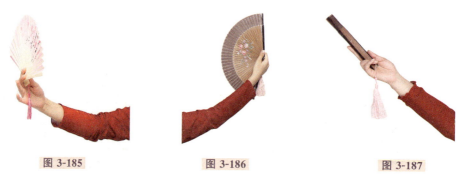

图 3-185　　　　　图 3-186　　　　　图 3-187

⑤立开扇：这是个慢开扇的过程，把扇子立起来，右手持扇柄稍低，左手持另一侧扇柄的上方，慢慢拉出，逐渐打开，表示秀美典雅以及思索的状态，如图 3-188、图 3-189 所示。

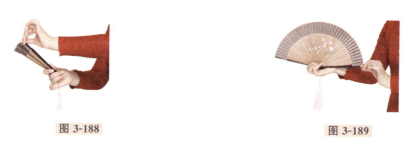

图 3-188　　　　　　　　　　图 3-189

⑥平开扇：把立开扇变为平面来完成，收扇于胸前，左手持扇轴，右手持扇柄，手经半圆划开，同时，开扇形成平圆，如图 3-190 所示。

图 3-190

⑦ 立抖扇：手持扇轴，大拇指、食指与中指夹在扇托和扇轴处，通过大拇指与食指、中指的左右捻动，带动扇面头尾形成小波浪的线路，全过程立扇完成，如图3-191所示。

图3-191

⑧ 平抖扇：扇子平放于体前，转动手腕与手指，形成平波纹，似水波，从左向右或从右向左移动，如图3-192所示。

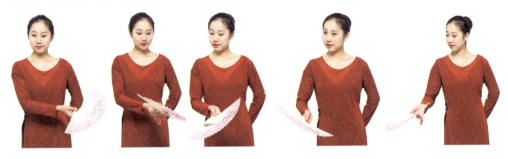

图3-192

⑨ 盘扇：手心朝上持扇，手腕向内绕腕，形成平圆。可在眉前、胸前、胯旁完成圆形的运动，如图3-193所示。

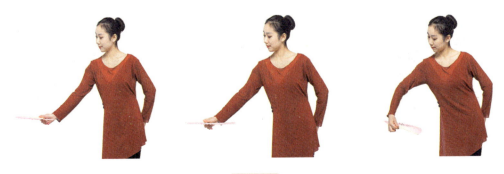

图3-193

⑩ 打扇：手持扇柄，快速地把扇骨与扇面向下打开，松掉捏住扇托的中指，让扇面张满，一秒钟完成立扇，表达内心的坚定和力量，如图 3-194 所示。

⑪ 端扇：把扇面放平，扇缘边向内对胯部，似端着一个篓子或者挎着篮子状，如图 3-195 所示。

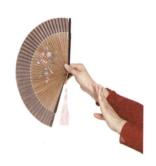

图 3-194

图 3-195

⑫ 绕扇：用三个手指快速地捻动扇轴与扇柄并带动手腕，形成小而碎的转动与碎圆，如蝴蝶纷飞状，如图 3-196 所示。

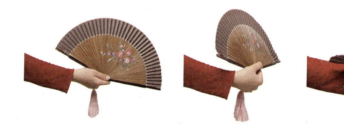

图 3-196

⑬ 掩扇：用扇来掩盖身体部分或脸部表情，形成掩脸、掩嘴而笑的姿态，如图 3-197 所示。

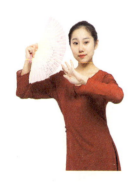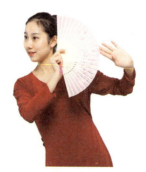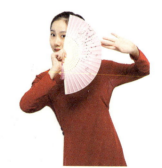

图 3-197

⑭ 握盘扇：开扇，手持扇柄，手腕向内做绕腕小立圆。手腕向内，下盘扇盘动一周，再接手腕向外盘动一周，上下两个圆组成，如图 3-198 所示。

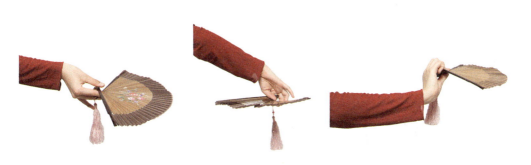

图 3-198

⑮ 立抛扇 1：立扇准备，右手捏住一侧的扇柄，把另一侧扇柄随右手手腕向外抛出（顺着小拇指外侧抛），扇子在空中有一个立圆翻转，再落回到握扇，平扇状，手接住，如图 3-199 所示。

图 3-199

⑯ 立抛扇 2：立扇准备，扇面向内，扇轴对外，右手捏住扇柄上方，大拇指与食指、中指用力向上发力，用手腕发力向后抛扇，扇子从舞者同侧肩头抛过，经立圆后落入面前，接扇握扇，如图 3-200 所示。

图 3-200

⑰ 立滚扇：两手分别捏拿扇柄前后两头，立扇于胸前，似车轮状滚动，滚动时手腕随动，表达喜悦的心情，如图 3-201、图 3-202 所示。

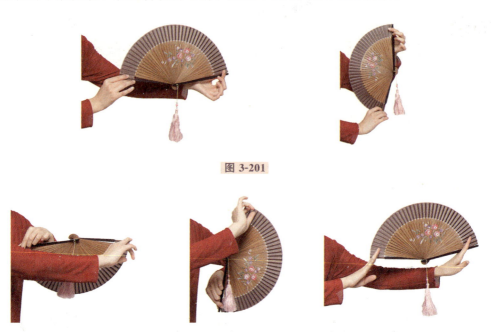

图 3-201

图 3-202

⑱ 坠绕扇：合扇准备，右手持扇轴，扇头朝正上方，用食指与拇指捏住扇轴，中指顶住扇柄固定，然后，突然放松中指，扇头坠落后，手腕紧接绕腕，变成手反握扇骨中部，手腕下沉，大拇指抵住扇轴，由于反扣手腕，扇头再次朝上，手腕向下拧扣。常常用在书生和小姐思考状后的一个心理变化，紧接后一舞姿，表现复杂的内心变化，如图 3-203 所示。

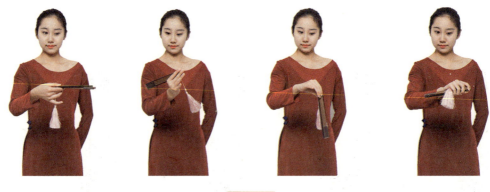

图 3-203

⑲ 抛接扇：合扇抛扇，手持扇轴，手腕折腕向上抛出，扇成立圆在空中滚动，落下时，手接住扇轴，有时身体固定舞姿接扇，或抛扇后经旋转再接扇，这是较高的动作技巧，表达青年与少女的欢快情绪和愉悦满意的状态，如图 3-204 所示。

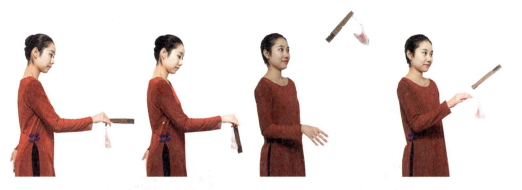

图 3-204

⑳ 架扇：合扇舞姿，一般用于书生和小姐，开始表演前的准备。左手虎口微开，右手合扇半握扇托，双手放置于胸前，像笔架一样，把扇子架立于手掌中，如图 3-205 所示。

㉑ 反握扇：合扇舞姿，扇头朝上，右手握住扇托，大拇指和虎口向下半抓握扇。女士手轻握，男士手稍用力，环握状，如图 3-206、图 3-207 所示。

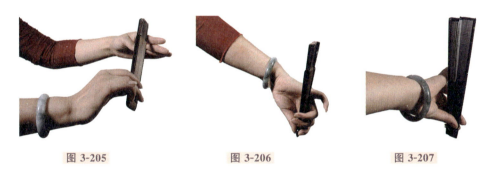

| 图 3-205 | 图 3-206 | 图 3-207 |

㉒ 折打扇：一手大拇指和食指、中指提着一侧扇柄，手腕向下甩动，扇子在甩动中立扇状开合，也可手腕上下扭转，配合着平扇头的开合，如图 3-208、图 3-209 所示。

 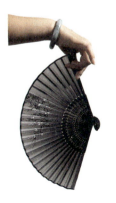

图 3-208　　　　　图 3-209

㉓ 点肩扇：合扇，用扇头点在肩头，似表达快乐的情绪，如图 3-210 所示。

㉔ 反扣扇：用绕扇手型变为食指中指扣住扇托与扇骨，大拇指抵住扇托下端，满扇开扇状，如图 3-211 所示。

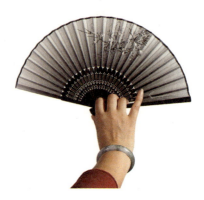

图 3-210　　　　　　　　　图 3-211

㉕ 立转扇：右手绕扇半周，转为右手食指穿入扇骨第一节与第二节缝隙间，食指用力向前带动扇子成立圆运动，扇面向外，似车轮旋转，也称"车轮扇"。

## （二）舞袖

中国有服章之美，谓之"华"；有礼仪之大，故称"夏"。"礼仪之大"描述了我国古代的文明与礼敬，"服章之美"描述了古代服装的美艳与服饰的制度，而君子之礼与华美服章相得益彰，所以，谈舞离不开礼，谈乐离不开诗，谈汉诗舞离不开"汉服"。

"汉服"的全称是"汉民族传统服饰"，又称汉衣冠、汉装、华服，是从黄帝即位到公元 17 世纪中叶（明末清初），在汉族的主要居住区，以"华夏—汉"文化为背景、以华夏礼仪文化为中心的汉民族服饰的总称。汉服明显区别于其他少数民族的传统服装和配饰体系，是中国"衣冠上国""礼仪之邦""锦绣中华"的体现。汉服始于黄帝，备于尧舜，源自黄帝制冕服，定型于周朝，并在汉朝依据四书五经形成完备的冠服体系，成为神道设教的一部分。"黄帝、尧、舜垂衣裳而治天下，益取自乾坤"是说上衣下裳的形制是取天地之意而定，代表着汉民族的信仰与精神取向。

随着历史的变迁与各代朝服的样式调整，汉服的衣袖也发生着变化，汉服的衣袖和身份、地位有着密切的关系。古人说"长袖善舞"，自古以来，袖子已成为汉服中除了衣衿之外最突出的代表，有宽袖、窄袖、长袖、短袖之别。

因此，古人远取诸物，近取诸身，把服饰中的袖子加以运用，成为舞蹈中的道具，通过运用不同的舞袖方法和舞袖的款式，呈现舞蹈中人物的身份、姿态与气质，表达了丰富的舞蹈内容，也成为汉诗舞动态的语汇之一。本章除了借鉴、吸收、整理仪式汉诗舞中的舞谱，还收集了齐如山的《国剧身段谱》中有关舞袖的姿态与技法，尽可能呈现唐诗词中对舞袖诗的舞容技法记录，展现出汉诗舞中舞袖丰富的舞容与大家分享。

### 1. 汉服舞袖的款式

男款曲裾、深衣、袍服，一般为广袖，代表诸侯、士阶层和学子，如图 3-212 所示。

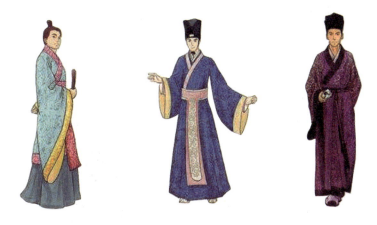

图 3-212

男款武服、猎服，一般是束袖、窄袖形式，如图 3-213、图 3-214 所示。

图 3-213

图 3-214

女款汉服衣袖有宽袖（直袖、广袖），如图 3-215 所示；有窄袖（窄短袖、窄长袖），如图 3-216 所示。袖的不同也代表着不同的人物地位、身份和职业，针对这些区别，在汉诗舞中对袖的运用也有所不同。

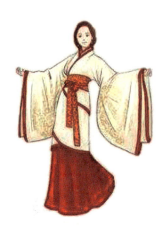 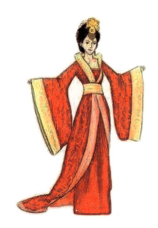

图 3-215

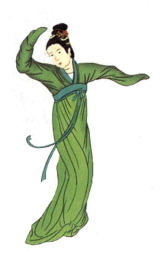 

图 3-216

## 2. 舞袖之法

① 敛袖：两手做作揖状，手指相连，手臂架起，使整个袖展开，用于广袖、宽袖中准备的中正姿态，如图 3-217、图 3-218 所示。

② 抖袖：即抖擞之意，表示整理衣服，掸去灰尘的意思。以手指为外延，单手将一侧的袖子用力向旁一甩。宽袖时从敛袖舞姿开始，向旁划开抖展，长

舞袖之法视频

袖双臂下垂，单侧向旁甩出抖出，眼望前方。在人物刻画上，男性抖袖以往斜前靠旁的方向多一些，女性以稍往后斜旁多一点，如图3-219所示。

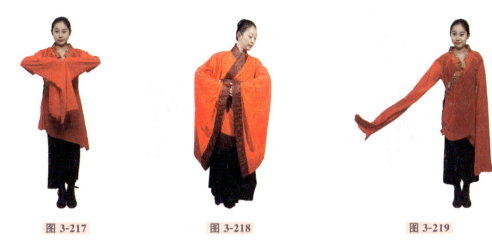

图 3-217　　　　　　图 3-218　　　　　　图 3-219

③ 双抖袖：双手一起抖袖，来自于唐代的舞蹈动作。着宽袖时，抖袖向旁，身体不动，眼往一处手方向看，如图3-220所示。

④ 兜袖或双兜袖：抖袖的变体，主要用于武士男子形象。在抖袖基础上，双长袖向脊背一兜，要有声响，然后再往斜前抖。兜袖时挺胸，书生在文舞中不常用，如图3-221所示。

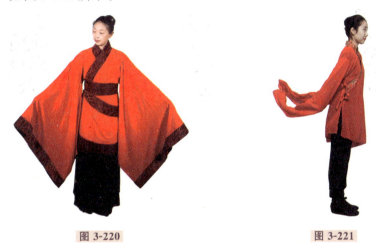

图 3-220　　　　　　图 3-221

⑤ 拂袖：古人对于拂袖有两种含义，一种是拂拭，拂去灰尘，另一种是拂袖而去，不高兴的意思。拂袖动作同抖袖类似，只是动作比抖袖速度稍慢，力量稍缓些，如图3-222、图3-223所示。

⑥ 扬袖：扬袖又名举袖，戏曲中举袖多配有锣鼓伴奏，如图3-224所示。

⑦ 背袖：手腕后折，搭于肩上，袖垂于肩后，屈臂抬起，如图3-225、图3-226所示。

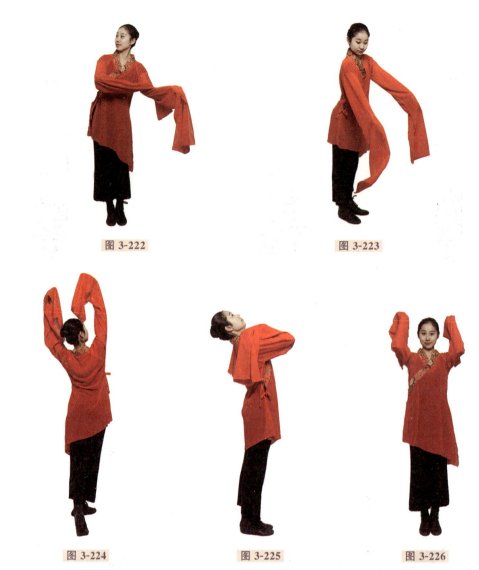

图 3-222　　　　　图 3-223

图 3-224　　　　图 3-225　　　　图 3-226

⑧ 抛袖：用力向上或向前、旁抛出，使袖子经过一个曲到伸展的过程，发力点由手臂传递到手指，再到袖子，表达一种奋力的激情，如图 3-227 所示。

⑨ 障袖、遮袖：避人或害怕之状。此姿势要高过头，一手手腕须往里弯，手臂呈圆弧形。表现害怕的时候，将袖往后一翻高过头部，有保护之意。表演时，大多是用右袖，将袖翻在头部之后，且高于头部，手腕要往里横拧，袖子由手掌搭在背后，且须抖擞，以表示惧怕惊悚之意，左手架起伸出，如图 3-228 所示。

⑩ 挡袖：也叫遮袖，一手高抬起，垂袖于脸旁，用另一手大拇指、食指、中指拉起袖边，半遮脸状，有掩盖、偷窥、不好意思的意思，如图 3-229 所示。

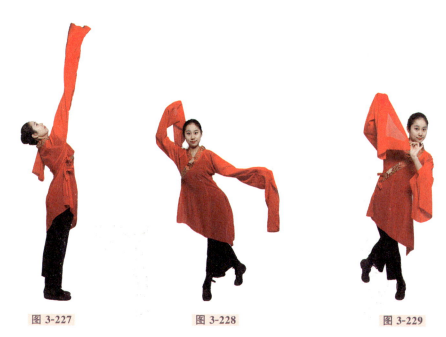

图 3-227　　　　　图 3-228　　　　　图 3-229

⑪ 捧袖：模拟捧抱孩子的状态，一手在上一手在下，托住下垂的袖边，似捧抱婴儿状。有时也表示要说话时的准备姿势，指向人诉说一件事或哀求一件事，必先呼一声，表示郑重，袖子向上一捧，是开始讲述前的程式化动作，如图 3-230 所示。

⑫ 翻袖：凡是忆人或远别，在高呼后多有翻袖的动作，也表示盼望人来。袖子由外往里一翻，翻出时手要高于头部，且须在头部之前，翻时手要横着，手心朝外，袖子翻在手背之后，动作高而直，手掌上翻，如图 3-231 所示。

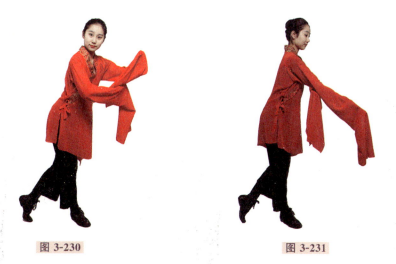

图 3-230　　　　　图 3-231

⑬ 握袖：也是抓袖的意思，一般表示下定决心，男武士用得最多。大致都是右手先将袖往外一抖，再往里一收，后抓握，也可双手，如图 3-232 所示。

⑭ 振袖：古人舞姿，振袖而舞的含义。这是一种蹁跹飘扬的身段，有如惊鸿之势，两袖由里往外振动抛出，都是横向向外用力，如图 3-233 所示。

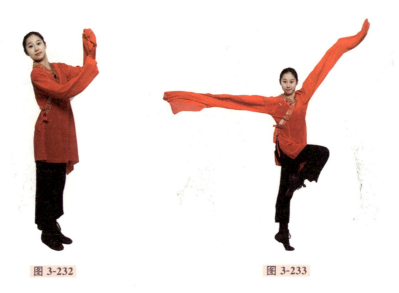

图 3-232　　　　　　　图 3-233

⑮ 整袖：也叫舒袖，有整理之意，表示对衣冠之整理。两袖轻抬，手臂不要太高，一袖垂手，另一袖由小臂经手腕往回绕腕，把袖搭于另一手臂肘部，袖顺势从小臂滑下，做整尘理服的姿势。左右各一次，再接一个垂手后，整理结束，如图 3-234、图 3-235 所示。

⑯ 摔袖：拒绝之意，与人讲话生气了将袖子一摔，便不理对方了。姿势动作为：有气之时，将身一扭，袖子朝对方一摔，先看一眼，然后掉头不顾，一般朝斜下腿部方向摔去，不要太高。如摔左袖，头向右看去，反之则反。投袖、打袖、摔袖，三个动作非常类似，只是高度、幅度和力度有微妙的区别，如图 3-236 所示。

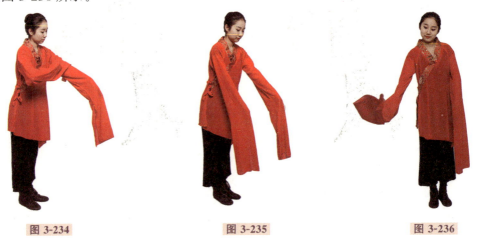

图 3-234　　　　　　图 3-235　　　　　　图 3-236

⑰ 飘袖：飘袖有飘舞之意，即"翩翩舞广袖"，双臂张开略高于头部。徐行前进时，男子如飞龙在天之象，女子如凤凰来仪之美。在行走中，宽袖随风飘动，手臂始终保持直臂，似鸟儿的翅膀，女士注意并掌，也可单臂不动，另一手臂在胸前做横向摆动，或在旋转中使用，如图3-237至图3-239所示。

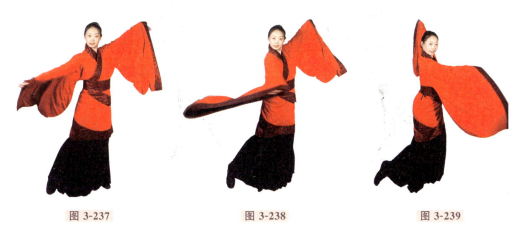

图3-237　　　　　图3-238　　　　　图3-239

⑱ 掏抛袖：双手在腹前交叉，一手在内，一手在外，在内的手经内向外掏出，抛袖，然后交替掏抛袖动作，表现心情焦急的状态，如图3-240至图3-243所示。

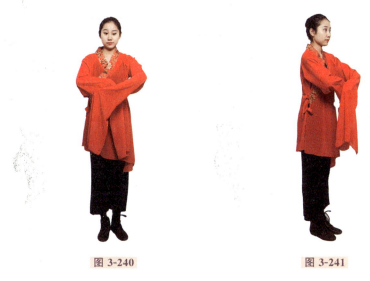

图3-240　　　　　图3-241

⑲ 缠绕袖：在绕袖基础上，划圆缠绕，动作从上至下，连续进行，如图3-244所示。

⑳ 打袖：有打扰、打断的意思，是打断别人说话的方式，戏曲中有用袖子往对方身体打去的动作。打时，身体先往回一闪，同时把胳膊往回一收做准备，再用力将袖子朝对方的胸部或腹部打去，动作与摔袖极为类同，仅仅在高度上有所区别，如图3-245所示。

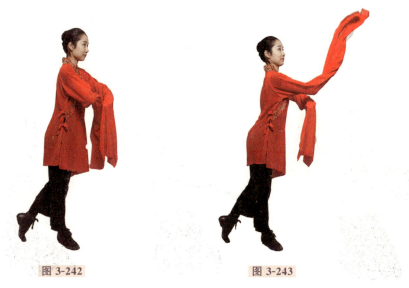

图 3-242　　　　　　　图 3-243

㉑ 揾（wèn）袖：指哭啼状。哭时，用右手扯左袖，作擦泪之势。袖子离脸稍近，以刚好挨不着为美观，如图 3-246 所示。

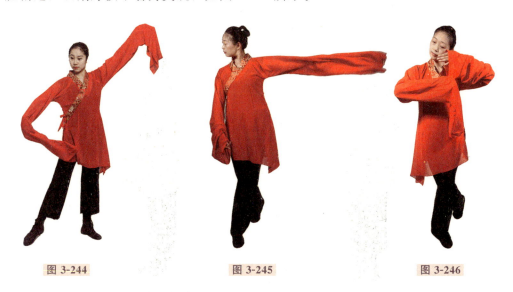

图 3-244　　　　　　　图 3-245　　　　　　　图 3-246

㉒ 挥袖：表示告别。先将胳膊往回一弯，再将袖子横着往外挥去。挥时要矮，不得高于胸部。男子挥袖先左一次，再转身向右一次。女子挥袖只挥单袖，挥时只抬起胳膊，用手将袖往外一弹，动作幅度和方向要矮而横，如图 3-247、图 3-248 所示。

㉓ 招袖：招人前来之意，古代舞姿。将袖抬起高于头部，再一折腕将袖直着往外甩动和摇动，一次或两次均可，动作要高而直，如图 3-249、图 3-250 所示。

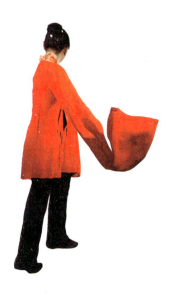
图 3-247

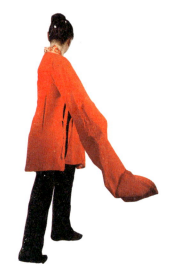
图 3-248

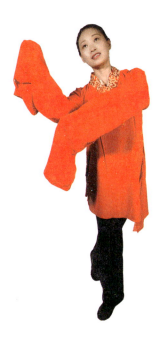
图 3-249

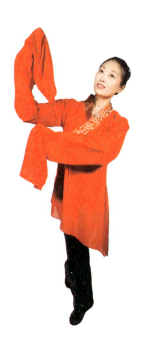
图 3-250

## 第二节 妆容与服饰

汉诗舞的舞者在表演时，以素净和清新的妆容为主，不易浓妆艳抹。男子应呈现阳刚之气，女子应呈现典雅之美。同时，汉诗舞的服饰，应以诗词中的人物历史与身份为参考来选择服饰的样式和款式。

男子的服饰一般有两类：一类为宽袖深衣，色彩以黑、灰、白、蓝等色系为主，当人物为魏晋和唐代时期的男子时，服装以飘逸潇洒为主，显示出仙风道骨之气；另一类为武士、将军或者战士的服饰，这类人物的穿着为武服，以束衣短打与披风的配服表现出英姿飒爽的气质，呈现出威武的阳刚之气。

女子的服饰一般也有两类：一类为上衣下裳式，色彩以赤、白、粉、青为主，女子的服饰应不以妖娆示人，而应以典雅含蓄之美与诗风相配，呈现少女青春的娇美形象；另一类以朱、赤、黑、紫色襦裙或曲裾为主，尽显雅致、稳重、潇洒和含蓄的诗书之气，因此，动态上应不以献媚和讨好之色为上，同时，舞者穿着的款式还要便于步伐的流动和其他表演所需。

汉诗舞表演时的服饰除了款式还要注意搭配舞蹈所需的袖子的样式，有宽袖深衣（男子）、襦裙与臂纱、广袖曲裾与窄袖衣裳等。

各类汉服和舞蹈服饰原则上以古典风格和元素为主。

## 第三节 汉诗舞的创作方法

为了满足学习者对汉诗舞创作的需要，在掌握基本知识、方法以及对历史脉络的了解后，尝试汉诗舞作品的复原实践，因此，必须建立时代创新的意识，激发大家对汉诗舞的当代传承与创新性转化，因此，本节将介绍如何完成一首汉诗舞的创作过程与方法。

**1. 先析再辩——了解诗词背景与诗词类型**

确定一首诗后,应首先了解这首诗的创作背景,包括诗词的作者、创作的历史阶段以及诗词的类型等方面,这些都是汉诗舞创作和表演的前提条件。了解诗词的创作背景,可以知晓作者创作诗词时的思想状态;了解诗词创作的历史阶段,可以做好人物的历史定位,也便于确定表演者所需的服装样式、诗词表演时的音乐类型等因素;了解诗词的作者,对作者的性格和人物特征有所熟悉,就可以选择适合的舞蹈语言与手段来表达作者的性格和气质。因此,了解诗词背景与诗词类型,是汉诗舞创作的第一步。

**2. 以境转场——确定诗词中的人物、场景与结构**

基本的创作背景分析后,就要确定诗词中具体的人物和场景了。汉诗舞是对生活化语言概括性极强的舞蹈艺术,因此,确定了诗中的人物和场景后,还要为人物与场景选择恰当的动态语言,才能使舞蹈与诗词的内容相吻合,这些都极为关键。诗词中写人、写景、写物的目的大多是为托物言志或借景抒情,而诗词中所涉及的人物,也都可以作为舞蹈中的主要人物和艺术形象。在选择一首诗词中的主要人物时不要多,一到两个足矣,以突出重点人物、表达情感、描述诗词场景为佳。同时,还要针对诗词的内容和诗句的结构确定舞蹈表演的结构,使舞蹈场景与诗词描述一致。

**3. 情动于中——确定诗词的情感**

每首诗词都有其表达或宣泄的感情色彩,这种感情色彩通过诗词的描写与比兴被表达出来。而汉诗舞是通过肢体语言将诗词中的感情色彩传达给观众并与观众达到共情的舞蹈形式,因此,当确定了一首诗词整体的感情色彩后,选用适当的舞蹈表达方式来抒发情感是非常重要的,这时,舞者可以根据情感的需要,确定是选择道具还是空手舞袖的手段来表现,需要设定一个导向与创作的具体思路。

**4. 依词成型——划定汉诗舞的核心词汇**

词语是诗词的单位,而舞蹈造型与动态是汉诗舞的基础,因此,诗词的行文与篇章的构成是汉诗舞创设和表演的依据。为每句诗词划出主要的核心

词汇再进行动态创设与舞姿设计，以形成作品的核心动作，这就叫依词成型。

**5. 依意行舞——确定汉诗舞的舞句与舞段**

当确定了一首汉诗舞的核心动作与造型后，还要使造型舞动起来，连词成句形成舞句。这就需要舞者体会诗词的语言节奏与韵味，捕捉诗词内在的基本乐感与情感，找到汉诗舞的动律和动势的来源，依意行舞。然后，再根据诗词内在的情感流动以及诗文的起承转合划分出舞段，再通过动态与步伐的编创加以连接，形成舞句。在舞句间应注意舞台的调度转换，连句成段，塑造人物，表现完整的诗词内容。

**6. 诗乐相协——选择汉诗舞音乐**

当构思好汉诗舞的主要舞句和舞段的框架后，就该为本诗起舞选择音乐了。如今，诗词的音乐主要有以下三种形式。

（1）诵读诗文。舞者依据诵读诗文者诵、念的语音节奏、速度来演绎诗文。

（2）吟唱诗文。以吟、唱诗文为主，依据汉诗文的语音规律，即平低仄高、平长仄短，以及诗文的格律规律，吟诵或吟唱出诗文的形式。

（3）演唱诗文。根据诗词的古谱为诗句创作出诗词歌曲，汉诗舞表演者反复与诗词歌曲、音乐磨合，达成诗、乐、舞三者的和谐，这叫"诗乐相协"。同时，还要多注意音乐的开始、中间间奏（舞段衔接）和结尾三个部分的艺术处理，才能达到完整与统一。

**7. 依人配服——选取汉诗舞服装与道具**

当诗文、音乐、舞蹈都已经完成创作后，就要为表演者选择服装。汉诗舞的服装选择，应依据诗词的类别、历史阶段和诗词中人物的性别与身份来决定，同时，由于汉诗舞的服装还包括衣袖作为道具的需求，应反复熟悉服装与道具，磨合表演动作的大小幅度，才能避免舞台上的失误，更好地表演汉诗舞作品。这些要求可以详看"妆容与服饰"段落的介绍，此处不再赘述。

**8. 舞动其容——化妆与登台**

最后，不要忘了化妆的效果，这也是画龙点睛之笔。汉诗舞是表演性舞

蹈，在化妆上应该符合诗词中人物的塑造，发饰、面妆要以雅致和美观为前提，不要过于奢华和厚重，只要是不适合舞蹈表演和不利于人物的妆容都应该摒弃。同时，还要注意发饰的高低、松紧和装饰、配饰的巧妙使用，既要以点带面还要以巧制胜。最后，登台前要调整心态，要以良好的心理素质对待表演，默想和温习平时训练时的积极感官状态，静下心将情感带入人物，准确地呈现诗词的内涵和人物性格，完成整首汉诗舞的表演。

## 第四节　汉诗舞舞谱的记录方式

中国古代诗、舞、乐三位一体时舞谱记录方式往往是和文字一起，以字为单位，以音名加以对应，再以描述与绘制动作造型的方式记录，如图3-251所示。这一部分文献详录，主要以四言体诗词的乐谱、舞谱和舞辞类诗较为常见且广泛使用。由于祭祀类诗词的动作是跟着字对应进行，因此，动作的时长就以字的时长为标准，基本节奏与节律速度统一有规矩，往往是一字一动形成记录的方式，如祭祀类孔庙的文舞用诗和表演，就是这种方式。但是，在五言、七言等诗句中，常以词为单位，并且五言、七言以及宋词中的词牌都有相应的节奏点以及韵的讲究，作为诵念的断点单位，会影响到文字的节奏和时长。遵循这些规律，在有配乐时往往也要注意演唱（音乐）的时长，以及组成时长的速度与动作的关系，这些都是舞谱在历史发展中不断丰富而形成的规律。

如今为了方便记录汉诗舞的动作与文字间的关系，常以一句诗为单位，再以其中的字、词为小单位开始记录。一句诗应以节成句来记录舞蹈，在一节舞句中，要统计时长，并用节拍来记录对应的文字，使动作描述与音乐、文字的呼应清晰明了。由于通常的舞蹈主要是音乐伴奏无词，只有音乐节拍和舞蹈动作的记录，没有诗文的配注，所以，舞者只考虑音乐长度和舞蹈动作，不会注意文字与动作的关系。而汉诗舞舞谱是以诗文与断句为依据，以音乐为辅助，以舞姿达意为目的来记录，这是汉诗舞特有的记录方法，是继承发展古人的智慧而形成的舞谱记谱方式。

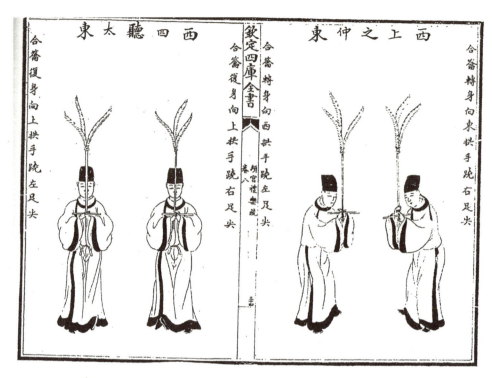

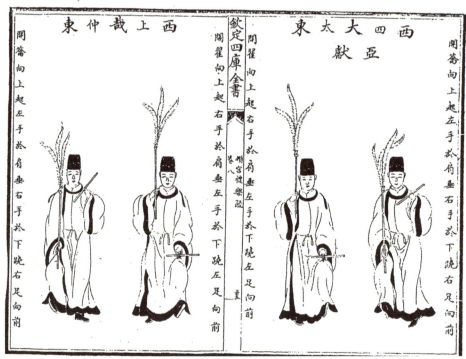

图 3-251

例如,"牛"舞姿:大拇指和小拇指翘起,中间三个手指屈拳状,形成"牛角",两手在头顶上方,左右各一侧,模拟牛角的形状,经前弯腰,由下至上,低头抬头,同时,腿为弓步,前弯后直,如图 3-252、图 3-253 所示。

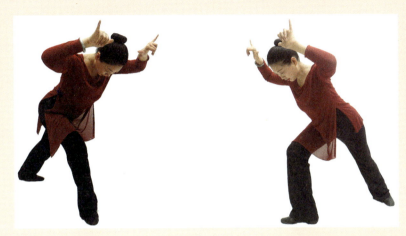

图 3-252　　　　　　　　　　　图 3-253

第 7 句:耕牛遍地走

1—4 拍:唱"耕牛遍地走"时,原地踏步摆臂 4 次,先左再右,1 拍/次。

5—8 拍:唱"走"字尾音时,左脚迈步向旁,变左弓步,同时,手做牛角状置于头上方,前弯腰波浪,经下到上,似牛抬头状。

为了方便舞者的学习,我们在书中增加了曲谱,使汉诗舞的音乐性也得以呈现,利于大家的学习。

# 第四章 中华汉诗舞基本训练

汉诗舞根据其舞蹈的艺术特性和表现风格，在学习中有其自身的训练要求与舞蹈要领。在舞蹈前，需针对汉诗舞表演者的形体、肌肉力量、舞蹈感觉、运动方式和道具运用等方面进行专项训练，再配以礼仪气质的训练，使舞者的综合素质得以提升。因此，本章以基本训练为主，汇编成组合进行教学，便于大家学习。

## 第一节　修身正体　端仪习礼

舞蹈美的第一要素是人体美，即形体带来的姿态和动律之美，也是汉诗舞训练的基本要素。通过阶段性的训练和熏陶培养，才能形成汉诗舞独特的气质之美。

### 一、习礼文化

形体的训练包括体态训练和身形训练，这两方面通过礼仪动态与舞蹈站姿的培养以呈现效果。古人常说"以修身为本"。"修身"正是对我们的身体加以锤炼和修正，在端身正体中达到内外兼美的基本要求。"心灵之美"体现在仁、义、礼、智、信等方面，贯穿在行为方式与待人接物的道德品质修养中。"内核在礼、外作在仪"呈现出国人礼乐精神的文明与智慧。

关于礼仪训练，很多都是对我们自身身体的控制与仪态的修饰训练，也包括对形体的训练。清代的李渔曾针对习舞论述过："昔人教女子以歌舞，非教歌舞，习声容也。欲其声音婉转，则必使之学歌，学歌既成，则随口发声，皆有燕语莺啼之致，不必歌而歌在其中矣。欲其体态轻盈，则必使之学舞，学舞既熟，则回身举步，悉带柳翻花笑之容，不必舞而舞在其中矣。"这段论述是说：学歌可以使声音如莺啼般美妙，学舞则可以使体态优雅、仪态端庄。"人

体之美"通过仪表和动态展现个人品性和气质，它呈现在静止外形和运动语言中，进而幻化成舞蹈中的运动之美。所以，汉诗舞首要的训练是舞蹈者的形体美的塑造训练，接下来再训练人体的力量、风格、能力、技巧等方面，这样才能呈现出体态与气质的完美统一。因此，汉诗舞舞者训练的第一步应从体态的训练开始，从礼仪起步。

##  二、礼仪训练

本节训练的组合主要以站立、行揖等男、女礼仪舞蹈中涉及的基本动态为内容，进行身体动态和形体训练，为确立汉诗舞端庄的体态风格打下基础。

### 核心动作

主要是恭立、肃立、屈揖、汉揖、旁揖和身体部位的屈伸练习。在仰、俯和屈、伸中体现敬、谦、让、辞、授、受之礼及揖让之习，通过体验传统礼仪方式和礼节，锻炼优雅的体态，感受祭祀性汉诗舞中礼仪的基本动态与要求，养成汉诗舞中礼敬的气质。

### 训练目标

本节训练以上肢、脊椎（以腰为轴的向前90度的折屈以及上身后仰30度的折屈）和下肢膝关节的折屈（下肢以膝为轴90度弯曲形成的直身下蹲）训练为目的，达到对动作速度的控制与肌肉耐力水平的提升。在均衡呼吸与缓慢动作的节奏里，训练稳定性与平衡能力。

### 训练方式

每段动作可四次重复，面对1（北）、3（东）、5（南）、7（西）点进行方向训练。其中，根据训练强度需要，可二组或双人面对、背对完成组合，增加对立相向和反向方式训练。训练中动作顺序先左后右，舞队可以一组右向、一组左向，达到双人对称方向的动作练习。

> 训练节奏

鼓点与钟缶交替敲击,节奏中速,有规律地进行,每节 8 拍。

**1. 习礼组合一:屈伸训练**

> 训练目的

训练颈部屈伸、手臂屈伸与膝部屈伸,要求眼随手动,手臂的起落自然,同时形成正确站立的基本姿势。

习礼组合一
视频

> 训练准备

基本站立,双手下垂,两脚并立。站立时,感觉头顶百会穴发力向上顶,脚下涌泉穴发力向下踩,重心垂直穿过这两个穴位,并保证颈部与脊椎的拔直。丹田、腰部向内收缩,臀部上提,两腿伸直,膝关节向后用力,身体以上下对抗、前后夹紧的十字方向发力,形成正直站立的基本体态。

第 1 节:1—8 拍,基本站姿,保持正步位站立,双手五指慢慢由掌型变为拳型。

第 2 节:1—2 拍,基本站姿,左脚向旁迈步变为开位站立;3—4 拍,双手变成掌型,叉手放于腹部;5—8 拍,保持站立。

第 3 节:1—2 拍,第 1 拍,收回左脚成正步位,第 2 拍,基本站姿正步位;3—4 拍,手臂还原下垂于体侧;5—8 拍,直立,感受脊椎的拔起,直立的感受。

第 4 节:1—2 拍,右脚向旁迈步变为旁开位站立;3—4 拍,双手变成叉手放于腹部;5—8 拍,保持姿态,慢慢深吸气。

> 训练开始

第 1 节:1—4 拍,双脚旁开位站立,双膝下蹲,下蹲时膝盖不能超过脚尖,上身直立不塌腰,慢慢吐气;5—8 拍,慢慢吸气,膝盖逐渐伸直,手位保持不变。

第2节：1—4拍，收回右脚为正步位，上身直立不塌腰，后背平直，屈膝直身下蹲，同时慢慢吐气；5—8拍，慢慢吸气，再回到直立，手位不变。

第3节：1—4拍，左脚向旁迈一步，双脚旁开位站立，屈膝直身下蹲，膝盖下蹲时不能超过脚尖，同时慢慢吐气；5—8拍，慢慢吸气，再回到直立，手位不变。

第4节：同第2节，对称方向动作。

第5节：1—4拍，基本站姿，正步位站立，同时缓慢仰头；5—8拍，颈部直立，还原至中间，手臂变为身体旁侧自然下垂。

第6节：1—4拍，基本站姿，正步位，慢慢低头；5—8拍，头还原至中间，平视前方。

第7节：1—4拍，正步位站立，向左慢慢转头；5—8拍，头还原至中间，平视前方。

第8节：1—4拍，正步位站立，向右慢慢转头；5—8拍，头还原至中间，平视前方。

第9节：1—4拍，左脚向旁迈一步，双脚旁开位站立，双手叉手位，两肘阔开，沉肩拔背，屈膝下蹲，同时，慢慢仰头；5—8拍，起身直立，头还原到中间，平视前方。

第10节：1—4拍，收左脚为正步位，手位不变，屈膝下蹲，同时，慢慢低头；5—8拍，起身直立，头还原到中间，平视前方。

第11节：1—4拍，右脚向旁迈一步，旁开位站立，屈膝下蹲，同时，慢慢左转头；5—8拍，起身直立，头还原到中间，平视前方。

第12节：1—2拍，收右脚为正步位，手位不变；3—4拍，屈膝下蹲，同时，慢慢右转头；5—8拍，起身直立，头还原到中间，平视前方。

第13节：1—2拍，左脚向旁迈一步，旁开位站立，同时屈膝下蹲，双手直臂起手到前斜上方，形成"举"舞姿，同时，仰头视手，下胸腰，手心向上；3—4拍，直膝还原站立，手回到前平位，形成"受"舞姿，头还原到中间；5—6拍，收左脚为正步位，屈膝下蹲，双手落下到前下位，低头视手，俯身前屈15度；7—8拍，还原身体直立，头还原到中间，双臂直臂前平位，形成"授"舞姿。

第14节：1—2拍，右脚向旁一步，旁开位站立，同时屈膝下蹲，双手打开到旁平位，手心向上，同时，转头向左，眼视左方；3—4拍，还原直立，双

手落下垂手到体侧；5—6 拍，收右脚为正步位，双腿屈膝下蹲，头转向右方，双臂旁平位起手；7—8 拍，还原直立，双手落下垂手到体侧。

第 15 节：同第 13 节。

第 16 节：同 14 节，最后 1 拍，落回到双手叉手，放于腹部（附手位）。

### 2. 习礼组合二：行揖训练

习礼组合二视频

**训练目的**

上身不同角度的折屈练习，训练端庄的仪态、平和的动势以及行揖的礼敬。

**训练准备**

第 1 节：1—2 拍，向左转身 90 度，面向 7 点，双手叉手位于腹部；3—4 拍，并右脚正步位，身对 7 点；5—6 拍，屈膝下蹲，低头颔首；7—8 拍，直立，保持站姿。

第 2 节：1—2 拍，向右转身 90 度，面向 1 点，双手叉手位于腹部；3—4 拍，并左脚正步位，身对 1 点；5—6 拍，屈膝下蹲，低头颔首；7—8 拍，直立，保持站姿。

**训练开始**

第 1 节：1—4 拍，左脚向旁迈一步，旁开位直膝站立，双手从叉手位匀速抬起至前平位，同时慢慢仰头，仰胸后倾 15 度，眼视手；5—8 拍，身体还原直立，同时双手交叉拱手，慢慢落至叉手位，脚位不变。

第 2 节：1—4 拍，收左脚为正步位，前腰弯曲 90 度，后背伸展平直，双腿直膝，用力伸直，后背平直，眼视前斜下方，手位不变；5—8 拍，慢慢起身到直立，叉手位。

第 3 节：同第 1 节，对称方向动作。

第 4 节：同第 2 节，对称方向动作。

第 5 节：1—2 拍，左脚向旁迈一步，旁开位直膝站立，双手从旁起手至前斜上位，高揖状（圆臂如抱鼓状，双手拱手）；3—4 拍，仰胸后倾 15 度，眼视

手；5—8拍，脚位不变，直身，拱手下落到齐心位，屈臂。

第6节：1—4拍，收回左脚正步位，双手前推手到"揖"舞姿，同时前屈90度，双腿直膝，用力伸直，后背平直，眼视前斜下方；5—8拍，慢慢起身到直立，同时双手落至腹前叉手位。

第7节：同第5节，对称方向动作。

第8节：同第6节，对称方向动作。

第9节：1—4拍，左脚向旁迈出一步，旁开位直膝站立，双手上举为高揖，然后仰头15度，眼视手；5—8拍，收回左脚正步位，同时身体前屈90度，双腿直膝用力伸直，后背平直，眼视脚前斜下方。

第10节：1—4拍，起身还原到拱手位，齐心位，屈臂；5—8拍，脚位不变，双手落下到叉手位。

第11节：同第9节，对称方向动作。

第12节：同第10节。

第13节：1—2拍，正步位站立，双手起手旁平位，目视前方；3—4拍，双臂向前抱手屈臂，两手立掌相叠做女式"汉揖"手；5—6拍，做汉揖女1式；7—8拍，慢慢起身，还原站立，手臂回到齐心位置，立掌拱手。

第14节：1—4拍，正步位站立，双手由下到旁平起，再到胸前交叠立掌，眼随手动；5—6拍，做汉揖女2式；7—8拍，慢慢起身直立，手位齐心位，手型回到立掌交叠状。

第15节：同第13节。

第16节：同第14节，最后7—8拍，回到腹前叉手位。

### 3. 习礼组合三：前屈与平衡训练

**训练目的**

训练舞姿的平衡与控制，要求意识传达到肢体末端，同时丰富仪式类汉诗舞的动态语汇。

习礼组合三视频

**训练准备**

第1节：1—2拍，向右转身90度，面向3点，同时，先右手再左手，晃盖手至右下左上叉手位于腹部；3—4拍，并左脚正步位；5—6拍，屈膝下蹲，

低头颔首；7—8拍，直立，保持站姿。

第2节：同第1节，对称方向动作。

**训练开始**

第1节：1—4拍，左腿屈膝前抬90度，勾左脚，右腿支撑直膝，双臂抬至旁平位，立掌并指，手心向前；5—8拍，左脚落下，同时屈膝下蹲，双脚至正步位，双臂到胸前屈臂交叉，形成"交"舞姿，双手变成拳型。

第2节：同第1节，对称方向动作。

第3节：1—2拍，左腿屈膝前抬90度，勾左脚，右腿支撑直膝，双臂从"交"舞姿经下弧线抬至旁平位；3—4拍，左脚落下，同时屈膝下蹲，双脚至正步位，双臂到胸前屈臂交叉，形成"交"舞姿，双手变成拳型；5—8拍，同1—4拍，对称方向动作。

第4节：同第3节。

第5节：1—4拍，左腿屈膝旁抬90度，胯旁开，勾左脚，右腿直膝支撑，同时，左手向旁平推手，手心向旁，右手向上位推手，转腕变立掌折腕，手心向上，头看左手；5—8拍，左脚落下，同时屈膝下蹲，双脚至正步位，做"交"舞姿，双手变成拳型。

第6节：同第5节，对称方向动作。

第7节：1—2拍，左腿屈膝旁抬90度，胯旁开，勾左脚，右腿直膝支撑，同时，左手向旁平推手，手心向旁，右手向上位推手，转腕变立掌折腕，手心向上，头看左手；3—4拍，左脚落下，同时屈膝下蹲，双脚至正步位，做"交"舞姿，双手变成拳型；5—8拍，同1—4拍，对称反方向动作。

第8节：同第7节。

第9节：1—4拍，左腿小腿向后翘起，绷脚，右腿直膝支撑，左手上推，右手旁推，左腿向后屈；5—8拍，左脚落下，同时屈膝下蹲，双脚至正步位，做"交"舞姿，双手变成拳型。

第10节：同第9节，对称方向动作。

第11节：1—2拍，左腿小腿向后翘起，绷脚，右腿直膝支撑，左手上推，右手旁推；3—4拍，落脚屈蹲，双手收回呈"交"舞姿；5—8拍，同1—4拍，对称反方向动作。

第12节：同第11节。

第13节：1—4拍，做左正步位"旁揖"；5—8拍，还原直立，手回叉手位于左腰旁。

第14节：1—4拍，做右正步位"旁揖"；5—8拍，还原直立，手回叉手位于右腰旁。

第15节：1—4拍，做右踏步位左"旁揖"，屈膝踏蹲；5—8拍，还原直立正步位，手回叉手位于左腰旁。

第16节：1—4拍，做左踏步位右"旁揖"，屈膝踏蹲；5—8拍，还原直立正步位，手回叉手位于右腰旁。

### 4. 习礼组合四：礼姿训练（呈、让、谦、辞）

**训练目的**

学习各种礼仪舞蹈语汇，感受舞姿中人物气质与礼仪的运用。

习礼组合四视频

**训练准备**

第1节：1—2拍，向左转身90度，面向7点，双手叉手位于腹部；第3拍，并右脚正步位，屈膝下蹲，低头颔首；第4拍，还原直立，面对7点；5—6拍，向右转身180度，面向3点，双手叉手位于腹部；第7拍，并左脚正步位，同时屈膝下蹲，低头颔首；第8拍，还原直立，面对3点。

第2节：1—2拍，向左转身90度，面向1点，双手叉手位于腹部；3—4拍，并右脚正步位，还原直立；5—6拍，屈膝下蹲，低头颔首；7—8拍，还原直立，面对1点。

**训练开始**

第1节：1—4拍，左腿上步前屈，右腿单膝跪地，做左"呈"舞姿，抬头平视；5—8拍，起身直立，正步位，双手落下于体侧，握拳屈臂，做武士舞姿。

第2节：1—4拍，右腿上步前屈，左腿单膝跪地，做右"呈"舞姿，抬头

平视；5—8拍，起身直立，正步位，双手落下于体侧，握拳屈臂，做武士舞姿。

第3节：1—2拍，左腿上步前屈，右腿单膝跪地，做左"呈"舞姿，抬头平视；3—4拍，起身做武士舞姿；5—8拍，同1—4拍，对称方向动作。

第4节：同第3节。

第5节：1—4拍，左脚旁踏步，屈右腿下蹲，向左旁弯腰，做"让"舞姿；5—8拍，还原直立，手回叉手位于腹部。

第6节：同第5节，对称方向动作。

第7节：1—2拍，左脚旁踏步，屈右腿下蹲，上身屈臂，做"让"舞姿；3—4拍，还原直立，手回叉手位于腹部；5—8拍，同1—4拍，对称方向动作。

第8节：同第7节。

第9节：1—4拍，向前推手，做左文拱手"辞"舞姿；5—8拍，还原直立，正步位，手回叉手位于腹部。

第10节：1—4拍，向前推手，做左文拱手"辞"舞姿；5—8拍，还原直立，正步位，手回叉手位于腹部。

第11节：1—2拍，做左武拱手"辞"舞姿；3—4拍，还原直立，手回叉手位于腹部；5—6拍，做左武拱手"辞"舞姿，眼视正下；7—8拍，还原直立，正步位，手回叉手位于腹部。

第12节：同第11节。

第13节：1—4拍，左脚旁踏步，屈右腿下蹲，做左武拱手"让"舞姿；5—8拍，还原直立，正步位，手回叉手位于腹部。

第14节：1—2拍，后退左脚，右脚前踏步，做左武拱手"辞"舞姿；3—4拍，还原直立，正步位，手回叉手位于腹部；5—8拍，同1—4拍，对称方向动作。

第15节：同第13节，手型方向不变，其他动作对称方向。

第16节：同第14节。

训练结束

转向1点，躬身前屈90度，文拱手推出，低头，做"谦"状，行礼完成。

（这四个组合也可以循环反复进行练习）

## 5. 习礼组合五：舞姿训练

**训练目的**

综合各种女子礼仪舞姿和步伐，便于灵活运用。

**训练准备**

第1节：双脚正步位，双手垂手而立，1—4拍，不动；5—8拍，双手从体侧起手，经前交叉，慢慢变到叉手位上。

第2节：1—4拍，吸气抬头，吐气慢慢下蹲，低眉垂目；5—8拍，慢慢起身平身，直立，眼视前平。

第3节：1—2拍，正步半蹲，双臂低展翅；3—4拍，起身直立，到叉手位；5—6拍，半蹲平展翅；7—8拍，齐心附手位。

第4节：1—2拍，正步半蹲，双臂高展翅；3—4拍，双手在上位拱手，高揖，仰视手心；5—6拍，双手平揖，手心向下，半蹲低眉垂目，汉揖女2式。

**训练开始**

第1节：1—2拍，左手提裙位，右脚先半脚柔踩步，右手在身旁打开；3—4拍，左脚柔踩步，右手前摆，手似提巾飘动；5—6拍，同1—2拍；7—8拍，同3—4拍，交替进行。

第2节：同第1节。

第3节：1—4拍，双脚并立，双手变右旁揖；5—6拍，左脚变后踏步，半蹲行礼；7—8拍，起身并立。

第4节：同第3节，对称方向动作。

第5节：同第1节。

第6节：同第2节。

第7节：同第3节。

第8节：同第4节。

> 训练尾声

第1节：1—2拍，正步位双手胸前附手位，后退右脚；3—4拍，左脚并步，直立平身；5—8拍，同1—4拍。

第2节：同第1节。

第3节：1—2拍，正步半蹲，双臂低展翅；3—4拍，起身直立，到叉手位；5—6拍，半蹲平展翅；7—8拍，齐心附手位。

第4节：1—2拍，正步半蹲，双臂高展翅；3—4拍，双手在上位拱手，高揖，仰视手心；5—6拍，双手平揖，手心向下，半蹲，低眉垂目，汉揖女2式，结束。

## 第二节　乐为耳聪　踏歌跳节

 一、习律文化

形体美是动作美的前提，通过礼仪的训练，使舞者通过站立、行走等姿态，达到脊椎的延展、屈伸、平衡以及四肢的灵活能力，从而培养舞者具有汉诗舞独特的舞蹈气质。除此之外，古代汉诗舞还强调舞动时节奏的表现，"踏地为节"和"击节而歌"是舞蹈节奏与乐感的集中体现。古人云："乐为情志，感而生发。"在优雅的舞姿中，配合丰富的踏跳动律，更能呈现出汉诗舞的音乐性与诗文的乐律性。有一种自汉代延续到唐代的歌舞形式叫"踏歌"，在歌唱诗歌时跳踏而舞，这也体现出汉诗舞舞者较好的乐感。因此，通过对乐感的训练，舞者敏锐的听觉与灵活的动觉双重感知能力得以发展，为生动地表演汉诗舞创造可能。

 二、踏跳训练

踏跳训练是以舞蹈节奏训练为基础，通过双脚、单脚的踏跳，强调脚下节

奏的动作变化与上身的协调配合，形成口唱、心念、耳听、脚跳等多种感官共同参与运动的训练模式。舞者通过每一段的训练，熟练掌握各种节奏后，可根据音乐类型和舞蹈诗文节奏再进行有机、合理的组合变换，形成丰富的汉诗舞律动。舞动训练时，可着窄袖及短衣习舞。

本节训练的组合主要以脚下的踏、点、跳、踢等基本动作，配合手部击打和手臂、衣袖舞姿为训练内容，从而锻炼舞者的协调性和乐感，培养舞者端庄、自然的气质特性。

### 核心动作

主要有脚掌的压、踩、踢、跳，脚跟的踵、点、跺、移等动作。通过变换不同的音乐节奏达到训练身体乐感与动作乐性的目的。形成汉诗舞舞者内心听乐与外部表现的能力。

### 训练目标

通过脚下的踏、点、跳等动作与音乐节奏相结合，舞者通过口念、心数与手掌拍打的动律，完成半拍、一拍、二拍以及各种节奏组合，使舞者达到听乐辨节而舞的能力与目标。

### 训练方式

训练中，每节以 8 拍为单位。训练者耳听音乐，心有固定的节拍，再口念节奏，同时手掌随节奏拍击，脚下随节奏踏跳。

#### 1. 习律组合一：踏点训练

### 训练目的

训练全脚踏与半脚点步的基本节奏型与身体的协调。

习律组合一
视频

### 训练节奏

```
        X  X  |  X  X  X  |
口念：  踏 踏  |  踏 点 点  |
击掌：  空 空  |  空 击 击  |
```

### 训练准备

正步位站立，双手自然下垂。

第1节：1—4拍，站立不动；5—8拍，口念节奏型1遍。

第2节：1—4拍，站立不动，口念节奏型2遍，同时手掌按节奏型击掌。

第3节：1—2拍，正步位左、右脚单脚各踏地1次，1拍/次；第3拍，左脚单脚踏地1次，1拍/次；第4拍，右脚点地2次，1/2拍/次；5—8拍，重复1—4拍动作，同时，口念节奏型2遍。

### 训练开始

第1节：第1拍，左脚向左旁迈1步踏地，上身自然放松，双臂垂手在体侧；第2拍，右脚并步踏地1次；3—4拍，对称动作同1—2拍；5—8拍，重复1—4拍。

第2节：第1拍，左脚向左旁迈1步踏地，双臂垂在体侧；第2拍，右脚并步踏地，同时右臂翘袖舞姿，头上位折腕，左倾头，眼视手；第3拍，右脚向右旁迈1步踏地，同时右臂落下垂手；第4拍，左脚并步踏地，同时左臂翘袖舞姿，头上位折腕，右倾头，眼视手；5—8拍，同1—4拍。

第3节：第1拍，左脚向左旁迈1步踏地，双臂垂在体侧；第2拍，右脚并步踏地1次；第3拍，右脚向右旁迈1步踏地；第4拍，左脚并步踏地2次，1/2拍/次；5—8拍，同1—4拍。

第4节：第1拍，左脚向左旁迈1步踏地，双臂垂在体侧；第2拍，右脚并步踏地1次，同时右翘袖舞姿，头上位折腕，左倾头，眼视手；第3拍，

右脚向右旁迈 1 步踏地，同时右臂落下垂手；第 4 拍，左脚并步踏地 2 次，1/2 拍/次，同时左翘袖舞姿，头上位折腕，右倾头，眼视手；5—8 拍，同 1—4 拍。

第 5 节：第 1 拍，左脚向左旁迈 1 步踏地，双臂垂在体侧；第 2 拍，右脚丁字位稍开半步，点地 2 次，1/2 拍/次；第 3 拍，右脚向右旁迈 1 步踏地；第 4 拍，左脚丁字位稍开半步，点地 2 次，1/2 拍/次；5—8 拍，同 1—4 拍。

第 6 节：第 1 拍，左脚向左旁迈 1 步踏地，双臂垂在体侧；第 2 拍，右脚丁字位稍开半步，点地 2 次，1/2 拍/次，同时右臂翘袖舞姿，头上位折腕，左倾头，眼视手；第 3 拍，右脚向右旁迈 1 步踏地，右臂落下垂手；第 4 拍，左脚丁字位稍开半步，点地 2 次，1/2 拍/次，同时左臂翘袖舞姿，头上位折腕，右倾头，眼视手；5—8 拍，同 1—4 拍。

第 7 节：第 1 拍，左脚向左旁迈 1 步踏地，左臂落下垂手；第 2 拍，右脚在左脚后点地 2 次，1/2 拍/次；第 3 拍，右脚向右旁迈 1 步踏地；第 4 拍，左脚在右脚后点地 2 次，1/2 拍/次；5—8 拍，同 1—4 拍。

第 8 节：第 1 拍，左脚向左旁迈 1 步踏地；第 2 拍，右脚在左脚后点地 2 次，1/2 拍/次，同时右臂背袖折腕，左倾头，眼视右中；第 3 拍，右脚向右旁迈 1 步踏地，右臂落下垂手；第 4 拍，左脚在右脚后点地 2 次，1/2 拍/次，同时左臂背袖折腕，右倾头，眼视左中；5—8 拍，同 1—4 拍。

第 9 节：第 1 拍，左脚向左旁迈 1 步踏地，双臂垂在体侧；第 2 拍，右脚上步成丁字位同时踏地 2 次；第 3 拍，右脚变小八字位同时踏地 1 次；第 4 拍，左脚上步成丁字位同时踏地 2 次；5—8 拍，同 1—4 拍。

第 10 节：第 1 拍，左脚向左旁迈 1 步踏地，双臂垂在体侧；第 2 拍，右脚上步成丁字位踏地 2 次，同时右臂折腕上提至右肩前，垂腕，左倾头，眼视右中；第 3 拍，右脚变小八字位踏地 1 次，同时右臂落下垂手；第 4 拍，左脚上步成丁字位点地 2 次，同时左臂折腕上提至左肩前，右倾头，眼视左中；5—8 拍，同 1—4 拍。

第 11 节：第 1 拍，左脚向左旁迈 1 步踏地，双臂垂在体侧；第 2 拍，右脚上步成正步位点地 2 次，1/2 拍/次；第 3 拍，右脚向右旁迈 1 步踏地；第 4 拍，左脚上步成正步位点地 2 次，1/2 拍/次；5—8 拍，同 1—4 拍。

第 12 节：第 1 拍，左脚向左旁迈 1 步踏地，双臂垂在体侧；第 2 拍，右脚上步成正步位点地 2 次，1/2 拍/次，同时右臂头上折腕，左倾头，眼视右上；

第3拍，右脚向右旁迈1步踏地，右臂落下垂手；第4拍，左脚上步成正步位点地2次，1/2拍/次，同时左臂头上折腕，右倾头，眼视左上；5—8拍，同1—4拍。

第13节：第1拍，左脚向左旁迈1步踏地，双臂垂在体侧；第2拍，右脚在丁字位上踏地2次，1/2拍/次，同时双手在左耳旁击掌2次，1/2拍/次，眼看右前方；第3拍，右脚向右旁迈1步踏地；第4拍，左脚并步踏地1次，双手下垂；5—8拍，同1—4拍。

第14节：第1拍，左脚向左旁迈1步踏地，双臂垂在体侧；第2拍，右脚在丁字位上踏地2次，1/2拍/次，同时双手在左耳旁击掌2次，1/2拍/次，眼看右下方；第3拍，右脚向右旁迈1步踏地；第4拍，左脚并步踏地1次，同时，右臂翘袖舞姿，头上折腕，右倾头，眼视前1点；5—8拍，同1—4拍。

第15节：第1拍，左脚向左旁迈1步踏地，左臂落下垂手；第2拍，右脚并步踏地1次；第3拍，右脚向右旁迈1步踏地；第4拍，左脚丁字位稍开半步点地2次，1/2拍/次，同时双手在右耳旁击掌2次，1/2拍/次，眼平视前1点；5—8拍，同1—4拍。

第16节：同第15节，1—6拍，对称动作；7—8拍，右脚向旁迈1步踏地，左脚丁字位踏地1次，1拍/次，同时，左臂翘袖折腕舞姿，结束。

**2. 习律组合二：压、踏结合训练**

**训练目的**

双脚压踏，脚跟、脚掌、单脚、双脚的综合训练，节奏的变换与脚跟、脚掌的交替舞步。

习律组合二
视频

**训练节奏**

| | X — | X — | X X | X — |
|---|---|---|---|---|
| 口念： | 踏 | 踏 | 踏 踏 | 踏 |
| 击掌： | 空 击 | 空 击 | 空 击 | 空 击 |

### 训练准备

（节奏型练习）

正步位站立，双手自然下垂。

第1节：1—8拍，口念节奏型。

第2节：1—8拍，手击掌，口念节奏型1遍。

第3节：第1拍，左脚正步位原地踏地1次；第2拍，双手击掌1次；3—4拍，同1—2拍；第5拍，左脚原地踏地1次；第6拍，左脚再次踏地1次；7—8拍，同1—2拍，口念节奏、手上击掌与脚下动作交替进行。

第4节：同第1节。

### 训练开始

第1节：1—4拍，双脚脚跟踵压2次，2拍/次；5—6拍，双脚脚跟踵压2次，1拍/次；7—8拍，双脚脚跟踵压1次，2拍/次。

第2节：同第1节。

第3节：1—4拍，双脚脚掌压踏颤膝2次，2拍/次；5—6拍，双脚脚掌压踏颤膝2次，1拍/次；7—8拍，双脚脚掌压踏颤膝1次，2拍/次。

第4节：同第3节。

第5节：1—4拍，左脚上步丁字位颤膝，脚掌压踏2次，2拍/次，右脚不动；5—6拍，左脚丁字位颤膝，脚掌压踏2次，1拍/次；7—8拍，左脚丁字位，脚掌颤膝压踏1次，2拍/次。

第6节：1—4拍，右脚上步丁字位颤膝，脚掌压踏2次，2拍/次，左脚不动；5—6拍，右脚丁字位颤膝，脚掌压踏2次，1拍/次；7—8拍，右脚丁字位颤膝，脚掌压踏1次，2拍/次。

第7节：1—4拍，双脚正步位，脚跟先左后右转动捻压2次，2拍/次，同时屈膝配合左右拧胯；5—6拍，右腿主力腿屈膝半蹲，左脚踏2次，1拍/次，从近及远变到旁开位；7—8拍，左脚踏1次，2拍/次。

第8节：1—4拍，双脚旁开位，脚跟先左后右转动捻压2次，2拍/次，同时屈膝配合左右拧胯；5—6拍，左腿主力腿屈膝半蹲，右脚踏2次，1拍/次，从远及近变到正步位；7—8拍，右脚踏1次，2拍/次。

第9节：1—2拍，左脚上步丁字位颤膝，脚掌压踏2次，1拍/次，右脚

不动；3—4拍，颤膝，右脚掌踏压2次，1拍/次，脚位不变；5—6拍，双脚正步位脚跟先左后右转动，捻动压脚跟2次，1拍/次，同时屈膝配合左右拧胯；7—8拍，双脚正步位转动脚跟，捻动压脚跟1次，2拍/次，同时屈膝配合左拧胯1次。

第10节：1—2拍，双腿屈膝，右脚上步丁字位颤膝，压脚跟2次，1拍/次；3—4拍，左脚掌压踏2次，1拍/次；5—6拍，双脚正步位脚跟先左后右转动，捻动压脚跟2次，1拍/次，同时屈膝配合右左拧胯2次，1拍/次；7—8拍，正步位转动脚跟，捻动压脚跟1次，2拍/次，同时屈膝配合右拧胯1次。

第11节：同第9节。

第12节：同第10节。

第13节：第1拍，正步位屈膝，左脚压脚掌；第2拍，右脚脚跟踵步前点地；第3拍，左脚压脚跟；第4拍，右脚跟旁侧踵点地；5—6拍，左脚压脚跟1次，2拍/次；7—8拍，屈膝下蹲，同时右脚丁字位踏地2次，1拍/次。

第14节：同第13节。

第15节：第1拍，正步位屈膝，右脚压脚掌；第2拍，左脚脚跟踵步前点地；第3拍，右脚压脚跟；第4拍，左脚跟旁侧踵点地；5—6拍，右脚压脚跟1次，2拍/次；7—8拍，屈膝下蹲，同时左脚丁字位踏地2次，1拍/次。

第16节：同第15节。

### 3. 习律组合三：踏转训练

**训练目的**

带舞姿旋转、翻身踏点练习，练习快节奏的脚下变换踏点舞步与手臂的协调配合。

习律组合三
视频

**训练节奏1**

| XX | XX | XX | X— |
|---|---|---|---|
| 口念：踏 点 | 踏 点 | 踏 踏 | 踏 |

## 训练节奏2

## 训练准备

双手体侧下垂,正步位站立。

第1节:1—8拍,口念节奏型1。

第2节:1—8拍,正步位直立,口念节奏型2。

第3节:1—2拍,正步位,左腿屈膝前抬腿踏地1次,1拍/次,右脚旁点地1次,1拍/次;3—4拍,右腿屈膝前抬腿踏地1次,1拍/次,左脚旁点地1次,1拍/次;5—6拍,左腿屈膝前抬腿踏地1次,1拍/次,右腿屈膝前抬腿踏地1次,1拍/次;7—8拍,左脚屈膝前抬腿踏地1次,2拍/次。

第4节:1—2拍,正步位,左腿屈膝前抬腿踏地1次,1拍/次,右脚旁点地1次,1拍/次;3—4拍,右腿屈膝前抬腿踏地1次,1拍/次,左脚旁点地1次,1拍/次;5—6拍,左腿屈膝前抬腿踏地1次,1拍/次,右脚旁点地1次,1拍/次;7—8拍,左腿屈膝前抬腿踏地1次,1拍/次,右脚旁点地1次,1拍/次。

## 训练开始

第1节:1—2拍,正步位,左脚旁踏地1次,1拍/次,右脚并脚踏地1次,1拍/次;3—4拍,右脚旁踏地1次,1拍/次,左脚并脚踏地1次,1拍/次;5—8拍,向左走3步,左、右、左交替平移踏地3次,1拍/次,同时颤膝,第8拍,正步位原地颤膝。

第2节:同第1节,对称方向动作。

第3节:1—2拍,正步位,左脚旁踏地1次,1拍/次,右脚并脚踏地1次,1拍/次;3—4拍,右脚旁踏地1次,1拍/次,左脚并脚踏地1次,1拍/次;5—8拍,向左横移颤膝转动一圈,同时左右交替踏地4次,1拍/次,

回到1点，面对正前。

第4节：同第3节，对称方向动作。

第5节：第1拍，左脚向左前斜方上步，左臂上扬至前斜上位，翘袖折腕；第2拍，右脚并正步位点地，同时挑胸腰，仰视手；第3拍，后退右脚，右臂上扬旁平位提袖，左臂下垂；第4拍，左脚正步位点地，同时，俯身眼视左手；5—6拍，左右交替向前走2步，1拍/步，同时，左臂向后晃手落下，右臂前撩手到斜上方继续向后晃手落下；7—8拍，左踏、右脚点地不动，左臂上扬至前斜上位，翘袖折腕舞姿。

第6节：第1拍，右脚斜后方退步，左手落下；第2拍，左脚并正步位点地，同时右手上扬旁平位，俯身，眼视左手；第3拍，左脚斜前方上步，左手上扬，眼视右手，仰身；第4拍，右脚并步点地，同时，右手下落；5—6拍，右、左脚依次后退2步，1拍/步，同时，右臂向下晃手落下，左臂前盖手到前斜下方；7—8拍，右脚踏地1次，1拍1次，左脚后退点地不动，手到右"楚凤式"舞姿。

第7节：同第5节，对称方向动作。

第8节：同第6节，对称方向动作。

第9节：第1拍，左脚向旁迈1步，双臂旁平提腕摆臂，立掌，腰部随动；第2拍，右脚并正步位点地，左旁提腰，眼视右下；第3拍，右脚向旁迈步，右旁腰提起；第4拍，左脚并正步位点地，右旁提腰，眼视左下；5—6拍，左、右踏地各1次，1拍/次，向左转半圈，同时，双臂下垂手；7—8拍，继续左踏地，向左转半周，第8拍时向右正步位并脚踏步，右臂屈臂"掩嘴"舞姿。

第10节：同第9节，对称方向动作。

第11节：第1拍，左脚向旁迈步，双臂旁平提腕，立掌，左旁腰提起；第2拍，右脚并步点地，右下旁腰，眼视右下；第3拍，右脚迈步向旁，右旁腰提起；第4拍，左脚并步点地，左下旁腰，眼视左下；5—6拍，脚向左转半圈，左、右踏地各1次，1拍/次，转身时手臂舞姿旁平位；第7拍，左、右踏地，继续向左旋转半周，变为双手向外划圆一圈；第8拍，停在右丁字位的左"楚凤式"舞姿。

第12节：同第11节，对称方向动作。

第13节：第1拍，左脚斜前方上步，同时，左手上撩，仰身视手；第2

拍，右脚正步位点地，右手斜后平举立掌；第3拍，后退右脚，左臂落下垂手；第4拍，左脚正步位点地，俯身视手；5—8拍，左、右、左、右前进旋转一周，上身手臂左手绕腕盘袖一圈，轮臂配合，停在左"楚凤式"舞姿。

第14节：同第13节，对称方向动作。

第15节：第1拍，左脚斜后方后退，同时，右手下垂，俯身视手；第2拍，右脚并步点地，左手斜后平举不动；第3拍，右脚斜前方上步，同时，右手上撩；第4拍，左脚并步点地，仰身视手，左手斜后平举不动；5—8拍，左、右、左、右后退旋转一周，上身交替盖手手臂摆动和轮臂配合，最后停在左"楚凤式"舞姿。

第16节：同第15节，对称方向动作。

### 4. 习律组合四：踏踢训练

**训练目的**

习律组合四视频

半脚掌的平衡，跳踏、滑踢的舞步节奏，并训练综合性的脚位变化。

**训练节奏**

| X — | X X | X — | X X |
|---|---|---|---|
| 口念：左跳 | 右踢 踢 | 右踏 | 左踢 踢 |
| 击掌：空 | 击 击 | 空 | 击 击 |

**训练准备**

第1节：1—8拍，口念节奏型。

第2节：击掌配合，口念节奏型。

第3节：1—2拍，双脚半脚掌跳跃1次；3—4拍，左脚站立，右脚前、后滑踢各1次，1拍/次；5—8拍，第5拍，右脚起跳踏地，第6拍，右脚支撑，左脚前后滑踢各1次，1/2拍/次，第7拍，左脚踏地，1拍/次，第8拍，右脚

丁字位点地，1拍1次。

第4节：同第3节。

> 训练开始

第1节：1—2拍，双脚脚掌着地跳跃1次；3—4拍，左脚支撑，半脚掌着地，脚跟不下落，同时，右脚掌前、后滑踢地面各1次，1拍/次；5—6拍，同1—2拍；7—8拍，右脚支撑，半脚掌着地，脚跟不下落，同时，左脚掌前、后滑踢地面各1次，1拍/次。

第2节：同第1节，方向面对7点，向左转90度。

第3节：同第1节，方向面对1点，向右转90度。

第4节：同第1节，方向面对3点，向右转90度。

第5节：1—2拍，第1拍，双脚跳跃1次，同时转身面对1点，第2拍，右脚掌前、后各滑踢1次，1/2拍/次；3—4拍，同1—2拍，对称方向动作；5—6拍，同1—2拍；7—8拍，同3—4拍。

第6节：同第5节，转身面对7点完成，第1拍转身，左脚支撑。

第7节：同第5节，转身面对1点完成。

第8节：同第5节，转身面对3点完成。

第9节：1—2拍，双脚正步，脚跟捻移2次，1拍/次，方向先左再右，配合半蹲；3—4拍，右脚前、后滑踢地面2次，1拍/次；5—6拍，内八字压脚跟1次，2拍/次，左臂垂手在体侧，右手小垂手在体侧；7—8拍，变小八字位压脚跟1次，2拍/次，左手垂手在体侧。

第10节：同第9节。

第11节：同第9节。

第12节：同第9节。

第13节：1—2拍，双脚脚掌着地跳跃2次，1拍/次；3—4拍，右脚掌前、后滑踢地面各1次，1拍/次；5—6拍，双脚内八字压脚跟1次，2拍/次，双垂手在体侧；7—8拍，变小八字压脚跟1次，2拍/次，右小臂头上折腕抖袖，左手小垂手在体侧。

第14节：1—2拍，双脚脚掌着地跳跃2次，1拍/次；3—4拍，左脚掌前、后滑踢地面各1次，1拍/次；5—6拍，双脚内八字压脚跟1次，2拍/次，

双垂手在体侧；7—8拍，变小八字压脚跟1次，2拍/次，左小臂头上折腕抖袖，右手小垂手在体侧。

第15节：1—2拍，双脚脚掌着地跳跃2次，1拍/次；3—4拍，右脚掌前、后滑踢地面各1次，1拍/次；5—6拍，双脚内八字压脚跟、变小八字各1次，1拍/次，左小臂头上折腕抖袖，右手小垂手在体侧；7—8拍，右脚上步，丁字位踏地2次，1拍/次，右小臂头上折腕抖袖，左手小垂手在体侧。

第16节：1—2拍，双脚脚掌着地跳跃2次，1拍/次；3—4拍，左脚掌前、后滑踢地面各1次，1拍/次；5—6拍，内八字压脚跟、变小八字各1次，1拍/次，右小臂头上折腕抖袖，左手体侧小垂手；7—8拍，左脚上步，丁字位踏地2次，1拍/次，左小臂头上折腕抖袖，右手小垂手在体侧。

收回脚位成正步位站立。

## 第三节　开合万象　双臂飞舞

### 一、习舞文化

汉诗舞中手臂舞动有开合、圆形、曲线的运动方式。其中既有以肩关节为轴、大开大合的运动方式，似若飞鸿和凤翔；也有立圆、平圆、8字曲线的运动方式，宛如游龙和鱼跃。这些运动方式，既可单一呈现又可幻化交融，其中包含着阴阳与太极的中国文化内涵。在运动中，手臂的方向有天地四方的含义，上北下南、左西右东，这种东、西、南、北联动运化以及四方维度的训练，有利于训练舞者的方向感和自身与环境的感知；同时，舞蹈中的自然环境形成的大周圆空间与人体的小周圆空间的交互运行也呈现出舞蹈的万千气象。在舞蹈符号中，开合意象代表着开放与包容，上下意象代表着升腾与降落，8字圆代表着绵延与生长。掌握这些基本的运行方法，可形成"道生一，一生二，二生三，三生万物"的无穷变化。

##  二、上肢训练

本训练主要针对上肢的运动方式，以手臂的开合、划圆、曲线运动所呈现的气韵为主要内容，同时配合下肢的屈伸与步伐形成动律，展现汉诗舞舞动中的圆、曲舞姿和动律的运行路线。

### 训练目标

通过训练上肢手臂的运动方式，促进动作间的连接与动态的过渡，稳固汉诗舞身体运动中形成的运动特点，运用娴熟的手臂路线与呼吸配合呈现舞蹈的意象。

### 训练方式

动作与呼吸自然流畅，舞蹈时有气韵感。可队列成舞，也可单人习舞。舞者着广袖汉服、面料轻飘薄纱的服饰习舞训练。

**1. 习舞组合一：凤飞训练**

### 训练目的

手臂的上下运动和波浪的起伏，模拟飞鸿的姿态，练习运动中的呼吸。

习舞组合一视频

### 训练准备

正步位站立，双臂下垂，手型为凤掌，身体直立。

第1节（呼吸训练）：1—4拍，吸气扩胸，挺胸，头慢慢抬起，后腰向前稍用力，拉直脊椎，气息从丹田发力到胸椎再到颈椎，直到头顶；5—8拍，屈膝慢蹲，慢慢吐气，气息下沉内收，从腰椎命门向上到胸椎、颈椎再到头部。

第2节：同第1节。

> 训练开始

第1节：1—4拍，慢慢吸气直立，双臂提起到旁平位，如展翅飞翔，立掌虎口向上；5—8拍，慢慢吐气，双臂落下垂手，沉肩，坠肘。

第2节：同第1节。

第3节：1—4拍，慢慢吸气直立，双臂提起到前平位；5—8拍，慢慢吐气下蹲，双臂坠肘从前落下垂手。

第4节：同第3节。

第5节：1—2拍，慢慢吸气直立，双臂提起到旁平位；3—4拍，慢慢吐气下蹲，双臂从旁落下垂手；5—6拍，慢慢吸气直立，双臂提起到旁平位；7—8拍，慢慢吐气下蹲，双臂落下垂手。

第6节：双臂做前平位起伏，节奏速度同第5节。

第7节：1—2拍，慢慢吸气立脚后跟，同时拧身对8点，双臂提起到旁平位展翅；3—4拍，慢慢吐气下蹲，双臂从旁落下垂手；5—6拍，慢慢吸气立脚后跟，双臂提起到旁平位；7—8拍，慢慢吐气下蹲，拧身到1点，双臂坠肘从旁落下到垂手。

第8节：同第7节，对称方向动作。

第9节：1—2拍，慢慢吸气立脚后跟，同时拧身对8点，双臂提起到旁平位展翅；3—4拍，慢慢吐气下蹲，拧身到1点，双臂从旁落下垂手；5—6拍，慢慢吸气立脚后跟，双臂从前提起到前平位；7—8拍，慢慢吐气下蹲，面对1点，双臂坠肘从前落下到垂手。

第10节：同第9节，对称方向动作。

第11节：1—2拍，慢慢吸气立脚后跟，同时拧身对8点，双臂提起到旁平位；第3拍，快吐气下蹲，拧身对1点，同时双臂从旁落下垂手；第4拍，快吸气直立，身对1点，同时双臂提起到前平位；第5拍，快吐气半蹲，同时双臂下垂落下；第6拍，快吸气直立，同时身对1点，双臂提起到旁平位；7—8拍，慢慢吐气下蹲，身对1点，双臂落下垂手。

第12节：同第11节，对称方向动作。

第13节：1—2拍，慢慢吸气立脚后跟，同时拧身对8点，双臂提起到旁平位；第3拍，快吐气下蹲，拧身对1点，同时双臂从旁落下垂手；第4拍，快吸气直立，身对1点，同时双臂提起到前平位；第5拍，快吐气半蹲，拧身

对 2 点，同时双臂下垂落下；第 6 拍，快吸气直立，同时拧身对 1 点，双臂提起到旁平位；7—8 拍，慢慢吐气下蹲，拧身对 1 点，双臂落下垂手。

第 14 节：同第 13 节，对称方向动作。

第 15 节：第 1 拍，快吸气立脚后跟，同时拧身对 8 点，双臂提起到旁平位；第 2 拍，快吐气下蹲，拧身对 1 点，同时双臂从旁落下垂手；第 3 拍，快吸气直立，身对 1 点，同时双臂提起到前平位；第 4 拍，快吐气半蹲，同时双臂下垂落下；5—6 拍，慢吸气直立，对 1 点，双臂提起到旁平位；7—8 拍，慢慢吐气下蹲，双臂落下垂手。

第 16 节：同第 15 节，对称方向动作。

### 2. 习舞组合二：游龙环动训练

习舞组合二
视频

训练目的

主要以手臂双臂和单臂向内、向外圆形运动为主，模拟游龙的运动方式，训练大臂的大周圆与小臂的小周圆的舞蹈路线以及脊椎运动与呼吸之间的协调配合一致。

训练准备

正步位站立，双手下垂，手型为凤掌，身体直立。

第 1 节：1—2 拍，吸气；3—4 拍，吐气；5—8 拍，同 1—4 拍。呼吸时身体上下起伏，膝盖配合随动。

第 2 节：同第 1 节。

训练开始

第 1 节：1—2 拍，正步位，面对 1 点，慢慢吸气直立起踵，双臂提起到旁斜上位；第 3 拍，快吐气下蹲，双盖手经交叉落至胸前；第 4 拍，快吸气直立起踵，同时双臂向内划圆再上提到斜上位；第 5 拍，快吐气下蹲，双臂落下，向外划圆；第 6 拍，快吸气直立起踵，同时双臂分晃手，上提到旁斜上位；7—8 拍，慢吐气下蹲，同时双臂从体旁慢慢落到旁下位。

第 2 节：同第 1 节。

第 3 节：1—2 拍，正步位，拧身 8 点，慢慢吸气直立起踵，双臂提起到旁斜上位；第 3 拍，快吐气下蹲，转身面对 1 点，双盖手经交叉落至胸前；第 4 拍，快吸气直立起踵，同时双臂向内划圆再上提到斜上位；第 5 拍，快吐气下蹲，拧身面对 2 点，双臂落下，向外划圆；第 6 拍，快吸气直立起踵，同时双臂分晃手，上提到旁斜上位；7—8 拍，面对 1 点，慢慢吐气下蹲，同时双臂从体旁慢慢落到斜下位。

第 4 节：同第 3 节，对称方向 2 点完成动作。

第 5 节：1—2 拍，正步位，面对 1 点，慢慢吸气直立起踵，同时左脚向旁滑步，双臂提起到旁斜上位；第 3 拍，快吐气，右脚并步下蹲，双盖手经交叉落至胸前；第 4 拍，快吸气直立，同时双臂向内划圆再上提到斜上位；第 5 拍，快吐气下蹲，同时右脚向旁滑步，双臂落下，向外划圆；第 6 拍，快吸气，并脚直立起踵，同时双臂分晃手，上提到旁斜上位；7—8 拍，慢慢吐气下蹲，同时双臂从体旁慢慢落到斜下位。

第 6 节：同第 5 节。

第 7 节：1—2 拍，正步位，面对 1 点，慢慢吸气直立起踵，同时左脚向前上步，双臂从旁提起到斜上位；第 3 拍，快吐气，右脚并步下蹲，双盖手经交叉落至胸前；第 4 拍，快吸气直立，同时双臂向内划圆再上提到斜上位；第 5 拍，快吐气下蹲，右脚向后退步，双臂从胸前交叉落到旁斜下位；第 6 拍，快吸气直立，双臂上升到旁斜上位；7—8 拍，慢慢吐气，左脚并步下蹲，同时双臂从体旁慢慢落到斜下位。

第 8 节：同第 7 节，对称方向动作。

第 9 节：1—2 拍，正步位，面对 1 点，慢慢吸气直立起踵，右臂垂手于体侧，左臂从外向内划大圆一周；第 3 拍，快吐气半蹲，左臂向内单盖手，落于体前下位；第 4 拍，前半拍快吸气直立，左手提起到高展翅，后半拍吐气出左胯半蹲，并掌提腕，指尖向旁；第 5 拍，继续吐气半蹲，左臂落下垂手；第 6 拍，快吸气直立，左臂从内向外划小周圆；7—8 拍，慢慢吐气半蹲，出右胯，做左"掩嘴"舞姿。

第 10 节：同第 10 节，对称方向做动作。

第 11 节：1—2 拍，慢慢吸气直立起踵，提起双臂从左向右划大圆一周半；第 3 拍，前半拍快吐气半蹲，双臂继续划圆，后半拍快吸气直立，双臂提起到左"楚凤式"舞姿；第 4 拍，吐气出左胯半蹲，到左"楚凤式"舞姿；第 5—6

拍，慢慢吸气直立起踵，提起双臂落下从右向左划大圆一周半；第 7 拍，前半拍快吐气半蹲，双臂继续划圆，后半拍快吸气直立，双臂提起到右"楚凤式"舞姿；第 8 拍，慢慢吐气出右胯半蹲，做右"楚凤式"舞姿。

第 12 节：同第 11 节。

第 13 节：1—2 拍，慢慢吸气，左脚向旁迈 1 步，提起双臂从左向右划大圆一周半；第 3 拍，前半拍快吐气半蹲，并步右脚到丁字位点步，双臂落下，后半拍快吸气直立，双臂提起到左"楚凤式"舞姿；第 4 拍，右丁字位点步半蹲出左胯，停在左"楚凤式"舞姿；5—6 拍，慢慢吸气，右脚向旁迈 1 步，提起双臂落下从右向左划大圆一周半；第 7 拍，前半拍快吐气半蹲，并步左脚到丁字位点步，双臂落下，后半拍快吸气直立，双臂提起到右"楚凤式"舞姿；第 8 拍，慢慢吐气出右胯半蹲，做右"楚凤式"舞姿。

第 14 节：同第 13 节。

第 15 节：1—4 拍，左脚向旁迈 1 步，同时双臂从左向右划一周半；5—8 拍，双臂提起到右"楚凤式"舞姿，右脚丁字位，半蹲。

第 16 节：同第 15 节，对称方向动作。

### 3. 习舞组合三：飘袖训练

**训练目的**

主要以舞袖和手臂 8 字圆的运动路线为训练基础，配合步伐和汉诗舞的体态动律掌握手臂和身体的基本韵律。

习舞组合三
视频

**训练准备**

（呼吸训练）

正步位合抱双臂，身体直立。

第 1 节：1—4 拍，正步位直立，准备位站立；5—6 拍，屈膝下蹲，身体下沉，低眉垂目；7—8 拍，慢慢起身直立，双手到叉手位腹前。

第 2 节：1—2 拍，右手伸出前摊手位，慢慢吐气，屈膝半蹲，左手不动位置；3—4 拍，起身收回右手到腹前叉手位；5—8 拍，对称方向动作。

第 3 节：1—4 拍，吸气同时完成脊椎伸展仰胸，双手提起到胸前附心位；5—8 拍，呼吸时身体上下起伏，膝盖配合随动，双手位置不变。

第 4 节：1—8 拍，同第 3 节，最后 1 拍，手落垂手位。

**训练开始**

第 1 节：1—2 拍，正步位面对 1 点，慢慢吸气，双臂从左向右、由低到高做上弧线飘袖摆臂；3—4 拍，同 1—2 拍，对称方向动作；5—8 拍，同 1—4 拍，对称方向动作。

第 2 节：1—2 拍，正步位面对 1 点，慢慢吸气，左臂从左向右齐胸高度做平位飘袖摆臂；3—4 拍，同 1—2 拍，对称方向动作；5—8 拍，同 1—4 拍，对称方向动作。

第 3 节：同第 1 节。

第 4 节：1—2 拍，左手臂向内划弧线，半蹲起伏；3—4 拍，左臂向外划弧线同时，向左转一周半蹲；5—6 拍，同 1—2 拍，右手动作方向；7—8 拍，同 3—4 拍，方向向右转一周。

第 5 节：1—2 拍，正步位面对 1 点，慢慢吸气，配合右脚向旁滑走 1 步，双臂从左向右、由低到高做"8"字圆飘袖摆臂；3—4 拍，慢慢吐气，左脚并步正步位屈膝下蹲，双臂继续向右做"8"字圆飘袖摆臂；5—8 拍，同 1—4 拍，对称方向动作。

第 6 节：1—2 拍，正步位面对 1 点，慢慢吸气，配合右脚向旁滑走 2 步，左脚收正步位，双臂从左向右、由低到高做"8"字圆飘袖摆臂；3—4 拍，双臂向右飘袖，身体向右转一周；5—8 拍，同 1—4 拍，对称方向动作。

第 7 节：第 1 拍，正步位面对 1 点，慢慢吸气，配合右脚向旁滑步 1 步，右臂从左向右、由低到高做"8"字圆飘袖摆臂；第 2 拍，慢慢吐气，左脚继续向右滑步 1 步，右臂落下垂手；第 3 拍，慢慢吸气，右脚向右继续滑步 1 步，左臂从左向右、由低到高做"8"字圆飘袖摆臂；第 4 拍，慢慢吐气，左脚并步正步位屈膝下蹲，做右"楚风式"舞姿；5—8 拍，同 1—4 拍，对称方向动作。

第 8 节：同第 7 节。

第 9 节：第 1 拍，吸气直立，双臂由左向右划上弧线半"8"字；第 2 拍，吐气半蹲，同时，继续飘袖下落；3—4 拍，吸气直立，双臂并翅舞姿向右上方展翅，半蹲左脚旁点地；5—8 拍，同 1—4 拍。

第10节：1—2拍，右脚向旁上步，重心在右脚送右胯，双臂打开到"凤飞2式"；3—4拍，半蹲重心移到左腿，右脚旁点地，双臂合抱掩嘴；5—6拍，同1—2拍；7—8拍，同3—4拍，最后收左脚正步位。

第11节：1—2拍，吸气直立起踵，双臂由左向右划上弧线半"8"字，右脚向旁滑步2步横移，右、左各1步；3—4拍，双臂小臂向内环动半周，右腿屈膝支撑，左腿翘起做左"飞燕式"舞姿；5—8拍，同1—4拍，对称方向动作。

第12节：同第11节。

第13节：1—2拍，向右转一周，收回双手合抱，半蹲；3—4拍，双臂从右向左做"8"字圆飘袖；5—8拍，双手合抱于附心位，半蹲屈伸起伏，2拍蹲2拍起。

第14节：只第1拍不转圈，其他同13节。

第15节：第1拍，吸气，双臂由左向右划"8"字圆飘袖，同时，右脚向旁滑步1步；第2拍，左脚向右旁滑步1步；3—4拍，右脚向右旁上步，双臂从左向右划"8"字圆飘袖，迅速抬左腿后翘做左"飞燕式"舞姿，第4拍，上身向左后躺身，收右手双手做"掩嘴式"；5—8拍，同1—4拍，对称方向动作。

第16节：同第15节，对称方向动作，最后1拍，收正步位合抱推手，半蹲做"汉揖女2式"结束。

## 第四节　流规行矩　趋转翔云

### 一、习步文化

舞蹈是流动的雕塑，中华汉诗舞在舞台上的流动也有着特殊的意向与规矩。舞台上的运动与行走，不仅能对动态的连接起到润滑过渡的作用，还能为舞台路线所形成的意向以及人物内心情感表达增添色彩。行云流水、飞龙在天、凤凰于飞、鱼龙潜底等形象都是通过流动的舞姿与步伐的结合，带给我们

无限的遐想。在方寸的舞台间，呈现出天圆地方、山川河流、大宇宙与小世界之间的乾坤转换。中华汉诗舞的流动方式在诗词意境的创设上、环境的描绘上赋予了无限的虚实遐想和艺术创造的可能性。

##  二、趋行训练

本节训练结合行进步伐和行进图形进行训练，针对舞者步伐流动的速度、平衡与控制，结合规仪进行专项训练；结合意象语言，圆象天、方象地、线象河流等，完成趋行地面轨迹图。在慢步"行"与快步"趋"的流动与舞动中，熟悉趋行步伐的原则——直走距、圆走曲、穿插互顾、转旋拧身，完成由慢及快、由矩转曲、方中有圆、进直曲离、回旋往复的身体记忆，通过运动中的稳、速、缓、急来训练身体平衡与空间感知的能力。

**训练目标**

做到步伐与节奏准确，慢行稳定、快行迅疾，使身体舞姿在直、圆、曲各种路线中的变换自然而有规律。

**训练方式**

参照图形训练。趋行时，快如疾风，双袖鼓；慢如泰山，半步稳；转如距折，身迅速；曲如弯月，人相顾。

### （一）直线与矩形图形训练

**1. 习步组合一：行步与行礼训练**

**训练目的**

跟节奏稳步行走，有仪有节，循环往复中形成规矩。

习步组合一
视频

> 训练准备

正步位站立,上身自然直立,双手于腹前叉手。

第1节:1—2拍,慢吸气,双臂旁平位抬起;3—4拍,慢吐气,手臂向前环抱;5—6拍,慢吸气,推手行揖,身体前屈;7—8拍,慢吐气,平身直立,双手再回到胸前附手位舞姿。

> 训练开始

8拍/节,前4拍鼓4声,1拍/声;后4拍金器2声,2拍/声。

第1节:1—2拍,身体直立,平步出脚离地,男左女右出脚;3—4拍,左/右脚落地,右/左脚并步,行走时身体正直不摇晃,眼睛平视;5—6拍,起手环抱推手,30度行揖;7—8拍,平身直立,双手回附手位。

第2—16节:同第1节。

注:男以直揖、女以曲揖蹲为行礼。

### 2. 习步组合二:走步与跪屈训练

> 训练目的

训练武士行走与单腿跪揖,以及上身姿态不晃动的武士气质,落地有声,点地干脆,目光炯炯有神,节奏准确,动作干脆、有力度。

习步组合二视频

> 训练准备

正步,直立,双手握拳下垂在胯旁,两脚宽位站立。

第1节:1—2拍,双手从旁平抬起;3—4拍,经胸前抱手,迅速做武拱手;5—6拍,颔首低头;7—8拍,双手变成左侧揖手位,双脚正步位站立。

> 训练开始

8拍/节,前4拍鼓4声,1拍/声;后4拍金器2声,2拍/声。

第1节：第1拍，左脚起脚绷脚，抬腿高度离地15度，快速出脚；第2拍，停在空中保持姿态；第3拍，左脚落脚；第4拍，右脚在左脚旁点地；第5拍，右脚绷脚，高度离地15度，快速出脚；第6拍，停顿在空中保持姿态；第7拍，右脚落地；第8拍，左脚在右脚旁点地。

第2—8节：同第1节，动作循环往复。

第9节：第1拍，左脚出脚，抬腿高度离地15度，快速出脚；第2拍，前半拍左脚落地，后半拍右脚点地；第3拍，右脚出脚，抬腿高度离地15度；第4拍，前半拍右脚落地，后半拍左脚点地；第5拍，右脚迅速上步，跨步屈膝，左膝单跪，双手变武拱手，目视前方；第6拍，颔首低头；第7拍，右脚迅速上步，并脚站立；第8拍，手回侧揖位，正步位站立。

第10—16节：同第9节，动作循环往复。

（每段反复多遍）

**3. 习步组合三：趋步前行训练**

习步组合三视频

**训练目的**

训练趋步步伐，中速、快速地流动，达到行走时上身不摇晃、头端颈正、目光平视、眼神柔和、耳听节奏、动作准确。

**训练要求**

趋步快行时，袖笼鼓起成桶型，脚下平稳，身体不要上下起伏与晃动，腰背直立。

**训练准备**

正步位站立，双手于腹前叉手。

第1节：1—2拍，慢吸气，双臂旁平位抬起；3—4拍，慢吐气，手臂向前环抱；5—6拍，慢吸气，半蹲推手行揖，汉揖女2式；7—8拍，慢吐气，平身直立，双手环抱胸前。

> 训练开始

8拍/节，前4拍鼓4声，1拍/声；后4拍金器2声，2拍/声。

第1节：1—3拍，双脚趋步交替行走6步，1/2拍/步，膝盖稍弯，重心下沉；第4拍，2步并步，直立停止；5—6拍，缓慢半蹲，行"汉揖女2式"舞姿；7—8拍，平身直立。

第2—8节：同第1节，循环往复。

第9节：1—4拍，趋走16步，1/4拍/步；5—6拍，缓慢半蹲，行"汉揖女2式"舞姿；7—8拍，平身直立。

第10—16节：同第9节。

**4. 习步组合四：矩形行走步伐训练**

矩形行走步伐训练如图4-1所示。

习步组合四
视频

图 4-1

> 训练目的

训练矩形行走规定步伐与转角的规仪，严格按照矩形图进行练习，把握空间距离的感受。

> 训练准备

正步位站立，双手于腹前叉手。

第1节：1—2拍，双臂旁平位抬起；3—4拍，环抱拱手；5—6拍，半蹲，女用"汉揖女2式"、男用直揖前屈舞姿；7—8拍，平身，双手胸前环抱舞姿。

>训练开始

起点为矩形图形的一角。8拍/节，鼓8声，1拍/声；金器2声，4拍/声。

第1节：1—8拍，右脚起步，平步8步，1拍/步。

第2节：1—2拍，上步转脚90度，转弯；3—4拍，并步转身；5—6拍，前屈身行揖礼；7—8拍，起身直立。

第3节：同第1节。

第4节：同第2节。

第5节：同第1节。

第6节：同第2节。

第7节：同第1节。

第8节：同第2节，回到起点。

第9节：同第1节。

第10节：第1拍，上步左转脚90度，转弯；第2拍，右脚上步，继续前行；3—8拍，前进6步，1拍/步。

第11节：同第9节。

第12节：同第10节，回到起点。

第13—16节：同9—12节。

注：男女步伐有步幅区别，行礼不同，见视频。

### 5. 习步组合五：直线穿插训练

曲线绕行与直线穿插训练如图4-2所示。

习步组合五
视频

图 4-2

> 训练目的

练习川流回环的疾趋的步伐能力和队列的整体速度控制。

> 训练准备

左右各有两列舞队准备，左 ■ 右 ■ 。

第1节：1—2拍，慢慢吸气，双臂提起"凤飞1式"；3—4拍，慢慢吐气，双臂落下；5—8拍，双臂提起旁平位，抱于胸前拱手，站立。

> 训练开始

8拍/节，鼓、金合奏，鼓8声，1拍/声；金器2声，4拍/声。双列一起穿行，要求速度相同。

第1节：1—8拍，半蹲，疾趋前行32步，1/4拍/步，手臂抬起到"凤飞1式"舞姿。

第2节：1—4拍，快速向弧线回转，弧线转弯16步，速度渐慢，同时，一边转旋一边合抱拱手舞姿；5—8拍，直线趋行，注意平行路线，前进16步，1/4拍/步。

第3节：同第1节。

第4节：同第2节。

第5—16节：同第1—4节，循环3遍。

## （二）圆形与周转的趋行训练

**1. 习步组合六：圆形趋步训练**

圆形趋步训练如图4-3所示。

习步组合六视频

> 训练目的

主要训练趋行的圆弧行走，重心与身体的稳定以及行走速度。

图 4-3

<div style="border:1px solid #c00;display:inline-block;padding:2px 8px;">训练准备</div>

正步位站立，双手垂于体侧。

第 1 节：1—2 拍，双臂旁平位抬起；3—4 拍，环抱拱手；5—6 拍，半蹲，做"汉揖女 2 式"舞姿；7—8 拍，平身，双手胸前附手位舞姿。

<div style="border:1px solid #c00;display:inline-block;padding:2px 8px;">训练开始</div>

第 1 节：1—8 拍，圆线右脚起步，趋步 16 步，1/2 拍/步，走 1/4 圆。

第 2—4 节：同第 1 节，重复 3 次。

第 5—16 节：同第 1—4 节，重复 3 次。回到起点。

<div style="border:1px solid #c00;display:inline-block;padding:2px 8px;">训练结束</div>

屈蹲，行汉揖礼。

**2. 习步组合七：转旋训练**

转旋训练如图 4-4 所示。

习步组合七
视频

图 4-4

### 训练目的

训练趋步的行走速度与大小圆的变换和内外周方向的转换，达到动作的姿态与速度配合的协调。

### 训练准备

正步位站立，双手附手位于腹前，站立于公转大圆边线上。

第1节：1—2拍，慢慢吸气，双臂提起"凤飞1式"舞姿；3—4拍，慢慢吐气，双臂落下；5—8拍，双臂旁平位提起，拱手环抱站立准备。

### 训练开始

8拍/节，鼓、金合奏，鼓8声，1拍/声；金器2声，4拍/声。

第1节：1—8拍，上身环抱拱手舞姿，沿大圆快步趋行16步（1/4圆），1/2拍/步，左脚先行。

第2节：1—4拍，上身"凤飞1式"舞姿，拧身向圆内，围绕自转小圆趋行8步（一周），1/2拍/步；5—6拍，"汉揖女2式"舞姿；7—8拍，起身直立。

第3节：同第1节。

第4节：1—4拍，上身"凤飞1式"舞姿，拧身向圆外，围绕自转小圆趋行8步（一周），1/2拍/步；5—6拍，"汉揖女2式"舞姿；7—8拍，起身直立。

第5节：同第1节。

第6节：1—4拍，上身"凤飞1式"舞姿，拧身向圆内，围绕自转小圆趋行8步（一周），1/2拍/步；5—6拍，"汉揖女2式"舞姿；7—8拍，起身直立。

第7节：同第1节。

第8节：1—4拍，上身"凤飞1式"舞姿，拧身向圆外，围绕自转小圆趋行8步（一周），1/2拍/步；5—6拍，"汉揖女2式"舞姿；7—8拍，起身直立，回到起点。

第9节：1—8拍，上身"凤飞2式"舞姿，沿大圆快步趋行16步（1/4圆），1/2拍/步。

第10节：1—8拍，立起半脚尖，双膝半蹲，拧身向外走小圆，趋步快行16步，1/2拍/步，上身"楚凤式"舞姿。

第11节：同第9节。

第12节：1—8拍，立起半脚尖，双膝半蹲，拧身向内走小圆，趋步快行16步，1/2拍/步，上身"楚凤式"舞姿。

第13节：同第9节。

第14节：1—8拍，立起半脚尖，拧身向外走小圆一周，趋步快行16步，1/2拍/步，上身"楚凤式"舞姿。

第15节：同第9节。

第16节：1—8拍，立起半脚尖，拧身向内走小圆，趋步快行16步，1/2拍/步，原地自转一周，上身"楚凤式"舞姿。

### 训练结束

双臂前抱，合手半蹲，做"汉揖女2式"舞姿。

## 第五节　舞扇翻飞　形象各异

 一、习扇文化

中华汉诗舞的道具除了祭祀仪式中舞蹈道具羽翟和干戚外，还有一件特殊的道具——扇，文人雅士、君子淑女往往随身携带且运用极多。扇又分为折扇和纨扇，本节以折扇为主，纨扇为辅。扇子在汉诗舞中可幻化成为舞者手臂的延伸，塑造人物的形象，营造各类场景，描绘生活图景。在唐代留下的许多舞蹈诗篇中，记载了大量运用扇子的舞者和歌扇的文献。许浑在《观章中丞夜按歌舞》中描述："舞衫未换红铅湿，歌扇初移翠黛颦。"其中提到的歌扇，正是我们在汉诗舞和诗词歌赋演唱表演时常用的扇子。本节通过教授汉诗舞中纸扇的运用方法，把扇子的开合和飞舞结合各种事物来刻画人物形象和表现诗词意境，进行提炼整理，便于大家学习和使用。

 二、舞扇训练

本训练组合通过把扇子的各种运用和技巧串接在一起，快速有效地帮助学习者掌握汉诗舞的舞扇方法，利于在汉诗舞作品中正确地运用"折扇"这一特殊的道具。

训练目标

通过本训练掌握汉诗舞中扇子的正确使用方法和特殊技法，熟练掌握扇子的各种使用技巧之间的转换与搭配方式。

**训练方式**

持扇训练,训练时变扇协调自然,扇花流畅形象,扇花与步伐协调统一。

**训练道具**

纨扇一把,纸折扇一把(女式 8 寸[①],男式 10 寸)。

### 1. 习扇组合一:黄莺啼——扇花训练

**训练目的**

以开扇、推扇、打扇、捻绕扇的单一训练为主,达到综合熟练使用。

习扇组合一
视频

**训练准备**

背身面向 5 点,左手背手,右脚踏步,右手持扇于肩前。

第 1 节:1—4 拍,保持站姿不动;5—8 拍,右手握扇,右手向外在头上合扇盘腕,双臂打开,慢转身到 1 点,胸前握扇,右手持扇,左手架扇。

**训练开始**

第 1 节:1—2 拍,右手合扇,于头上方向外盘腕一周;3—4 拍,右手指扇向 2 点上方,眼视手;5—8 拍,右手在 2 点上方盘腕接下弧线,慢慢指向 8 点上方,半蹲左脚踏步位。

第 2 节:1—2 拍,交替左、右上步,右手快速在头上盘腕一周;3—4 拍,右手反盘腕,扇头指向 8 点,顺势在右胯旁反握扇;5—8 拍,双手小臂双晃手胸前划圆,右手反握扇,左手单指,指向 8 点上方,踏步半蹲,最后 1 拍,接回身左转一周,变左丁字步。

第 3 节:1—2 拍,右脚上步变踏步,左手收手背后,右手单手在旁平位打扇开扇,眼视右手;3—4 拍,右手前斜下位收扇,半蹲,眼视右手;5—6 拍,

---

① 1 寸约等于 3.33 厘米。

头上位打扇，上右脚，左踏步，右手握扇，眼视右手；7—8拍，右手下位屈臂收扇，眼视右手，踏步蹲。

第4节：1—2拍，踏步起身后靠，左手胸前点扇，右手立扇推扇，眼视前8点中间；3—4拍，右手掩扇，左手点扇于扇边，眼视1点；5—6拍，向左慢转身一周；7—8拍，右手胸前握扇，眼视前方，踏步半蹲。

第5节：1—4拍，左、右交替行进慢4步，胸前抱扇，左手按掌于腹前；5—6拍，三指绕扇，从左向右体前划立圆两周；第7—8拍，收回正步位半蹲，胸前划圆抖扇一周。

第6节：1—4拍，面向8点，左右脚交替向后退4步；5—6拍，三指绕扇，从左向右体前划立圆两周；7—8拍，后踏左脚，掩扇半蹲，面对8点。

第7节：同第5节。

第8节：同第6节动作，方向面对2点，左手向右推出，露脸看1点，结束。

### 2. 习扇组合二：儒雅风——开合扇训练（男）

**训练目的**

以扇子的开合、推握以及指意为训练内容，并在组合中同时训练各种持扇的人物造型与语义的特殊舞蹈方式，此组合以男子的舞姿和扇子的运用为主。

习扇组合二视频

**训练准备**

第1节：1—8拍，正步位面对3点，左脚丁字位站立，合扇在胸前，双手持扇，左手架扇，右手握半开扇。

第2节：1—4拍，右手推扇前伸亮相；5—8拍，左手背手，右手胸前摇扇数下。

第3节：1—4拍，左、右脚开始向前走3步，边走边摇扇，第4拍，变左脚后踏，右手晃手到旁平位；5—8拍，向左踏步转一周，面对1点，左脚丁字位，收扇在胸前架扇。

**训练开始**

第1节：1—2拍，脚位不变，右手迅速向斜前下方平推扇，大拇指用力，形成握扇，扇头向前斜下方，左手扶于扇轴；第3拍，丁字位脚位不动，右手握扇，划至旁开位；第4拍，左手划开向后背手，脚位不动；第5拍，右脚向前上1步，上身舞姿不变；第6拍，左脚上步，左前虚点步，上身舞姿不变；7—8拍，右手在胸前微微摇扇子2次，1拍/次。

第2节：1—2拍，脚位不变，迅速合扇，左手下压一侧扇柄；第3拍，上右脚变左后踏步，右手坠绕扇，同时左手迅速背后；第4拍，脚位不变，重心后移，直臂旁下位，接反抓扇，身体直立舞姿；第5—6拍，左脚上步，重心转移到左脚，右脚旁点地，同时，起右手，头上合扇绕扇，扇头指向8点左斜前上方；第7拍，大八字位屈蹲，回身，右手合扇抹手，左手盖手，右手穿手向上；第8拍，右手指向8点上方，身体面对7点，形成合扇"指月"舞姿。

第3节：1—2拍，面对7点，迅速在头上方立扇，扇头向上，右手握扇，左手按手在右肘处，手臂上举；第3拍，转身面对1点，两脚八字位屈蹲，双脚重心，双手从下向外划圆，右手握扇；第4拍，起身变成左脚虚点，身对7点，右脚为重心站立，右手握扇，左手按手在右肘处，做"望月"舞姿；第5拍，转身面对1点，再次屈蹲，双脚重心，双手从下向外划圆，左手胸前按掌，右手向上推扇，立扇在头上方；第6拍，拧身对3点，右脚前虚点，左脚重心，上身下胸腰，仰视扇面，做"望月"舞姿面对3点；第7拍，左脚踏步，上身拧向5点，左手上提，变虎口掌至托手位，与扇面形成圆形；第8拍，背身对1点，保持"满月"舞姿。

第4节：1—2拍，左脚上步虚点地，同时向左拧身面对3点，右手握扇从旁向前划到前平位，同时左手收手背后；3—4拍，右脚向3点上1步，翻扇平握；5—8拍，左脚向3点上步，右手向旁平划扇，向外走一个小圆，最后面对5点。

第5节：第1拍，右脚向7点上步，左脚尖对5点，背身对1点；第2拍，右手经屈臂向旁推扇，旁平位直臂，左手背手，脚位呈大八字位；3—4拍，下蹲马步，右臂屈臂倒握扇，由颈后插入背部，同时，转头向左，左手后背不动，形成"武士"舞姿；5—6拍，马步半蹲，双臂旁平位摊手，眼看右手，再重复做"武士"舞姿；7—8拍，右腿向前划圆迈步，手做盘扇云腰，向右转一周半，面向1点，右前虚步点地，双手击掌合扇。

第6节：1—3拍，脚下向右慢慢捻转，半蹲回身，变八字位站立，双手慢慢拉开扇面；第4拍，脚位小八字位，左手合扇一半，面对8点，持扇如读书状，做"读书信"舞姿；第5拍，左手托扇，扇子在左手；第6拍，右手中指和食指并拢做剑指，如笔状，书写舞姿；第7拍，左手上移托住扇头，右手拖住扇轴，双手持扇，做"看信"状；第8拍，上左脚右后踏蹲，右手向前转动扇轴，左手上提立扇，将扇转向观众，手持半扇，读"书信"舞姿，呈给观众。

第7节：第1拍，起身直立，右后踏步位，右手外盘扇，合扇绕扇，左手背手；第2拍，屈蹲，同时吸右腿，右手提扇晃手，左手前平位握拳，拉缰绳状；第3拍，身体面向7点，右手合扇敲击大腿1下，右手顺势撩手"甩扬鞭"状；第4拍，右手外盘扇，合扇反绕扇；5—6拍，起身直立，右手提扇，手臂经上打开到旁平位，眼视右手收扇；7—8拍，向左转身变踏步，胯对2点，同时，右手经前划至左腰旁，似宝剑"入鞘"舞姿下蹲。

第8节：1—2拍，踏步位站起，同时上右脚，右手合扇向外抹手平圆一周；重心先在右，再回到"入鞘"舞姿，右脚踏步；3—4拍，同时开扇，右脚迈出开扇向右抹手平圆，接右手向后晃手，头上绕扇，右脚上步转一周，面对2点合扇；第5拍，左右手横握扇，顺势双手做"吹笛"舞姿，左手在外，手抚扇柄，右手在内，抚在扇柄处；第6拍，右脚向后踏步，半蹲，保持"吹笛"舞姿；第7拍，变左脚前踵步，面对3点，右手持扇；第8拍，左手向前武拱手，低眉前屈舞姿，架扇行礼结束。

### 3. 习扇组合三：杨柳枝——抖扇训练

**习扇组合三视频**

**训练目的**

主要以扇子的立面与平面的抖动为训练内容，手型从握扇变为抠扇、夹扇等方式，表现柳条的柔软、烟雾的飘动、女子的害羞以及复杂的人物情绪等，舞姿以女子用扇为主。

**训练准备**

第1节：1—8拍，踏步位站立，右脚在后踏步，胯正对2点（子午相），上身对1点，右手持扇，合扇在左肩前，眼视右下方，保持舞姿不动。

**训练开始**

第1节：1—4拍，右踏步位蹲慢转身，双手慢慢平开扇，眼视手，扇子打开时，顺势划圆到右耳旁，右手夹扇，左手托两边扇骨协助开扇，右手变三指夹扇到耳后亮相舞姿，身对1点；5—6拍，左手背手，右手夹扇翻扇1次，双脚小跳向左，再向右，右手从左翻扇到右齐肋处；7—8拍，小碎步横移从右向左，右手抖扇横移至左肋处。

第2节：1—2拍，左脚起跳，右脚并步，半脚尖，右手变夹扇，左手按扶右手腕处；3—4拍，双臂从左向右摆臂，右手抖扇随动；5—6拍，双手晃手一周，从右到左抖扇；7—8拍，左脚后踏步，左手单指向2点上方，右脚夹扇于头前上方，眼视手，身对1点。

第3节：1—2拍，左脚向旁一步，同时，右手向左翻扇1次，左脚后踏步后，右手反翻扇向右；3—4拍，右手头上夹扇绕扇盘扇一周，顺势向左转一周到1点；5—6拍，碎步翻身一周，双臂立圆抖扇，最后面向1点亮相；7—8拍，重心后移至左脚，夹扇于胸前。

第4节：1—4拍，双手撩手向2点上方，右手夹扇至头上方，然手绕扇盘腕转身至1点，胸前抱扇；5—6拍，胸前抖扇划圆，碎步后退半蹲，左手于胸前，右手夹扇，在胸前快速划圆抖扇两周，左手附在胸口。

第5节：1—4拍，双手从胸前到头上，在体前做竖抖扇"杨柳丝"；5—8拍立扇从上抖到下，小碎步向前行进。

第6节：1—4拍，体前抖扇划圆一周；5—8拍，体前抖扇划圆两周，路线似长椭圆。

第7节：1—4拍，踏右脚变掩扇舞姿，左手旁推手位，眼视1点；5—8拍，上右脚，右手晃手变换舞姿，半蹲，立扇"掩扇"舞姿，右手在外，左手胸前屈臂在内，兰花掌手心对外，眼看前1点。

第8节：1—4拍，右手从下向上左晃手，身对7点，左手点肩于胸前，左脚踏步，低头；5—8拍，慢慢翻扇，眼视手，右手做"遮阳扇"，左脚踏步，重心在右脚，慢开头看向远方。

**训练结束**

静止在舞台上。

### 4. 习扇组合四：江河水——抛、飘扇训练

习扇组合四
视频

**训练目的**

本段增加了扇子空中抛接技巧内容，以及抛扇、飘扇、滚扇的舞蹈特技和脚下步伐的流动，丰富了用扇子表现江河、船帆以及江景远眺等场景、空间的学习内容，以男子用扇为主。

**训练准备**

面对3点，左脚踏船步，左手在腹前，右手背后握扇，挺胸抬头看3点上方，似乘船状。

第1节：1—4拍，右手在身后轻摇扇4次，1拍/次，同时，前后摇身，微微晃头4下；5—6拍，右手握扇，经晃手胸前一周到旁平位，眼与右手随动；7—8拍，变为右手抠扇，左手在胸前按手。

**训练开始**

第1节：1—4拍，上身慢慢转向1点，右手变抠扇，单臂做上下鹏飞式，起伏2次，2拍/次；5—8拍，慢慢上右脚，蹲转一周，右手抠扇，双臂平展，逐渐转向4点站立。

第2节：1—2拍，向内绕腕，手变为提扇骨；3—4拍，屈蹲徐趋前进，手臂随扇做"波浪扇"到8点，模拟"江水与海浪"；5—8拍，手做提扇波浪动作，配合脚下向4点方位后退步。

第3节：1—2拍，向8点上左脚转一周，右手头上绕扇，左手拉山膀；3—4拍，拧身面对8点，右手立扇飘扇，在头前上位，左右手随动，模仿风帆的摆动；5—6拍，退左脚踏步，左手从旁到下位，右手上外片扇持扇骨；7—8拍，变成左脚踏步站立，头上造型飘扇。

第4节：1—2拍，左脚向旁上步，头上持扇，做立飘扇；3—4拍，落至胸前，面对1点；5—6拍，正步位从直立到半蹲，竖飘扇起伏，右手飘扇至头正上方，做S字立扇，从上到下划动曲线，左手旁开位立掌，如"青烟袅袅"。

第5节：1—2拍，半蹲右手转扇飘扇划圆向外1次；3—4拍，反向向内转扇，做飘扇，再转向2点；5—7拍，顺势手接扇变双手夹扇，退右脚，面对3点，左退、右进、左退，手做"滚扇"舞姿；第8拍，停在右脚前蹲步，双手"夹扇"舞姿。

第6节：1—2拍，面对3点，向前走2步，右、左交替前进，手顺势右手握扇；3—4拍，右脚在后，从握扇变"抛扇"接"握扇"；5—6拍，右手握扇，向前推出，脚下小碎步前进，左手背手；7—8，再接立扇"抛扇"，到抓握立扇。

第7节：1—4拍，左右摆臂的握立扇摆动2次，脚下前进后退步；5—8拍，左脚踏步，做向外的抛扇，接在左侧扇骨边。

第8节：1—4拍，提起扇骨，做"立扇"，外片扇绕弯2次，脚下走交叉步；5—6拍，飘扇顺势做右手反指扇6点下方，拧身看6点上方，左手背手；7—8拍，上右脚转一周并脚，左手随动，右手头上绕扇盘腕，右手持扇手臂下落到侧半蹲绕扇。

第9节：1—4拍，右脚上步，左后踏步，身对8点，右手"车轮扇"绕扇，对8点趋步前进，左手做驾车"扶栏"舞姿，绕动扇面数周，从8点起向5点走半圆，面向2点；5—6拍，头上飘扇绕圆向内，慢慢左脚虚步点地，手做搭扇在头上如乘车状，左手勒马位，看似远眺，如乘船眼视远方；7—8拍，半蹲胸前抱扇，双手持扇，趋步流动，向3点离场，慢慢进场，结束。

### 5. 习扇组合五：纨扇舞姿训练

**训练目的**

以圆型纨扇作为女性身份的代表，在汉诗舞中运用于人物的刻画，本组合以训练使用纨扇时的基本体态和身体姿态的美感，达到舞者运用纨扇的艺术表达。

习扇组合五
视频

**训练准备**

正步位站立

第1节：1—8拍，正步位直立，双手持扇柄，纨扇置于胸前，双手慢慢前推，保持舞姿。

> 训练开始

第 1 节：1—4 拍，双手在胸前做分晃手，右手持扇柄，双臂右先左后，分晃、盖手，点扇，右手胸前持扇，成斜线，点扇状，右手手肘微开，左手中指点在纨扇扇缘中间；5—8 拍，出右胯半蹲，右倾头，眼视右手。

第 2 节：1—4 拍，起身吸气，右手向外划圆，左手背后，纨扇缘置于左肩前，做点肩状；5—8 拍，出左胯半蹲，左倾头，眼视左下方。

第 3 节：1—4 拍，右扇向外划圆，至头斜上方，左手手肘向外划小圆，至右脸旁，兰花指；5—8 拍，半蹲出右胯，右手纨扇平放头上方，做遮阳状，眼视右上。

第 4 节：1—4 拍，起身吸气，右手从上向下划圆，变下指扇，同时左手从背手变为点右腕；5—8 拍，出右胯半蹲，眼视右扇指的方向，左下方望远。

第 5 节：1—4 拍，双手从前向外推手，变成背手握扇"背扇"舞姿，左手轻点扇缘；5—8 拍，起身双手体前抱扇，眼视前方 1 点。

第 6 节：1—4 拍，双手从外向内画圆，双手持扇在胸前，快速转扇，小碎步先后退；5—8 拍，再继续转扇，小碎步前进。

第 7 节：1—2 拍，双盖手，左后踏步，做右旁揾蹲；3—4 拍，双手胸前抱扇点扇；5—6 拍，向左小碎步横移；7—8 拍，双手胸前分晃手，小臂划圆，做向 8 点下方指扇，半蹲。

第 8 节：1—4 拍，双手从内盖手划小圆，变为"遮阳"舞姿；5—6 拍，向下合抱扇，置于左腰旁，旁揾位；7—8 拍，右脚踏步，半蹲行礼，结束。

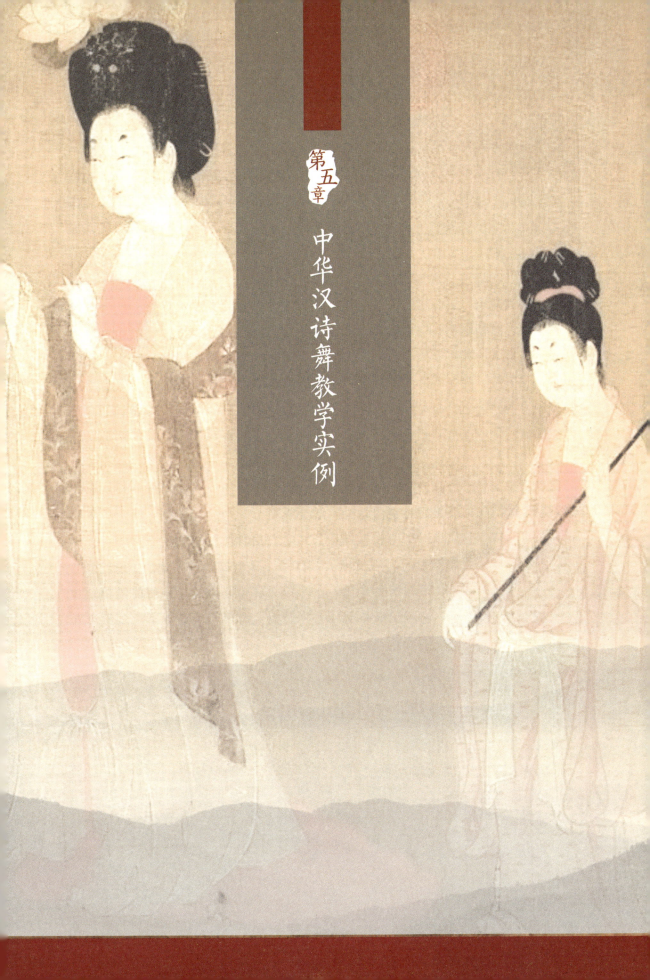

# 第五章 中华汉诗舞教学实例

中国古代汉诗舞的诗主要呈现的功能有两大类：一类是祭祀礼乐仪式舞蹈用诗，诗文主要以《诗经》中的"雅、颂"篇、《楚辞》篇章和《乐府诗集》中的郊庙歌辞、舞辞类歌诗为主；另一类是个人抒怀言志类诗词，这一类诗词在历史发展中从《诗经》中的"风"篇转化而来，后经历朝历代整理与变化，加之诸多文人雅士的创新与创作，逐渐形成和产生了大量的古体诗与近体格律诗词。其中既包含咏舞诗，也有舞蹈用的舞辞诗。第一类诗词，不仅仅为每个历史时期的政治服务，使用于大型仪式场合，也有的随着历史的变迁，在每个朝代中根据需求与审美标准进行创新和发展，同时，它还用于贵族世子的教育，成为古代私塾教育的教学内容之一。因此，第一类诗以正声雅乐雅言为汉诗舞的基础，正诗风以文修身，培养文质彬彬的气质与礼乐相协的素养。第二类诗以童蒙养正、文辞艺术、修养性情为主要目的，怡情养性的功能也得到了长足的发展，深受百姓喜爱而流传至今。本章将汉诗舞的诗风与舞风结合划分为四类：仪式类汉诗舞、古韵类汉诗舞、格律类汉诗舞、童谣类汉诗舞。每节各举出一首诗例和汉诗舞表演动作的详述，以便学习者掌握每个汉诗舞类别的特性，学会见诗分类、见诗舞蹈，达到理解诗词、表达诗词与演绎诗舞的三重作用。同时，我们提供了一定篇目的诗词乐谱的出处和一些实例中的简谱便于大家学习，让大家能够理解诗词的文学、音乐、舞蹈等相关知识与历史文化解析，把文学转化为更为贴切的舞蹈语言来描绘和演绎诗词，体现出汉诗文的艺术特点，既彰显汉诗舞的表现性，又提升汉诗舞的创作能力，达到传承与发展汉诗舞的目的。

自古以来，乐与舞不分离，虽然音乐与舞蹈都有自己的语言和艺术特点，但在汉诗舞艺术中，二者围绕诗词主体进行艺术的烘托表现，互为支撑。因此，诗词的意、音、乐主要通过"声诵读，歌吟咏，乐度曲"来体现，最终呈现出"舞之诗容、歌之人容、乐之情容"三者汇成的舞容。下面是各类代表性的诗篇与汉诗舞的实例教学展示。

## 第一节　仪式类汉诗舞实例

**诗词类别**

仪式类。

**教学示例**

《周颂·丰年》。

**教学目的**

通过学习掌握仪式类汉诗舞，感受舞蹈中虔诚与敬仰的舞风，加强字义与仪式的舞感培养，体会诗词意境中对大自然的感恩与诗词深远的文化内涵。

**教学重点**

学习俯、仰、进、退等舞姿，正确对应诗词中字与舞的动态与舞段。

**教学难点**

仪式类舞蹈的庄严与雅敬气质的培养。

# 一、赏原文

周颂·丰年

丰年多黍多稌。
亦有高廪，万亿及秭。
为酒为醴，烝畀祖妣，
以洽百礼，降福孔皆。

【注释】

丰年：丰收之年。

黍（shǔ）：小米。

稌（tú）：稻谷。

高廪（lǐn）：高大的粮仓。

万亿及秭（zǐ）：周代以十千为万，十万为亿，十亿为秭。

醴（lǐ）：甜酒。此处是指用收获的稻黍酿造出清酒和甜酒。

烝（zhēng）：献。

畀（bì）：给予。

祖妣（bǐ）：男女祖先。

洽：配合。

百礼：各种祭祀礼仪。

孔：很，甚。

皆：普遍。

 二、释诗文

> 丰收之年，成斗谷物载满车，亿万斛粮食堆满高高的粮仓。
> 五谷酿成的美酒千杯万觞（shāng），虔诚地在祖先的灵前献上。
> 盛大而隆重的祭典正在举行，普天同庆，降福万户。

神农被称为五谷神农帝、农皇，在道教中尊称"神农大帝"，也被称为炎帝。他尝百草，识五谷，在新石器时代，带领人们探寻火种、创建文明，功德无量。他发明了刀耕火种，创造了两种翻土农具，教人们垦荒种植粮食作物，领导人们制造饮食用的陶器和炊具，推动了中华文明的发展和进步，值得我们世世代代敬仰和铭记。每年的神农拜谒活动既是祭祀神农始祖，也是教育后人学习和铭记祖先勇于探索、积极创造、为民造福的精神。历代的丰年祭祀活动都充满着对祖先的缅怀和对天地万物的感恩。

 三、诗文分析

《诗经》里的作品分为《风》、《雅》、《颂》三类。宋代的郑樵在《六经奥论》中说："风土之音曰风，朝廷之音曰雅，宗庙之音曰颂。"《周颂》是《诗经》中最早的诗，共有31篇。据后人考证，是西周初期产生在镐京（今西安）的作品，由贵族、官吏等上层人物描写的朝廷宴飨、郊庙的祭歌和歌诵历代帝王的功德的诗篇。在祭祀仪式上歌唱时，通常配有钟、缶等雅乐乐器，通过歌诗和诗舞来呈现周王的"盛德"并上告神明。颂诗多无韵，由于配合舞步，声音缓慢，多不分章。

《周颂》其中这篇《丰年》常用在丰收祭祀祖先和求神赐福的乐歌中。周代的人们把秋后丰收的粮食酿造成美酒甜浆敬献给先祖，并遵循祭祀的各种礼节制度，祈求神灵赐福保佑。其主要特色是倡导中华民族的孝文化。孝顺父母

意味着对父母生前的物质供养和死后的祭祀，在精神上寄托哀思和缅怀，而酿酒敬献祖先，共同享用劳动成果，是一种传统与教育。祭祀充满着对祖先和神灵的感恩，也教育人们只有辛勤劳作才能有收获。

中华提倡孝文化，在庆丰收和祭祖先活动中，团结族群、统一宗氏家族的思想有着积极向上的影响。这种习俗文化在中国几千年来一直未断，把中华文明与礼乐思想紧密地联系在仪式活动中，教育人民改善社会风气，这些都是值得传承与保留的中华美德。

本诗常用以教育百姓感恩自然、感恩祖国、感恩天地，世代流传。

## 四、乐谱

### 周颂·丰年

（选自《诗经》）

古　曲
打谱　王子璇

```
5 5̲.̲6̲ 7 6 - - - | 2̇ 6̇.̲5̲ 4 5 - - - | 5 5̲6̲ 3 2 - - - |
为 酒 为 醴,     烝 畀 祖 妣。      为 酒 为 醴,

2̇ 6̇.̲5̲ 4 5 - - - | 5 6̲.̲1̲ 3 2 - - - | 6 3̲.̲2̲ 1 2 - - - |
烝 畀 祖 妣。    以 洽 百 礼,      烝 畀 祖 妣。

2 3̲.̲5̲ 5̲7̲0̲ 6̣ - - - | 6 6 #4 6 - - - | ( X - - - - - ) ‖
以 洽 百 礼,          降 福 孔 皆。
```

## 五、编舞创意

**1. 舞蹈结构**

第一段：感恩迎神，呈报喜讯。迎请农神，汇报一年的收成与农情。

第二段：耕种劳作，以象德行。模拟先民劳作的艰辛，感悟先民勤劳的品德。

第三段：祈福来年，恭送祖先。敬畏天地，恭送农神；祝福来年，降福子孙。

整个舞蹈呈现出祭祀类诗舞象天法地、祝福祈愿的舞容。

**2. 舞蹈语汇**

天、地、中、执、交、相、扛、锄、献、礼、让等。

**3. 舞蹈道具**

五谷（稻、黍、稷、麦、菽）各1斗；稻穗左、右手各1束，每束9支；布匹和酒爵各5套。

**4. 舞蹈人数**

建议16～32人，至少8人。

**5. 舞蹈服饰**

上衣右衽广袖、下裳十二片裙,腰系大带,或祭祀深衣礼服亦可,色彩黄、褐、朱三者选其色协调搭配。

**6. 舞容动态**

手执稻穗,呈现"天、地、中"等象形文字舞姿,以及模拟耕种、播撒等生活体态,同时,通过俯、仰、礼、拜表示感谢、谦逊、礼让和祝福。步伐以中武步和趋步组成,队形以方形、圆形和三角形为主,象征着大地、日月和粮仓。

##  六、主要舞蹈动作

①"天"舞姿:双手向旁斜上举,仰视看上,脚站大八字位,如图5-1所示。

②"地"舞姿:双手在旁斜下位,眼视下方,脚站大八字位,如图5-2所示。

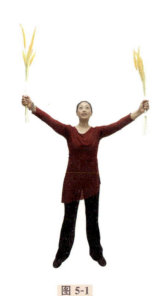

图 5-1

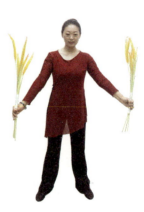

图 5-2

③"中"舞姿:双臂齐胸高,两手相握环抱,脚站正步位,如图5-3所示。

④"执"舞姿:双臂屈臂,小臂夹于两肋,身体正直、挺拔,如图5-4所示。

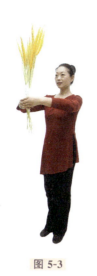
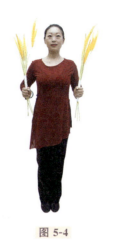

图 5-3　　　　　　　　　图 5-4

⑤"交"舞姿：双臂不持物，小臂交叉；双手持物物体交叉，上位超过头、中位齐胸、下位齐腹，如图 5-5 至图 5-7 所示。

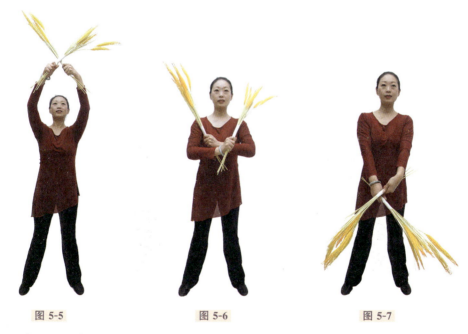

图 5-5　　　　　　　图 5-6　　　　　　　图 5-7

⑥"相"舞姿：双臂举起，小臂弯曲 90 度向上，两小臂竖直平行，如图 5-8 所示。

⑦"扛"舞姿：双臂屈臂于肩前，手上持物，物体在肩上，抬头挺胸，脚下配相应脚位，可前踵步或弓步，如图 5-9、图 5-10 所示。

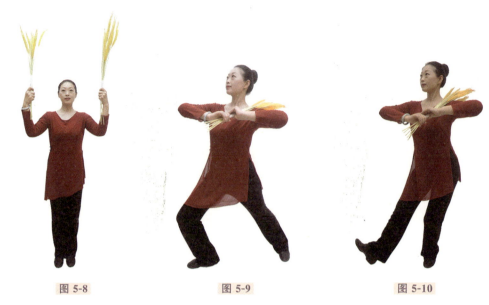

图 5-8　　　　　　　图 5-9　　　　　　　图 5-10

⑧"锄"舞姿：弓步，上身俯身，双臂前伸，似锄地状，如图 5-11 所示。

⑨"献"舞姿：双臂前平位，手心向上，身体前屈 15 度，手臂尽量前伸，微仰头，眼视上方，如图 5-12 所示。

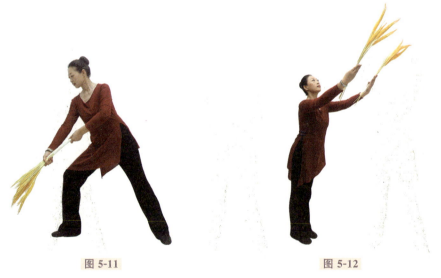

图 5-11　　　　　　　　　　图 5-12

⑩"礼"舞姿：做"揖礼"舞姿，双手高揖合抱，向前推手，同时俯身 90 度前折腰，如图 5-13 所示。

⑪"让"舞姿：一侧脚旁蹱步，一侧腿屈膝，双臂向旁拱手推手，转头眼视 1 点，如图 5-14 所示。

⑫"跪拜"：双膝着地，跪拜叩首，如图 5-15 至图 5-17 所示。

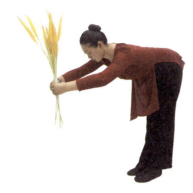

图 5-13

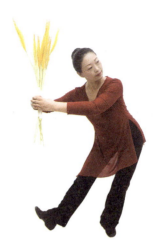

图 5-14

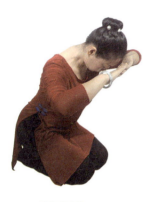

图 5-15

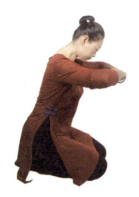

图 5-16

图 5-17

⑬ 双盖手：双手从两侧下位提起手，经旁平位到头正上位，手心向下在体前交叉落至两侧下位。此从外向内划圆及向下运动的过程与路线，称"双盖手"。

⑭ 分晃手：双手从两侧下位起手，经体前下位交叉到头正上位分开，再经旁平位落至两侧下位。此从内向外划圆及向上运动的过程与路线，称"分晃手"。

⑮ 平步：正步行走，脚平地出脚，交替前进。

⑯ 趋步：屈蹲，脚步细碎交替前行，速度快速平稳。

## 七、作品表演

### （一）前奏（8、10拍/节）

第1节：1—4拍，鼓声起，舞者流动上场，双手各持稻穗从舞台两侧上场，形成方队；5—8拍，高呼"丰年"；9—10拍，静止不动。

第2节：1—8拍，预备，双手合抱，高揖行揖礼。

《周颂·丰年》舞蹈视频

### （二）开始

**第一段：感恩迎神　呈报喜讯**

**第1句：多黍多稌**

第1拍：唱"多"时，做"地"舞姿，左脚向旁迈步呈大八字位。

第2拍：唱"黍"时，做"中"舞姿，脚位不变。

第3拍：唱"多"时，做"天"舞姿，脚位不动。

4—5拍：唱"稌"时，匀速双盖手，收回左脚变正步位。

6—7拍：双手落至"中"舞姿，脚位正步位。

**第2句：亦有高廪**

第1拍：唱"亦"时，做"天"舞姿，脚位正步位。

第2拍：唱"有"时，做"中"舞姿，脚位不变。

第3拍：唱"高"时，做"地"舞姿，脚位不变。

4—6拍：唱"廪"时，匀速分晃手。

第7拍：双手落至"中"舞姿，脚位不变。

**第3句：万亿及秭**

第1拍：唱"万"时，做"地"舞姿，左脚向旁迈步呈大八字位。

第2拍：唱"亿"时，做"中"舞姿，脚位不变。

第3拍：唱"及"时，做"天"舞姿，脚位不变。

4—6拍：唱"秭"时，匀速双盖手，收回左脚变正步位。

第7拍：双手落至"中"舞姿，脚位正步位。

### 第 4 句：为酒为醴

第 1 拍：唱"为"时，做"天"舞姿，左脚向旁迈步呈大八字位。

第 2 拍：唱"酒"时，做"中"舞姿，脚位不变。

第 3 拍：唱"为"时，做"地"舞姿，脚位不变。

4—5 拍：唱"醴"时，双盖手一周，收回左脚正步位。

6—7 拍：双手落至"中"舞姿，脚位正步位。

### 第 5 句：烝畀祖妣

第 1 拍：唱"烝"时，做"天"舞姿，脚位正步位。

第 2 拍：唱"畀"时，做"交"舞姿，脚位正步位。

第 3 拍：唱"祖"时，做"相"舞姿，脚位正步位。

4—5 拍：唱"妣"时，做"献"舞姿，双臂屈臂再前平伸手。

6—7 拍：上身慢慢前倾折曲 30 度，双臂前伸，眼视下方，稻穗前平不立。

### 第 6 句：以洽百礼

第 1 拍：唱"以"时，抬起左脚，前吸腿抬膝盖，手腕回折，双臂旁平，稻穗立起。

第 2 拍：唱"洽"时，左脚跺地发声，落到大八字位，半蹲，双臂平开，眼视前方。

第 3 拍：唱"百"时，上右脚并步，向左转一周，收双脚正步位，双臂合抱，双手稻穗合抱状。

4—5 拍：唱"礼"时，双手合抱稻穗，双臂从左向右划圆。

第 6 拍：唱"礼"尾音时，手臂做"中"舞姿，脚位正步位。

第 7 拍：唱"礼"尾音时，右踵步侧屈旁揖礼，双臂向右旁推出。

## 第二段：耕种劳作，以象德行（重复段）

### 第 7 句：多黍多稌

第 1 拍：唱"多"时，上左腿弯曲，右腿单膝下跪向 1 点，上身直立，双手合抱，做"地"舞姿。

第 2 拍：唱"黍"时，身体不动，双臂向下分手，做"中"舞姿。

第 3 拍：唱"多"时，起身，双手合抱稻穗于胸前，做"天"舞姿。

4—5 拍：唱"稌"时，经双盖手，合抱稻穗高揖。

6—7 拍：唱"稌"尾音时，做"俯"舞姿，前推手揖礼，眼视下方。

**第 8 句：亦有高廪**

第 1 拍：唱"亦"时，快收左腿，并步起身正直站立，双手到"执"舞姿。

第 2 拍：唱"有"时，站立正步，上身直立，做"天"舞姿。

第 3 拍：唱"高"时，双手到"中"舞姿，脚正步位。

4—5 拍：唱"廪"时，正身对 1 点，双盖手。

6—7 拍：唱"廪"尾音时，高举合抱稻穗到胸前，抬头。

**第 9 句：万亿及秭**

第 1 拍：唱"万"时，上步右脚，左膝单跪，做"中"舞姿。

第 2 拍：唱"亿"时，双手做"地"舞姿，脚位不动。

第 3 拍：唱"及"时，做"天"舞姿，重心在左后腿。

4—5 拍：唱"秭"时，双手从旁慢慢合抱，呈"中"舞姿。

6—7 拍：唱"秭"尾音时，双手前推，仰身胸腰舞姿。

**第 10 句：为酒为醴**

第 1 拍：唱"为"时，收右腿并立正步位，双手做"中"舞姿。

第 2 拍：唱"酒"时，做"执"舞姿，正步位。

第 3 拍：唱"为"时，做"天"舞姿，正步位。

4—5 拍：唱"醴"时，双臂从上向下，落到前平放。

6—7 拍：唱"醴"尾音时，向前摊手，做"献"舞姿。

**第 11 句：烝畀祖妣**

第 1 拍：唱"烝"时，上身起身直立，对 1 点站立，手做"中"舞姿。

第 2 拍：唱"畀"时，双手稻穗置于左肩上"扛"舞姿，退右向旁一步，左脚踵步，右倾头。

第 3 拍：唱"祖"时，左脚前弓步，做"锄"舞姿。

4—5 拍：唱"妣"时，起身屈右膝，变左踵步，做"扛"舞姿。

6—7 拍：唱"妣"尾音时，做"中"舞姿，上步正步位站立。

**第 12 句：为酒为醴**

第 1 拍：唱"为"时，后退左脚，右脚踵步，双手左肩前做"扛"舞姿。

第 2 拍：唱"酒"时，变右弓步，做"锄"舞姿。

第 3 拍：唱"为"时，同第 1 拍。

4—5 拍：唱"醴"时，双臂从右侧向左划圆一周，做"锄"舞姿，以效耕田。

6—7 拍：唱"醴"尾音时，左脚旁踵步，双手向旁推手侧揖。

第三段：祈福来年，恭送祖先

### 第 13 句：烝畀祖妣

第 1 拍：唱"烝"时，左脚收脚起身正步直立，对 1 点，做"天"舞姿。

第 2 拍：唱"畀"时，双手做胸前"交"舞姿。

第 3 拍：唱"祖"时，做"相"舞姿。

4—5 拍：唱"妣"时，双手向前摊手，稻穗慢慢放倒。

6—7 拍：唱"妣"尾音时，做"献"舞姿，稻穗前平。

### 第 14 句：以洽百礼

第 1 拍：唱"以"时，双臂到旁平位，抬起左腿屈膝，双手快速立腕，竖起稻穗。

第 2 拍：唱"洽"时，落下左腿，踏地有声，双手旁平位，稻穗竖起。

第 3 拍：唱"百"时，落脚上右脚向左转一周，双手胸前合抱，做"中"舞姿。

4—5 拍：唱"礼"时，双手由下向上，合抱高揖。

6—7 拍：转身 1 点，向前 2 点方位，正身屈伸揖礼 90 度。

### 第 15 句：烝畀祖妣（重复句）

1—3 拍：唱"烝畀祖"时，舞姿同第 13 句 1—3 拍。

第 4 拍：唱"妣"时，同第 13 句 4—5 拍。

5—7 拍：唱"妣"尾音时，做"献"舞姿前屈 90 度。

### 第 16 句：以洽百礼（重复句）

1—3 拍：唱"以洽百"时，上步右脚，单跪左膝，双手合抱呈"中"舞姿。

4—5 拍：唱"礼"时，双手从上至下，合抱仰身。

6—7 拍：向前推手，行正揖礼 90 度，左腿单跪。

## （三）结束

### 第 17 句：降福孔皆

第 1 拍：唱"降"时，收回右腿，双膝跪地直立上身，双手屈臂在胸前做

"相"舞姿。

第2拍：唱"福"时，双手把稻穗放于地面，上身前屈。

第3拍：唱"孔"时，双手抖袖，合抱双手，仰身双膝跪立。

第4拍：唱"皆"时，双手慢慢合抱于胸前，高揖舞姿。

第5拍：双手扶地，做跪拜叩首。

6—7拍：向前叩首，跪拜，向天地行感恩之礼。

8—10拍：依然保持跪拜姿态，至结束。

 **八、课后练习**

1.《丰年》中反复出现的字形动作有哪些？它们的象形和寓意是什么？

2. 试着用本书提供的同类的汉诗文，体会创作一字一动的祭祀汉诗舞，感受那种庄重与虔诚的动态。

 **第二节　古韵类汉诗舞实例**

**诗词类别**

古韵类。

**教学示例**

《陇头吟》。

**教学目的**

学习唐代边塞诗，体会并演绎少年、老年将士的人物形象与人物内心的情感变化，掌握折扇在塑造人物和表达情感上的多种技法。

**教学重点**

学习本首汉诗舞中特殊的人物动作舞姿与动态,尤其是道具的使用,舞乐相合。

**教学难点**

熟练掌握折扇的使用技法,准确塑造多个人物形象。

 一、赏原文

陇头吟

(唐)王维

长安少年游侠客,夜上戍楼看太白。
陇头明月迥临关,陇上行人夜吹笛。
关西老将不胜愁,驻马听之双泪流。
身经大小百余战,麾下偏裨万户侯。
苏武才为典属国,节旄落尽海西头。

【注释】

陇头吟:汉代乐府曲辞名。陇头,指陇山一带,大致在今陕西陇县到甘肃清水县一带。

长安:一作"长城"。

游侠:古称豪爽好结交、轻生重义、勇于排难解纷的人。

戍(shù)楼:边防驻军的瞭望楼。

太白:太白星,即金星。古人认为它主兵象,可据以预测战事。

迥(jiǒng):远。

行人:出行的人,出征的人。

关西:指函谷关或潼关以西的地区。

驻马：使马停下不走。
麾（huī）下：部下。
偏裨（bì）：偏将，裨将。将佐的通称。
典属国：汉代掌藩属国事务的官职。品位不高。
节旄（máo）：旌节上所缀的牦牛尾饰物。
海西：一作"海南"。

## 二、释诗文

> 长城少年是仗义轻生的侠客，夜里登上戍楼看太白的兵气。
> 陇山上的明月高高照临边关，陇关上的行人夜晚吹起羌笛。
> 关西地区来的老将不胜悲愁，驻马倾听笛声不禁老泪横流。
> 身经大大小小百余次的战斗，部下偏将都被封为万户之侯。
> 苏武归汉后只被拜为典属国，节上旄头徒然落尽北海西头。

## 三、诗文分析

这是唐代诗人王维的诗，诗词的音乐选自《魏氏乐谱》，经由译谱后创作而成，以歌唱的方式来演绎本诗。《魏氏乐谱》是中国明末流传于宫廷中的一些古代歌曲或拟古歌曲的谱集，由魏琰选辑。今存约50首，其内容有《诗经》《汉乐府》及唐、宋诗词等。

本首诗是一首边塞诗，体现了少年将士戍守城楼、陇上行人吹笛思乡之情以及年迈老将的一颗爱国之心。因此，本首汉诗舞根据诗词的起承转合变化分成三段，呈现出三种人物和不同年龄的思想和情感。本首诗的舞蹈道具推荐使用折扇，可以表现诗词中的人物形象，可宝剑出鞘、可阅读军书、可横笛短吹、可策马疆场等，具有象征意义。在这首汉诗舞表演中，对英气风发的少年与感叹世事的老将，以及欲建功名的豪情与朝廷腐败的无奈，要表现出鲜明的对比。

 四、乐谱

## 陇头吟

1 = F 4/4
♩ = 48

唐 王维
打谱 王子璇

(1 1 1 6 5 6 1 | 1 1 1 6 5 6 1 | 2 2 2 3 2 1 6 | 5 - - 5 6 |

1 1 1 6 5 6 5 | 1 2 1 6 5 6 1 | 2 2 2 3 2 1 6 1 | 1 - - - )

1 1 1 6 5 - | 6 1 6 5 6 6 | 5 3 5 3 5 - | 3 3 - 3 |
长安少年游　侠客，夜上戍楼　看太　白。

2 3 2 1 - | 2 5 6 5 6 3 | 6 1 6 5 - | 6 5 3 3 - |
陇头明月　迥临关，　陇上行人　夜吹笛。

2 3 2 1 - | 2 5 6 5 6 3 | 6 1 6 5 - | 6 5 3 3 - |
陇头明月　迥临关，　陇上行人　夜吹笛。

3 - ( 7 6 5 3 7 6 5 3 | 7 6 5 3 3 7 6 5 3 7 6 5 5 3 7 6 5 3 7 6 6 5 3 7 6 5 3 7 7 6 5 3 |

7 - 3 5 6 1 ) | 2 3 2 1 6 3 | 6 - 5 - | 6 1 6 5 - |
　　　　　关西老将　不胜愁，驻马听之

3 2 3 2 1 0 | 5 5 3 5 · 3 2 1 1 | 6 - 2 1 | 3 2 3 2 1 6 1 · 6 |
双泪流。身经大小百　余战，麾下偏裨　万户

6 1 1 - 0 | 5 5 3 5 · 3 2 1 1 | 6 · 6 6 1 | 3 2 3 2 1 6 1 6 |
侯。苏武才为　典属国，节旄空尽　海西

1 - - 0 | 3 2 3 2 1 6 1 6 | 1 - - - | 1 - 0 0 |
头。节旄空尽　海西　头。

2 2 2 3 2 1 6 1 | 1 - - 0 | 5 2 1 5 - - - | 5 0 0 0 ) ‖

## 五、编舞创意

本诗以折扇为道具，以戍戍将士为主要的人物形象，在整个舞蹈中，戏剧性人物的转换较为频繁。该舞蹈难度在于把握诗中人物少年、中年、老年的心路变迁以及戍戍将士思乡之情与报国之心复杂交织的情感。舞蹈中流动的步伐有骑马步和圆场趋步，有进退步和带语义的扇语舞姿。开头慢行入场，结尾以老将眺望结束，舞蹈流畅有力、铿锵有节，动态张弛有度，速度和力度都需要拿捏到位，因此，本首汉诗舞由成人舞者表演更为适合。

**1. 舞蹈结构**

本首诗是《汉乐府》的词牌，诗句共五联、十句，分三段。

第一段：引子和前四句。讲述一位充满游侠豪气的长安少年，夜登戍楼观察"太白"（金星）的星象，表现了他渴望建立边功、跃跃欲试的壮志豪情。

第二段：间奏与第五句至第八句。讲述曾建立过累累军功的关西老将手下的偏裨副将有的已成了万户侯，而他却沉沦边塞。关西老将闻笛驻马而不禁泪流，这其中包含了无尽的辛酸苦辣、人生百味。

第三段：第九句至第十句，以及尾声重复一遍。讲述苏武出使匈奴被留，在北海边上持节牧羊十九年，符节上的旄穗都已落尽。忠于朝廷、报效国家的忠臣，回来后也不过只做了个典属国那样的小官。整段诗文在重复中，体现出诗人心中的悲苦和对朝廷的不满。

**2. 舞蹈语汇**

明月、吹笛、武士、老将。

**3. 舞蹈道具**

折扇 1 把。

**4. 舞蹈人数**

1 人。

### 5. 舞蹈服饰

将军武士服和长披风，或者新中式长衣，中性色彩，窄袖，或汉元素服装。

### 6. 舞容动态

以走马步和塑造青年将士的形象为主，后半段以扇舞表现边关孤寂的景象与诗文中的意境，呈现人物由年轻到老年的人生经历。

## 六、主要舞蹈动作

① "明月"舞姿：上开扇立扇，右手持扇，手臂上举于头前，眼视手，仰身，前虚点步，如图 5-18 所示。

② "吹笛"舞姿：合扇横握，放于右侧嘴前，左手在外，右手在内，扇子当笛子，模拟吹笛子的姿态，如图 5-19 所示。

③ "宝剑入鞘"舞姿：右手持扇，合扇，握住扇轴，扇头朝下，左手虎口扶于左旁腰际，右手握扇，从上至斜下，扇头向下插入左手虎口内，如图 5-20 所示。

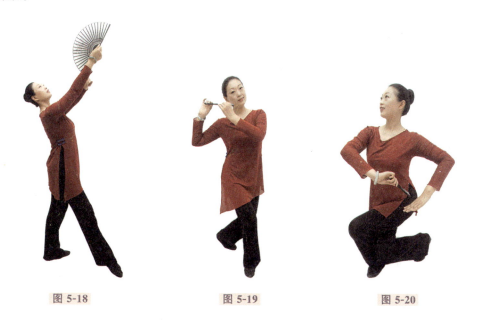

图 5-18　　　　　图 5-19　　　　　图 5-20

④ 快收扇：扇尾下垂落入掌心，用自由落体的重量收扇。

⑤ 慢平开扇：把立开扇变为平面来完成。收扇于胸前，左手持扇轴，右手持扇柄，手经半圆慢慢划开，同时开扇形成平圆。见本教材"舞扇"部分详述。

⑥ 坠绕扇：一手持合拢的纸扇扇轴，扇头朝上，用食指与拇指捏住扇轴，中指顶住扇柄固定，突然放松中指，扇头坠落后紧接绕腕，变成手握扇骨中部，手腕下沉，大拇指抵住扇轴，扇头还原朝上，手腕向下拧扣。常常用于表现书生和小姐思考后的心理变化，紧接后一舞姿，表现复杂的内心变化。

⑦ 官步：预备位，男子为丁字位，步子要正要稳，一脚出脚时要提起，落下时保持在丁字位的方向，每一步走完都须在丁位上停一下。

⑧ 进退步：一脚上步于另一脚前，经重心前移后，又退到另一脚后，表现马上的摇摆不定与颠簸。

⑨ 骑马步：手做勒马状，前脚经出脚绷脚，再到勾脚落地，后脚紧跟，点步在前脚的脚心旁，再交换出脚到点步位，依次进行。手腕配合做提压腕动作，出脚提腕，点步压腕。

##  七、作品表演

### （一）准备

舞者背身踏步，身对 4 点，眼视 4 点上方，站立在舞台 6 点方位，右侧幕后，不出场。

陇头吟
舞蹈视频

### （二）前奏（8 拍/节）

第 1 节：1—4 拍，踏步位舞姿，右手持扇，背手；5—8 拍，左手握拳压腕，胸前屈臂，拽马缰绳状，前撩步，官步，4 步，左先右后，向 3 点方向行进。

第 2 节：1—2 拍，慢转身，合扇，右平开手臂，环视观众；3—4 拍，"宝剑入鞘"舞姿，左侧腰间，右手执扇，扇为剑，双手扶剑状；5—8 拍，再次向舞台中间前进三步，面对 2 点方位造型。

第3节：1—4拍，趋步向舞台左侧，同时慢开扇，到2点时转一小圆，然后停在舞台左侧前；5—6拍，右手头上绕腕外盘一周，然后持扇；7—8拍，面对1点，踏右步下蹲，下穿手，到左腰旁，左手虎口按掌，右手似剑入鞘。

第4节：1—4拍，慢起身，右踏步；5—8拍，不动，保持舞姿。

## （三）开始

### 第一段： 8拍/节

#### 第1句：长安少年游侠客

第1拍：唱"长安"时，右脚后踏步蹲到起身站直踏步，面对1点，上身不变。

2—3拍：唱"少年"时，右脚官步出脚1步，2拍/步。

第4拍：保持2—3拍的姿态站立不动。

5—6拍：唱"游"时，左进退步1次，2拍/步，低头看下方，再抬头。

7—8拍：唱"侠客"时，右脚在前，左脚后虚点地，挺胸抬头看2点上方，保持姿态。

#### 第2句：夜上戍楼看太白

1—4拍：唱"夜上戍楼"时，面对2点，左脚前进，依次官步2步，2拍/步。

第5拍：唱"看"时，右手持合扇晃手向外划立圆，左手盖手一周。

6—7拍：唱"太"时，右脚上步翻身一周，右手持扇，面对1点。

第8拍：唱"白"时，拧身面对2点，左脚前虚点地，右脚在后站立，右手头上合扇击左手掌，扇头指向天空斜上方，抬头视8点上方，观星状，保持舞姿。

#### 第3句：陇头明月迥临关

第1拍：唱"陇头"时，面向3点，半蹲，慢慢右手掏扇，左手胸前按掌。

2—4拍：唱"明月"时，身对3点，慢慢举起右手握扇至头前，眼视手，做"明月"舞姿。

第5拍：唱"迥"时，前半拍，开扇至头上，右手握扇盖手一周，上步转身面向1点。

第 6 拍：唱"临"时，左脚上步，右腿旁伸，右手从上划到旁平开扇，左手胸前按手，保持舞姿。

7—8 拍：唱"关"时，第 7 拍，右手平开扇在体侧，双手击打扇于左侧腰旁，眼视远方，表现眺望的姿态；第 8 拍的前半拍保持前一舞姿不动，最后半拍，身体在舞姿上摇曳随动，并立起左脚半脚尖。

### 第 4 句：陇上行人夜吹笛

1—4 拍：唱"陇上行人"时，上盘扇云手，脚下走趋步流动，向 8 点方向行进。

第 5 拍：唱"夜"时，右手斜下收扇于左腰旁，左踏步，转身向 1 点。

6—8 拍：唱"吹笛"时，收扇头上绕扇，扇子从上到下盘腕落至手旁架扇敲击 1 下，握扇状。

### 第 5 句：陇头明月迥临关

1—2 拍：唱"陇头"时，原地右脚后退步，面向 5 点。

3—4 拍：唱"明月"时，再次头上立扇，开扇做"明月"舞姿。

5—8 拍：唱"迥临关"时，5—7 拍，上身对 7 点，倒身下胸腰，右手向前盖手；第 8 拍，转身面对 1 点，右脚向左旁踢出，前勾脚，倒身向后躺，双手握扇，扇头向下于胸前。

### 第 6 句：陇上行人夜吹笛（重复句）

1—4 拍：唱"陇上行人"时，右手分手划圆，上收扇托起，拧身向 3 点，左脚上步，右后踏步位。

5—8 拍：唱"夜吹笛"时，身对 3 点，转身收扇，身对 1 点，右脚后踏步，双手横持扇，做"吹笛"舞姿，上身拧向 1 点，眼视 8 点上方。

**间奏：4 拍/节**

第 1 节：1—2 拍，唱"笛"字的后 2 拍时，保持右踏步位，做"吹笛"舞姿；3—4 拍，回身向左拧，再向右原地碎步转两周，右手头上持扇，左手旁平位立掌。

第 2 节：1—2 拍，右手握扇下穿手，指向舞台 2 点，同时，脚下趋步快速向舞台 2 点流动，流动中右臂先摇臂晃手，再接左臂后晃手；3—4 拍，上左脚，向左合扇转一周。

第3节：1—2拍，双手握扇，左踏步位半蹲，立扇慢开扇；第3拍，左脚向3点后退，变大八字位，右臂立扇8字圆翻盖手，接左手胸前按手，右手平开扇握扇，扇头向下；第4拍，有节律地马步下蹲3次，1/2拍/次。

第二段： 8拍/节

### 第7句：关西老将不胜愁

1—4拍：唱"关西老将"时，1—2拍，分晃手一周，眼视手；3—4拍，左前骑马追步2步，面部表情愁眉紧锁，左手握缰绳状。

5—8拍：唱"不胜愁"时，在左弓步上，右手合扇挥马鞭，眼坚定地视前方。

### 第8句：驻马听之双泪流

1—2拍：唱"驻马"时，左脚走1步，走马步。

3—4拍：唱"听之"时，继续右脚走1步，走马步。

5—6拍：唱"双泪"时，转身一周，架起舞姿合扇，右手指向2点中间，左手拉开架起虎口立掌在胸前屈臂。

7—8拍：唱"流"时，上左脚弓步，左手按掌，右手前指向2点到1点，3下，表达内心悲愤与痛苦的情绪。

### 第9句：身经大小百余战

1—4拍：唱"身经大小百"时，立扇开扇并步，摇臂右手一周，脚下趋步快速流动。

5—6拍：唱"余"时，快速趋步冲向舞台，上身舞姿保持不变，转身向后5点。

第7拍：唱"战"时，身对5点，右手收扇挥鞭，接左、右脚跺步2下，1/2拍/步。

第8拍：快速转身，上左脚，面向1点，左脚虚点，重心在右脚，右手合扇划8字绕扇，然后接右手上举，左手旁开架起。

### 第10句：麾下偏裨万户侯

第1拍：唱"麾下"时，转身对1点，右手持扇下穿手。

2—3拍：唱"偏裨"时，右手晃手一周，从下合左手对掌，右腿弓步，左手在胸前盖手，手心向下。

第4拍：唱"万户"时，右手分晃手接左盖手，再右手上穿手，吸左腿向

旁，右腿支撑，眼随手动。右踏步位，前附身，双手合扇，重心从左腿弓步变为右旁虚点步，上身前俯，拧身对8点，眼视下方。

第5拍：屈蹲，左腿后踏步，双手在胸前。

6—8拍：唱"侯"时，退左脚踏步，身对8点，慢慢一节节打开到旁平位。

**第三段：　8拍/节**

**第11句：苏武才为典属国**

1—2拍：唱"苏武"时，收左脚右转并步，慢开立扇，拟苏武的形象。

3—4拍：唱"才为"时，慢慢转身并立，身对2点，手持立扇开扇，眼视手。

5—6拍：唱"典属"时，右手用力向怀里收手，双臂屈臂再把手前伸，眼视扇面。

7—8拍：唱"国"时，双手上推立扇，直到挺立后仰，似看诏书状，同时抖扇，表现内心的痛苦。

**第12句：节旄落尽海西头**

1—3拍：唱"节旄落尽"时，双手从旁提起，环抱双臂，拱手。

4—8拍：唱"海西头"时，后退左脚，右踵步，拱手慢行礼，辞行，眼视右下方。

**第13句：节旄落尽海西头（重复句）**

1—3拍：唱"节旄落尽"时，左脚上步，重心变踏步，慢抬头，慢开立扇，满目苍茫地看向舞台外。

第4拍：唱"海西"时，右脚向前划圈，变成右开步虚点，扇子抖动着慢慢指向远处，表达内心的痛苦与不满。

## （四）结束

1—2拍：唱"头"的尾音时，右脚站踏步，面对8点，身体随着音乐慢慢一节节收缩成老者驼背状，右握合扇，似杵着拐杖，在胸前左屈臂。

3—8拍：3—4拍，慢行左起手，似一位满目苍凉的老者望向远方；5—8拍，保持舞姿至音乐结束。

 **八、课后作业**

1. 小小的折扇在这首汉诗舞中替代了多少件日常物品？请熟练掌握常用扇语与折扇的使用技巧。

2. 请在附录古韵篇和童谣篇中选取一首边塞诗，运用这些舞蹈动作尝试创作一首汉诗舞作品。

## 第三节　格律类汉诗舞实例

**诗词类别**

律诗类。

**教学示例**

《清平调》诗三首。

**教学目的**

通过学习本首律诗，感受唐代汉诗舞中诗韵与雍容华贵、细腻柔美的舞风，掌握特殊的舞姿和道具运用，充分体会本诗的意境和内容。

**教学重点**

掌握扇子的舞动技巧，表现女子的雍容华贵和娇媚体态。

**教学难点**

韵字的意向和本首词特有的舞姿以及人物的妩媚情感的表现。

## 一、赏原文

清平调（诗三首）

（唐）李白

其一

云想衣裳花想容，春风拂槛露华浓。

若非群玉山头见，会向瑶台月下逢。

其二

一枝红艳露凝香，云雨巫山枉断肠。

借问汉宫谁得似，可怜飞燕倚新妆。

其三

名花倾国两相欢，长得君王带笑看。

解释春风无限恨，沈香亭北倚阑干。

【注释】

清平调：唐代曲名，《乐府诗集》卷八十列于《近代曲辞》，后用为词牌。

"云想"句：悬想之辞，谓贵妃之美。见云之灿烂想其衣之华艳，见花之艳丽想美人之容貌照人。实际上是以云喻衣，以花喻人。

槛：栏杆。

露华浓：牡丹花沾着晶莹的露珠更显得颜色艳丽。

群玉：山名，神话传说中西王母所住之地。因山中多玉石，故名。

会：应。

瑶台：传说中西王母所居宫殿。

一枝红艳：指牡丹花（木芍药）而言。

巫山云雨：传说中三峡巫山神女与楚王欢会，接受楚王宠爱的神话故事。

可怜：犹可爱、可喜之意。

飞燕：汉成帝皇后赵飞燕。

倚新妆：形容女子艳服华妆的姣好姿态。倚，穿着、依凭。

名花：牡丹花。

倾国：喻美色惊人，此指杨贵妃。典出汉李延年《佳人歌》："一顾倾人城，再顾倾人国。"

看（kān）：此为韵脚，读平声。

解释：解散、消解之意。释，即消释、消散。一作"识"。

春风：此指唐玄宗。

沈香：亭名，沉香木所筑，在唐兴庆宫龙池东。故址在今西安市兴庆公园内。沈，同"沉"。

阑干：栏杆。

 ## 二、释诗文

《清平调》诗三首其一：
云想变作贵妃的衣裳，花想变为贵妃之容貌，贵妃之美，如沉香亭畔春风拂煦下的带露之牡丹。

若不是群玉仙山上才能见到的飘飘仙子，必定是只有在瑶台月下才能遇到的仙女。

《清平调》诗三首其二：
美丽得像一枝凝香带露的红牡丹，那朝为行云暮为行雨的巫山神女与之相比也只能是枉断肝肠。

借问那汉宫中谁能与她相比，就算赵飞燕，也只有凭借着新妆才可与之相比。

《清平调》诗三首其三：
名花和绝色美人相与为欢，长使得君王满面带笑不停地看。
沉香亭北倚栏消魂之时，君王的无限春愁都随春风一扫而光。

##  三、诗文分析

这三首诗，把木芍药（牡丹）和杨贵妃交互在一起写，花即是人，人即是花，把人面花光与君王的恩泽浑融一体。从篇章结构上说，第一首从空间来写，把读者引入蟾宫阆苑；第二首从时间来写，把读者引入楚王的阳台，汉成帝的宫廷；第三首归到目前的现实，点明唐宫中的沉香亭北。诗笔不仅挥洒自如，而且相互钩带。"其一"中的春风，和"其三"中的春风，前后遥相呼应。

第一首：第一句"云想衣裳花想容"七字，描绘杨贵妃的衣服如霓裳羽衣一般，簇拥着她那丰满的玉容。"想"字有正反两面的理解，可以说是见云而想到衣裳，见花而想到容貌，也可以说把衣裳想象为云，把容貌想象为花，这样交互参差的内心感受，是一种赞赏与暗喜。接下来"春风拂槛露华浓"，进一步以"露华浓"来点染花容，美丽的牡丹花在晶莹的露水中显得更加鲜艳，这就使上句更为饱满，同时也以风露暗喻君王的恩泽，使花容人面倍见精神。此乃眼前事物，从空间上进行调整，诗人的想象忽又升腾到西王母所居的群玉山、瑶台。"若非""会向"，诗人故作选择，实意为肯定赞誉。诗中超绝人寰的花容，恐怕只有在上天仙境才能见到，不是群玉山头所见的飘飘仙子，就是瑶台殿前月光照耀下的神女，更加加重对美的赞颂。玉山、瑶台、月色，一色素淡的字眼，映衬花容人面，使人自然联想到白玉般的人儿，又像一朵温馨的白牡丹花。与此同时，诗人又不露痕迹地把杨贵妃比作天女下凡，真是精妙至极。本首是一个押平水韵、二冬韵的七言绝句诗，声容与舞容义容结合，呈现出"二冬"深远浓重之感，动态上体现出杨贵妃身形丰满的仪容与让人神游意念之思的舞感。

第二首：第一句"一枝红艳露凝香"，不但写色，而且写香，是一种嗅觉的感受，舞蹈中用"闻花"的场景与动态表现出女子的娇媚之态。"云雨巫山枉断肠"，用楚王的故事把上句的"花"拟人化，指出楚王为神女而断肠，其实梦中的神女，根本不及当前的花容人面，是一种让人向往的思念和内心的渴望。诗词中用神女和汉成帝的皇后赵飞燕来做对比，讲述眼前花容月貌般的杨贵妃，不须脂粉便是天然绝色，以压低神女和飞燕来抬高杨贵妃，借古喻今，亦是尊题之法。因此，也要在舞蹈中增加杨贵妃的柔媚和比拟飞燕的舞姿，呈现杨贵妃二者兼得的美态与绝技。这一首压的是平水韵七阳，"香""肠"，呈现开阔向上的动势和舞感。

第三首：从仙境古人返回到现实。起首二句"名花倾国两相欢，长得君王带笑看"，"倾国"美人，当然指杨贵妃，诗到此处才正面点出，并用"两相欢"把"名花"和"倾国"合为一提，"带笑看"三字再来一统，使牡丹、杨贵妃、唐玄宗三位一体，融合在一起了。这一段处处显出杨玉环与君王一起的欢愉场景，舞风也转入欢快和缠绵的情绪，流动于追逐相伴的两人间的呼应。由于第二句的"笑"，逗起了第三句的"解释春风无限恨"，"春风"两字即君王之代词，这一句，把牡丹美人动人的姿色写得情趣盎然。君王既带笑，当然无恨，烦恼都为之消释了。末句点明唐玄宗和杨贵妃赏花的地点——"沈香亭北"。花在阑外，人倚阑干，十分优雅风流。此首律诗押平水韵，十四寒韵，"看""欢""干"，呈现舞动中宽大的空间感和沉稳的舞姿仪态感。

这三首诗，语语浓艳，字字流葩，而最突出的是将花与人浑融在一起写，如"云想衣裳花想容"，又似在写花光，又似在写人面。"一枝红艳露凝香"，也都是人、物的交融，言在此而意在彼。读这三首诗，如觉春风满纸、花光满眼、人面迷离，不待什么刻画，而自然使人觉得这是牡丹，这是美人玉色，而不是别的。这三首诗既是三段情感、三层舞态也是三种舞蹈节奏的表现。前两段的轻盈自然逐渐变得缠绵爱慕再到欢愉喜悦，让人以充满回想而结束。第三首压的是入声韵，有一种遗憾和停顿之感，动作节奏与力度也稍大一些，有如哀婉之状。

## 四、乐谱

### 清平调

唐 李白
打谱 王子璇

$1 = {}^{\flat}B$  $\frac{2}{4}$  $\frac{4}{4}$
♩ = 75

($\frac{2}{4}$ 5 1 6 1 | 5 6 5 5 | 2 - | 0 3 2 | 1· 3 2 1 3 |

5 - | 0 3 2 | 3 - | 3 - | 3 5 3 2 | 3 2 1 |

5 1 6 1 | 5 6 5 5 | 2 - | 2 3 2 6 | 5 - | 5 - | 5 - )|

$\frac{4}{4}$ 5 5 6 1 2  3 1 | 2· 1 6 6 - | 6 5 6 1 1  2 1 2 | 3 - - 0 |
云想衣裳花 想 容， 春风拂槛露 华 浓。

5 5 6 3 5  3 5 | 2· 3 5 - | 2 1 2 2 3 2  2 3 1 6 | 5 - 0 0 |
若非群玉山 头 见， 会向瑶台 月 下 逢。

5 5 6 1 2  3 1 | 2· 1 6 6 - | 6 5 6 1 1  2 1 2 | 3 - - 0 |
一枝红艳露 凝 香， 云雨巫山枉 断 肠。

5 5 6 3 5  3 5 | 2· 3 5 - | 2 1 2 3 5  6 1 | 1 - - 0 |
借问汉宫谁 得 似， 可怜飞燕倚 新 妆。

1 7 1 6 3 | 5  3 5 2 - | 2 1 2 1 7 6  3 6 5 5· |
名花倾国两相欢， 长得君王带笑 看。

5 1 6 1 5  6 3 | 2 - 0 0 | 2 5 3 5 2  3 5 | 6 - 0 0 |
解释春风无限 恨， 沉香亭北倚阑 干。

5 1 6 1 5  6 3 | 2 - 0 0 | 2 5 3 5 2  3 5 | 6 - - - ‖
解释春风无限 恨， 沉香亭北倚阑 干。

## 五、编舞创意

**1. 舞蹈结构**

本首汉诗舞的结构分为三段。

第一段:描写杨玉环的美色,主要以舞者的舞姿和情绪为主,在静态慢转间呈现出浓重、饱满的贵气之美。

第二段:通过赏牡丹的花容来借喻杨玉环的美,其中有花、神女、赵飞燕的舞蹈姿态和形象刻画,以腰部的技巧与旋转为主,同时运用大量的流动舞步,表现虚幻的二位美女,映衬出杨玉环娇媚的动态。

第三段:表现出杨贵妃与君王当下欢愉的相伴以及两者间的嬉戏与眉眼的传情神会,尾声以杨贵妃倚栏沉香亭前的媚态结束。

**2. 舞蹈语汇**

云、衣、神女、飞燕。

**3. 舞蹈道具**

绢扇 1 把。

**4. 舞蹈人数**

独舞或 8 人组。

**5. 舞蹈服装**

建议脚穿锦缎朱红翘头履一双;身着唐襦裙与披纱,色彩以朱砂红抹胸襦裙、橙黄透明披纱为服,配步摇、头钗、牡丹花头饰。

**6. 舞容动态**

手持绢扇,幻化成唐代贵妃——杨玉环身份,起舞与欢歌中展现美人如花的魅力与美好,表现男女之间的欣赏与爱慕之情。

 ## 六、主要舞蹈动作

①"云"舞姿：小盘腕的云手舞扇，如图 5-21 所示。

②"花"舞姿：脸前开扇，慢慢露出眉眼的女子形象，如图 5-22 所示。

③"衣"舞姿：双手顺手从胸前拂衣的动态，带起的舞裙飘动，如图 5-23 所示。

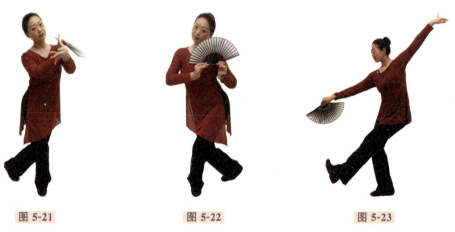

图 5-21　　　　　图 5-22　　　　　图 5-23

④"神女"舞姿：巫山楚女的折腰体态，向旁的姿态，如图 5-24 所示。

⑤"飞燕"舞姿：慢抬起后腿，接慢翻身下腰、回眸舞姿，再接慢到快的旋转，体现出赵飞燕轻盈之舞风，如图 5-25 所示。

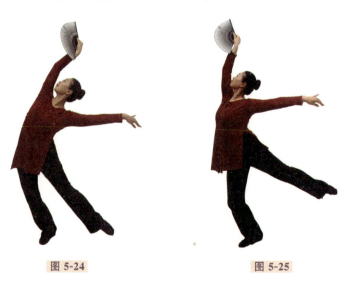

图 5-24　　　　　图 5-25

⑥"月"舞姿：右手立扇在头上，左手单指于扇面，再绕弯后慢抖手指，代表月光，眼视手动，下旁腰，如图5-26所示。

⑦"倚栏"舞姿：左手屈臂于胸前，右手开扇半掩面，望远状，身姿踏步旁腰，半月弯，如图5-27所示。

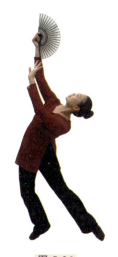
图 5-26

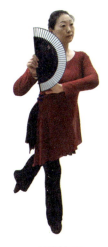
图 5-27

##  七、作品表演

### （一）前奏（第1—4节，8拍/节；第5节，6拍/节）

第1节：1—8拍，在幕后面对7点侧身站立准备，等候上场。

第2节：1—8拍，侧身从舞台4点上场，右脚起步，慢行4步，至舞台1点前场，同时，右手握扇，立扇遮住左侧脸，左手兰花指点于扇托处。

清平调
舞蹈视频

第3节：1—2拍，慢慢露出脸庞，由掩扇逐渐变为身前平握扇，左脚踏步位；3—6拍，脚下快速趋步行进，绕场半周，从1点，经7点前到5点中，整个流动中上身舞姿不变；7—8拍，背影不动，身体向前左做"冲"姿态。

第4节：1—4拍，原地捻步慢转一周，右手胸前打开平握扇，左手兰花指点于右手腕处，眼视手，转向1点，形成舞姿；5—8拍，握扇垂落至右斜下，左手按住手腕，眼视下方，右脚旁点地，身体出左跨，向右旁弯腰。

第 5 节：1—4 拍，右脚上步，双手胸前抱扇，再上左脚，交替 2 拍 1 步；5—6 拍，保持"倚栏"舞姿，上右脚，左脚踏步位不动。

## （二）开始（8 拍/节）

### 第 1 句：云想衣裳花想容

第 1 拍：唱"云想"时，双手夹扇做云扇，做"云"舞姿，脚下走十字交叉的前 2 步，左脚先，右后各 1 步。

第 2 拍：唱"衣裳"时，做"衣"舞姿，眼视右手。

3—4 拍：双手把扇子合拢提到眉前，眼视下方，再做"花"舞姿，慢慢开扇，左脚踏步。

5—8 拍：唱"容"时，继续"花"的开扇舞姿，双手开扇，然后再慢慢降低扇，露出面带微笑的脸庞。

### 第 2 句：春风拂槛露华浓

1—2 拍：唱"春风拂槛"时，双手夹扇做云扇，做"云"舞姿，脚下走十字交叉的前 2 步，左脚先，右后各 1 步。

3—4 拍：唱"露华"时，并步碎步后退，合扇。

5—8 拍：唱"浓"时，双手开扇，然后再慢慢降低扇，露出面带微笑的脸庞，露出妩媚的微笑，表示露水恩泽，如花面容，慢慢把扇推到右旁平位，起左小腿后伸，形成后抬小腿。

### 第 3 句：若非群玉山头见

1—2 拍：唱"若非"时，先突然挑眼看向 8 点上方，快速抛接扇，绕扇，落左脚，唱"群玉"后退转身，团身转向 1 点。

3—4 拍：唱"山头"时，右脚向 3 点迈 1 步，眼向 2 点上远方望去，同时，手合扇，做侧波浪，上右脚高抬左腿，飞翔舞姿。

5—8 拍：唱"见"时，快速向 2 点行步 2 拍；7—8 拍时，左脚上前，左踏步半蹲，右手合扇旁揎，低眉垂目行礼。

### 第 4 句：会向瑶台月下逢

1—2 拍：唱"会向瑶台"时，慢开扇，抱扇抖扇在胸前，脚下碎步向 6 点，后退。

3—4 拍：唱"月下"时，双手摊开，右脚前跳变左脚后踏，转身向左一周。

5—8拍：唱"逢"时，右手托扇，左手点扇，双手做"举案齐眉"状，左脚点步"献"舞姿。

### 第5句：一枝红艳露凝香

1—2拍：唱"一枝红艳"时，双晃手翻扇后摇臂，向7点方向后退碎步右、左交替，到位后变左前右后踏步位，右手合扇胸前。

3—4拍：唱"露凝"时，右手绕腕一圈，似慢慢摘花状。

5—8拍：唱"香"时，向后踏步下胸腰，侧身后腰面对3点，合扇左垂手，对着鼻尖方向，闻花陶醉状。

### 第6句：云雨巫山枉断肠

1—2拍：唱"云雨巫山"时，跳踏，翻身，半蹲下沉吐气后，慢翻身到背身对观众，下胸腰，扇在头上飘扇。

3—4拍：唱"枉断"时，继续向右翻身到踏步，慢慢打开手臂。

5—6拍：唱"肠"时，半蹲回身面对1点。

7—8拍：快速后退碎步，在胸前抖扇划圆。

### 第7句：借问汉宫谁得似

1—2拍：唱"借问汉宫"时，右脚上步对7点，转身对右3点，右掏扇翻掌，立扇，左脚踏步。

3—4拍：唱"谁得"时，照镜，左手点右腮和左腮各1次。

5—8拍：唱"似"时，照镜自赏。

### 第8句：可怜飞燕倚新妆

1—2拍：唱"可怜飞燕"时，双脚跳踏，快晃手翻身一周，然后，经右上步蹲，起身波浪，立起右脚，抬左脚，做"飞燕状"。

3—4拍：唱"倚新"时，左脚点虚步前伸，双手前交叉分手拂袖，左手高右手低。

5—8拍：唱"妆"时，上右脚向右转一周，双手凤飞式高举转。

### 第9句：名花倾国两相欢

1—4拍：唱"名花倾国"时，立步后退十字步，同时，握扇在脸庞做划圆抖扇2次，2拍1次。

5—8拍：唱"两相欢"时，5—6拍，双手交叉、分开，脚下做单脚跳踏掀步，右左；7—8拍再抱扇，右落左踏步。

#### 第 10 句：长得君王带笑看

1—4 拍：唱"长得君王"时，右手上绕扇，左手做下摆波浪，脚做后退碎步，似分离遥望。

5—6 拍：唱"带笑"时，左脚上步，举左手，向左转一周。

7—8 拍：唱"看"时，快翻扇 2 次，1 拍/次，掩面再露出微笑面对 1 点。

#### 第 11 句：解释春风无限恨

1—2 拍：唱"解释春风"时，右手缠头绕扇一周，左手按于胸前，脚下做原地转圈碎步，加上向左的云腰上身舞姿。

3—4 拍：唱"无限"时，继续旋转，右手绕至腰旁盘扇一周，慢提左手在头上，落右手。

5—6 拍，唱"恨"时，落右脚，左脚踏步。

7—8 拍，第 7 拍，向右倒身垂扇，表示心中的不满与怨恨；第 8 拍，左脚上步，右踏步，右抛袖手。

#### 第 12 句：沉香亭北倚阑干

1—2 拍：唱"沉香亭北"时，顺势向左慢翻身一周，打开双手。

第 3 拍：唱"倚"时，转身面对 1 点踏步。

第 4 拍：唱"阑"时，慢转腕掏扇，扇头向外，立扇面。

5—6 拍：左手头上云手盘腕，划小圆，托右手肘部，回转一周，向 8 点往后退 2 步。

7—8 拍，立扇后做"倚栏"远眺舞姿，保持 2 拍。

#### 第 13 句：解释春风无限恨

动作同第 11 句。

#### 第 14 句：沉香亭北倚阑干

动作同第 12 句。

### （三）结束

转一周右手上翻扇到头后，右手立扇，左手扶扇，似扶栏向远方看去，身体向前冲出，7 点，后抬起左小腿，下场缓缓慢行结束。

 **八、课后作业**

1. 这首《清平调》有几种韵,是怎样的舞蹈表现,能说说吗?
2. 体会汉诗舞《清平调》中的扇子幻化的技巧,试试用在其他同类诗舞中表现相同词汇与意境之处,感觉怎样?

## 第四节　童谣类汉诗舞实例

`诗词类别`

童谣类。

`教学示例`

《九九歌》。

`教学目的`

童谣在汉诗舞教学中,是启蒙训练内容。主旨在训练儿童的律动和乐感,培养以特定词语形象学习与记忆的能力,建立汉诗舞基本的乐感和舞感,让儿童喜爱上歌谣性诗文和诗舞表演。

`教学重点`

学习两种音乐节奏和六个动态语汇,重点学习上肢动作。

下肢的动律和上肢舞姿的准确配合,节律清晰。

##  一、赏原文

九九歌

一九二九不出手,三九四九冰上走,
五九六九沿河看杨柳,
七九河开,八九雁来,
九九加一九,耕牛遍地走。

##  二、释诗文

中国农历有"九九"的说法,用来计算时令。计算的方法是从冬天的冬至日算起(从冬至开始叫"交九",意思是寒冷的开始),每九天为一"九",第一个九天叫"一九",第二个九天叫"二九",依此类推,一直到"九九",即到第九个九天,数满九九81天为止,这时冬天已过完,春天来到了。这九九81天,经历的自然变化,被劳动人民通过童谣的方式来传唱,也是对美好的春天的向往,以及对大自然变化的仔细观察得来的经验。

## 三、诗文分析

本首童谣诗共分三段。第一、二句为第一段,以欢快的节奏练习二字一拍的节律,学习扩指、冰上行走等舞姿;第三、四句为第二段,体会二拍与一拍节奏的区别,动态学习"看""开""来"等舞姿,学习"雁飞"的折腕动律;第三段,踏步整理,以下肢有节奏的律动为主,学习"牛"的舞姿。这三部分整体表现出冬季的节庆气息和人们生活的欢愉。整首乐曲分为唱童谣和诵童谣两种形式。

 四、乐谱

## 九九歌

童 谣
打谱 王子璇

 ## 五、编舞创意

本首儿歌的舞蹈充满童趣,以有节律的肢体运动为主,以一字一动为原则,练习一拍和二拍的节奏,学习多个基本动态和舞姿。

1. 舞蹈结构

第一段:为唱儿歌,边跳动作边演唱。
第二段:为诵儿歌,以朗诵配动作完成表演。

2. 舞蹈词汇

手、走、看、牛。

3. 舞蹈人数

4—8人,年龄为幼儿和低学龄儿童。

4. 舞蹈服装

传统儿童服饰,或者短袖中式上衣,毛领缎面夹袄,下装缎面配套裤子,发型为总角,系红丝带。

5. 舞蹈道具

徒手舞蹈。

6. 舞容动态

儿童模仿生活动态与动物形象,以有节奏的律动为主。

 ## 六、主要舞蹈动作

① "手"舞姿:五指张开,立掌在身前,如图5-28所示。
② "走"舞姿:双手握实拳,一前一后在体侧屈臂摆动,脚下做快速平步碎步移动,如图5-29所示。

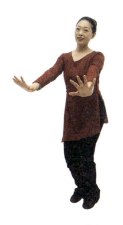
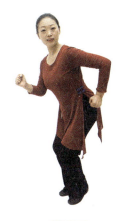

图 5-28　　　　　　　　　图 5-29

③ "看"舞姿：双手单指，在舞台 2 点至 8 点间移动，眼视手的运动路线，如图 5-30、图 5-31 所示。

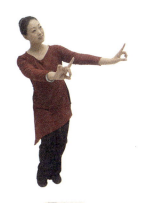
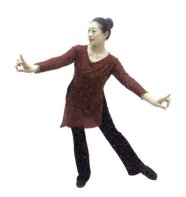

图 5-30　　　　　　　　　图 5-31

④ "牛"舞姿：大拇指和小拇指翘起，中间三个手指屈拳状，形成"牛角"，两手在头顶上方，左右各一侧，模拟牛角的形状，经前弯腰，由下至上，低头抬头，同时，腿为弓步，前弯后直，如图 5-32、图 5-33 所示。

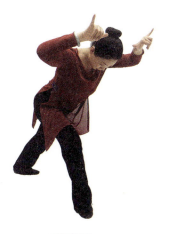
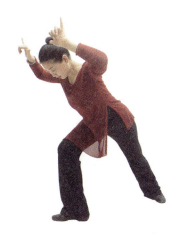

图 5-32　　　　　　　　　图 5-33

⑤"雁飞"舞姿：左臂在斜上方，手背向上，右臂在旁平位，手背向上。
⑥提腕：手掌并拢，腕关节向上发力上提，手指伸直，手臂不动。
⑦压腕：手指上翘伸直，腕关节向下用力。

 **七、作品表演**

## （一）前奏（8拍/节）

并立双腿，叉腰站立。

第1节：1—4拍，并立双腿，双手叉腰站立不动；5—8拍，双手叉腰站立，头部跟着节奏，先左再右倾头2次，2拍1次。

九九歌
舞蹈视频

第2节：1—2拍，双手呈牛角状置于头上，倾头向左1次；3—4拍，倾头向右，身体直立手部舞姿不动；5—8拍，同1—4拍。

第3节：1—2拍，左脚旁蹲步，右腿屈膝下蹲；3—4拍，收回左脚正步位，身体直立背手舞姿；5—8拍，同1—4拍。

第4节：1—2拍，双手呈牛角状至于头上，倾头向左1次，同时，屈膝下蹲；3—4拍，倾头向右，手部舞姿不变，屈膝下蹲；5—8拍，同1—4拍。

## （二）开始

### 第一遍-1：（唱儿歌，8拍/节）

**第1句：一九二九不出手**

1—4拍：唱"一九二九"时，屈蹲2次，同时，胸前击掌2次，2拍/次。

5—6拍：唱"不出"时，胸前握拳绕腕数圈，直立正步位。

7—8拍：唱"手"时，半蹲，双手向前摊手扩指。

**第2句：三九四九冰上走**

1—4拍：唱"三九四九"时，直立正步位，同时，胸前击掌2次，2拍/次。

5—8拍：唱"冰上走"时，向1点方向，配合平脚碎步，做"走"舞姿，同时，双手前后摆臂。

### 第 3 句：五九六九沿河看杨柳

1—4 拍：唱"五九六九"时，正步位屈膝 2 次，同时，胸前拍手击掌 2 次。

5—6 拍：唱"沿河"时，出左脚点地，右腿半蹲，双手右前、左旁平位单指，指向 8 点。

7—8 拍：唱"看杨柳"时，做"看"舞姿，手从 8 点划到 2 点。

9—12 拍：唱"柳"字尾音时，正步位，双臂从右向左晃手至头上，双手手心相对在上位，先左再右，提压腕 2 次。

13—16 拍：动作同 9—12 拍。

### 第 4 句：七九河开

1—4 拍：唱"七九河"时，对 2 点蹦跳，屈膝下蹲，同时，胸前双手拍手击掌 1 次，半蹲。

5—8 拍：唱"开"时，正步位拧身向 1 点，屈膝下蹲，同时，双手从胸前推开到旁平位。

### 第 5 句：八九雁来

1—4 拍：唱"八九雁"时，蹦跳向 8 点半蹲，双手胸前拍手击掌 1 次。

5—8 拍：唱"来"时，右脚向 2 点出脚旁点地，上身做"雁飞"舞姿，在"雁飞"舞姿上提压腕 2 次。

### 第 6 句：九九加一九

1—4 拍：唱"九九加一九"时，原地踏步 4 拍，面对 1 点，先右再左，1 拍/次，上身配合前后自然摆臂。

### 第 7 句：耕牛遍地走

1—4 拍：唱"耕牛遍地走"时，原地踏步 4 拍，面对 1 点，先右再左，1 拍/次，上身配合前后自然摆臂。

5—8 拍：唱"走"字尾音时，右脚迈步向旁，变右弓步，同时，手做牛角状置于头上方，上身前弯腰，做脊椎波浪，抬头从下到上，似牛抬头状。

### 间奏-1（4 拍/节）

1—4 拍：收回右脚，变成双手叉腰，正步位站立。

### 第一遍-2：（诵读儿歌，8 拍/节）

### 第 1 句：一九二九不出手

1—4 拍：诵"一九二九"时，屈蹲 2 次，同时，胸前击掌 2 次，2 拍/次。

5—6拍：诵"不出"时，胸前握拳绕腕数圈，直立正步位。

7—8拍：诵"手"时，半蹲，双手向前摊手扩指。

### 第2句：三九四九冰上走

1—4拍：诵"三九四九"时，直立正步位，胸前击掌2次，2拍/次。

5—6拍：诵"冰上走"时，向8点平脚碎步，做"走"舞姿，配合双手前后摆臂。

7—8拍：重复5—6拍动作。

### 第3句：五九六九沿河看杨柳

1—4拍：诵"五九六九"时，正步位屈膝2次，同时，胸前拍手击掌2下。

5—6拍：诵"沿河"时，左脚点地右腿屈蹲，双手右前、左旁平位单指，指向8点。

7—8拍：诵"看杨"时，做"看"舞姿，手从8点划向2点。

9—12拍：诵"柳"时，双手手腕在头上方，摆臂提压腕2次，先左后右。

### 第4句：七九河开

1—4拍：诵"七九"时，对2点蹦跳，屈膝下蹲，胸前双手拍手击掌1次。

5—8拍：诵"河开"时，正步位蹦跳向1点，屈膝下蹲，双手从胸前推开到旁平位。

### 第5句：八九雁来

1—2拍：诵"八九"时，对8点蹦跳半蹲，胸前双手击掌1次。

3—4拍：诵"雁"字时，右脚向2点出脚，右脚旁点地，做"雁飞"舞姿。

5—8拍：诵"来"字时，在"雁飞"舞姿上提压腕反复2次，面向1点，头视左手。

### 第6句：九九加一九

1—4拍：诵"九九加一"时，原地踏步4拍，面对1点，先右再左，1拍/次，上身配合前后自然摆臂。

5—8拍：诵"九"时，重复1—4拍，原地踏步前2拍，后2拍向左转90度，面向7点。

### 第7句：耕牛遍地走

1—4拍：诵"耕牛遍地"时，依次转身90度每方向踏步2拍，面对5、3点，先右再左，1拍/次，上身配合前后自然摆臂。

第5拍：诵"走"时，低头前弯腰。右脚迈步向旁，变右弓步，同时，手做牛角状置于头上方造型。

6—8拍：上身前弯腰，脊椎波浪，抬头经下到上，似牛抬头状，最后1拍，牛叫声，迅速收回右脚正步位。

**间奏-2（4拍/节）**

第1节：1—4拍，正步位并立，双手叉腰站立不动；5—8拍，双手叉腰站立，头部跟着节奏，先左再右倾头2次，2拍1次。

第2节：1—2拍，双手呈牛角状置于头上，倾头向左1次；3—4拍，倾头向右，身体直立手部舞姿不变；5—8拍，同1—4拍。

第3节：1—2拍，左脚旁踮步，右腿屈膝下蹲；3—4拍，收回左脚正步位，身体直立背手舞姿不变；5—8拍，同1—4拍。

第4节：1—2拍，双手呈牛角状置于头上，倾头向左1次，同时，屈膝下蹲；3—4拍，倾头向右，手部舞姿不变，屈膝下蹲；5—8拍，同1—4拍。

**第二遍-1：（唱儿歌，8拍/节）**

### 第1句：一九二九不出手

1—4拍：唱"一九二九"时，屈蹲2次，同时，胸前击掌2次，2拍/次。

5—6拍：唱"不出"时，胸前握拳绕腕数圈，直立正步位。

7—8拍：唱"手"时，半蹲，双手向前摊手扩指。

### 第2句：三九四九冰上走

1—4拍：唱"三九四九"时，直立正步位，同时，胸前击掌2次，2拍/次。

5—8拍：唱"冰上走"时，向1点方向，配合平脚碎步，做"走"舞姿，同时，双手前后摆臂。

### 第3句：五九六九沿河看杨柳

1—4拍：唱"五九六九"时，正步位屈膝2次，同时，胸前拍手击掌2次。

5—6拍：唱"沿河"时，出左脚点地，右腿半蹲，双手右前、左旁平位单指，指向8点。

7—8拍：唱"看杨柳"时，做"看"舞姿，手从8点划向2点。

9—12拍：唱"柳"字尾音时，正步位，双臂从右向左晃手至头上，双手手心相对在上位，先左再右，提压腕2次。

13—16拍：动作同9—12拍。

### 第4句：七九河开

1—4拍：唱"七九河"时，对2点蹦跳，屈膝下蹲，同时，胸前双手拍手击掌1次，半蹲保持。

5—8拍：唱"开"时，正步位拧身向1点，屈膝下蹲，同时，双手从胸前推开到旁平位。

### 第5句：八九雁来

1—4拍：唱"八九雁"时，蹦跳向8点半蹲，双手胸前拍手击掌1次。

5—8拍：唱"来"时，右脚向2点出脚，右脚旁点地，做"雁飞"舞姿，在"雁飞"舞姿上提压腕2次。

### 第6句：九九加一九

1—4拍：唱"九九加一九"时，原地踏步4拍，面对1点，先右再左，1拍/次，上身配合前后自然摆臂。

### 第7句：耕牛遍地走

1—4拍：唱"耕牛遍地走"时，原地踏步4拍，面对1点，先右再左，1拍/次，上身配合前后自然摆臂。

5—8拍：唱"走"字尾音时，右脚迈步向旁，变右弓步，同时，手做牛角状置于头上方，上身前弯腰，做脊椎波浪，抬头从下到上，似牛抬头状。

9—12拍："牛叫"声时，迅速收回右脚到正步位，双手叉腰站立。

## 第二遍-2：（诵读儿歌，8拍/节）

### 第1句：一九二九不出手

1—4拍：诵"一九二九"时，屈蹲2次，同时，胸前击掌2次，2拍/次。

5—6拍：诵"不出"时，胸前握拳绕腕数圈，直立正步位。

7—8拍：诵"手"时，半蹲，双手向前摊手扩指。

### 第2句：三九四九冰上走

1—4拍：诵"三九四九"时，直立正步位，胸前击掌2次，2拍/次。

5—6拍：诵"冰上走"时，向8点平脚碎步，做"走"舞姿，配合双手前后摆臂。

7—8拍：重复5—6拍动作。

### 第3句：五九六九沿河看杨柳

1—4拍：诵"五九六九"时，正步位屈膝2次，同时，胸前拍手击掌2下。

5—6拍：诵"沿河"时，左脚点地右腿屈蹲，双手右前、左旁平位单指，指向8点。

7—8拍：诵"看杨"时，做"看"舞姿，手从8点划向2点。

9—12拍：诵"柳"时，双手手腕在头上方，摆臂提压腕2次，先左后右。

### 第4句：七九河开

1—4拍：诵"七九"时，对2点蹦跳，屈膝下蹲，胸前双手拍手击掌1次。

5—8拍：诵"河开"时，正步位蹦跳向1点，屈膝下蹲，双手从胸前推开到旁平位。

### 第5句：八九雁来

1—2拍：诵"八九"时，对8点蹦跳半蹲，胸前双手击掌1次。

3—4拍：诵"雁"字时，右脚向2点出脚，右脚旁点地，做"雁飞"舞姿。

5—8拍：诵"来"字时，在"雁飞"舞姿上提压腕反复2次，面向1点，头视左手。

### 第6句：九九加一九

1—4拍：诵"九九加一"时，原地踏步4拍，面对1点，先右再左，1拍/次，上身配合前后自然摆臂。

5—8拍：诵"九"时，重复1—4拍动作。

### 第7句：耕牛遍地走

1—4拍：诵"耕牛遍地"时，原地踏步4拍，面对1点，先右再左，1拍/次，上身配合前后自然摆臂。

第5拍：诵"走"时，低头前弯腰。右脚迈步向旁，变右弓步，同时，手做牛角状置于头上方造型。

6—8拍：上身前弯腰，脊椎波浪，抬头经下到上，似牛抬头状。

## (三) 尾声：（唱儿歌， 8 拍/节）

### 第 4 句：七九河开

1—4 拍：唱"七九河"时，对 2 点蹦跳，屈膝下蹲，同时，双手胸前拍手击掌 1 次，半蹲。

5—8 拍：唱"开"时，小碎步向右转一周，从 3 点经过 5、7、1 点，同时，双手从胸前推开到旁平位。

### 第 5 句：八九雁来

1—4 拍：唱"八九"时，蹦跳步半蹲向 8 点，同时，胸前双手拍手击掌 1 次。

5—8 拍：唱"雁来"时，左脚向 8 点迈步，变旁点步，做"雁飞"舞姿，同时，在"雁飞"舞姿上提压腕反复 2 次。

### 第 6 句：九九加一九

1—4 拍：唱"九九加一九"时，原地踏步 4 拍，面对 1 点，先左再右，1 拍/次，上身配合前后自然摆臂。

### 第 7 句：耕牛遍地走

1—4 拍：唱"耕牛遍地走"时，依次转身 90 度踏步，经过 7、5 点，先左再右，1 拍/次，上身配合前后自然摆臂。

5—8 拍：唱"走"字尾音时，面向 3 点，踏步 4 拍，先右后左，1 拍/次，上身配合自然摆臂。

9—12 拍：第 9 拍，右脚迈步向旁，变右弓步，同时，手做牛角状置于头上方，前弯腰波浪，经下到上，似牛抬头状。

13—14 拍："牛叫"声时，做左倾头，造型结束。

## 八、课后作业

1. 你能根据本首儿歌的节奏，学着为其他儿歌配上有乐感的动作吗？

2. 尝试为儿歌编排生动活泼的汉诗舞系列作品吧，快去在附录一的 100 首里选一首行动吧。

附录一

## 中华汉诗舞100首选篇

 **一、仪式篇 16 首**

1. 《诗经·小雅·鹿鸣》（曲谱参考《魏氏乐谱》）
2. 《诗经·小雅·关雎》（曲谱参考《魏氏乐谱》）
3. 《诗经·小雅·南有嘉鱼》（曲谱参考《钦定诗经乐谱》）
4. 《诗经·小雅·天保》（曲谱参考《钦定诗经乐谱》）
5. 《诗经·周南·桃夭》（曲谱参考《钦定诗经乐谱》）
6. 《诗经·小雅·驺虞》（曲谱参考《钦定诗经乐谱》）
7. 《诗经·周颂·丰年》（曲谱参考《钦定诗经乐谱》）
8. 《诗经·周颂·大武》（曲谱参考《钦定诗经乐谱》）
9. 大成殿雅乐奏曲（《魏氏乐谱》）
   （1）迎神（曲谱参考《魏氏乐谱》）
   （2）初献（曲谱、舞谱参考《圣门礼制文庙礼乐考》）
   （3）亚献（曲谱、舞谱参考《圣门礼制文庙礼乐考》）
   （4）撤馔（曲谱、舞谱参考《圣门礼制文庙礼乐考》）
   （5）送神（曲谱参考《魏氏乐谱》）
10. 《沧浪歌》（曲谱参考《乐律全书》）
11. 《武德舞歌诗》（词谱参考《乐府诗集·舞曲歌辞》曲谱自度曲）

 **二、古韵篇 20 首**

1. 刘彻《秋风辞》（曲谱参考《魏氏乐谱》）
2. 《乐府诗集·长歌行》（曲谱参考《魏氏乐谱》）
3. 《乐府诗集·木兰辞》（曲谱参考《魏氏乐谱》）
4. 卓文君《白头吟》（曲谱参考《魏氏乐谱》）

5. 曹丕《燕歌行》（曲谱参考《魏氏乐谱》）

6. 曹植《箜篌引》（曲谱参考《魏氏乐谱》）

7. 萧衍《江南弄》（曲谱参考《魏氏乐谱》）

8. 萧衍《采莲曲》（曲谱参考《魏氏乐谱》）

9. 王维《陇头吟》（曲谱参考《魏氏乐谱》）

10. 王维《阳关曲》（曲谱参考《魏氏乐谱》）

11. 李白《关山月》（曲谱参考《魏氏乐谱》）

12. 李白《月下独酌》（曲谱参考《魏氏乐谱》）

13. 司马相如《凤求凰》（曲谱参考《弦歌雅韵》）

14. 古歌谣《南风歌》（曲谱参考《东皋琴谱》）

15. 琴歌《黄莺吟》（曲谱参考《弦歌雅韵》）

16. 《子夜吴歌》（曲谱参考《弦歌雅韵》）

17. 刘邦《大风歌》（自度曲）

18. 项羽《垓下曲》（自度曲）

19. 王安石《梅花》（自度曲）

20. 袁枚《苔》（自度曲）

## 三、格律篇30首

1. 李白《清平调》（曲谱参考《魏氏乐谱》）

2. 王维《伊州歌》（曲谱参考《碎金词谱》）

3. 刘禹锡《抛球乐》（曲谱参考《碎金词谱》）

4. 冯延巳《长命女》（曲谱参考《碎金词谱》）

5. 马致远《秋思》（曲谱参考《碎金词谱》）

6. 柳永《鹤冲天》（曲谱参考《碎金词谱》）

7. 欧阳修《忆汉月》（曲谱参考《碎金词谱》）

8. 柳宗元《杨白花》（曲谱参考《碎金词谱》）

9. 张志和《渔歌子》（曲谱参考《碎金词谱》）

10. 白居易《忆江南》（曲谱参考《碎金词谱》）

11. 白居易《长相思》（曲谱参考《碎金词谱》）

12. 白居易《花非花》（曲谱参考《碎金词谱》）

13. 晏殊《春景》(曲谱参考《碎金词谱》)

14. 李煜《临江仙》(曲谱参考《碎金词谱》)

15. 李煜《虞美人》(曲谱参考《碎金词谱》)

16. 路游妾《忆王孙》(曲谱参考《碎金词谱》)

17. 李清照《凤凰台上忆吹箫》(曲谱参考《碎金词谱》)

18. 李清照《声声慢》(曲谱参考《碎金词谱》)

19. 苏轼《水调歌头》(曲谱参考《碎金词谱》)

20. 柳永《雨霖铃》(曲谱参考《碎金词谱》)

21. 柳永《荔枝香》(曲谱参考《碎金词谱》)

22. 陆游《钗头凤》(曲谱参考《碎金词谱》)

23. 姜夔《暗香》(曲谱参考《碎金词谱》)

24. 宋柳永《柳腰轻》(曲谱参考《碎金词谱》)

25. 宋晏殊《拂霓裳》(曲谱参考《碎金词谱》)

26. 宋周密《霓裳中序第一》(曲谱参考《碎金词谱》)

27. 李白《秋风清》(曲谱参考《碎金词谱》)

28. 李白《桂殿秋》(曲谱参考《碎金词谱》)

29. 孟郊《游子吟》(曲谱参考《魏氏乐谱》)

30. 欧阳修《珠帘卷》(曲谱参考《碎金词谱》)

##  四、童谣篇 34 首

1. 歌谣《三九歌》(自度曲)

2. 钱福《明日歌》(自度曲)

3. 邵雍《山村咏怀》(自度曲)

4. 古歌谣《击壤歌》(自度曲)

5. 白居易《池上》(自度曲)

6. 李坤《悯农》(自度曲)

7. 骆宾王《咏鹅》(自度曲)

8. 高鼎《村居》(自度曲)

9. 袁枚《所见》(自度曲)

10. 杜牧《江南春》(自度曲)

11. 王安石《元日》（自度曲）

12. 王安石《泊船瓜洲》（自度曲）

13. 柳宗元《江雪》（自度曲）

14. 杜牧《山行》（自度曲）

15. 杜牧《清明》（自度曲）

16. 李白《古朗月行》（自度曲）

17. 李白《赠汪伦》（自度曲）

18. 李白《黄鹤楼送孟浩然之广陵》（自度曲）

19. 李白《早发白帝城》（自度曲）

20. 杜甫《绝句》（自度曲）

21. 杜甫《春夜喜雨》（自度曲）

22. 张继《枫桥夜泊》（自度曲）

23. 贺知章《咏柳》（自度曲）

24. 贺知章《回乡偶书》（自度曲）

25. 王之涣《凉州词》（自度曲）

26. 王之涣《登鹳雀楼》（自度曲）

27. 孟浩然《春晓》（自度曲）

28. 王韩《凉州词》（自度曲）

29. 王昌龄《出塞》（自度曲）

30. 王昌龄《芙蓉楼送辛渐》（自度曲）

31. 李白《静夜思》（自度曲）

32. 司马光《劝学歌》（自度曲）

33. 曹植《七步诗》（自度曲）

34. 曹操《短歌行》（自度曲）

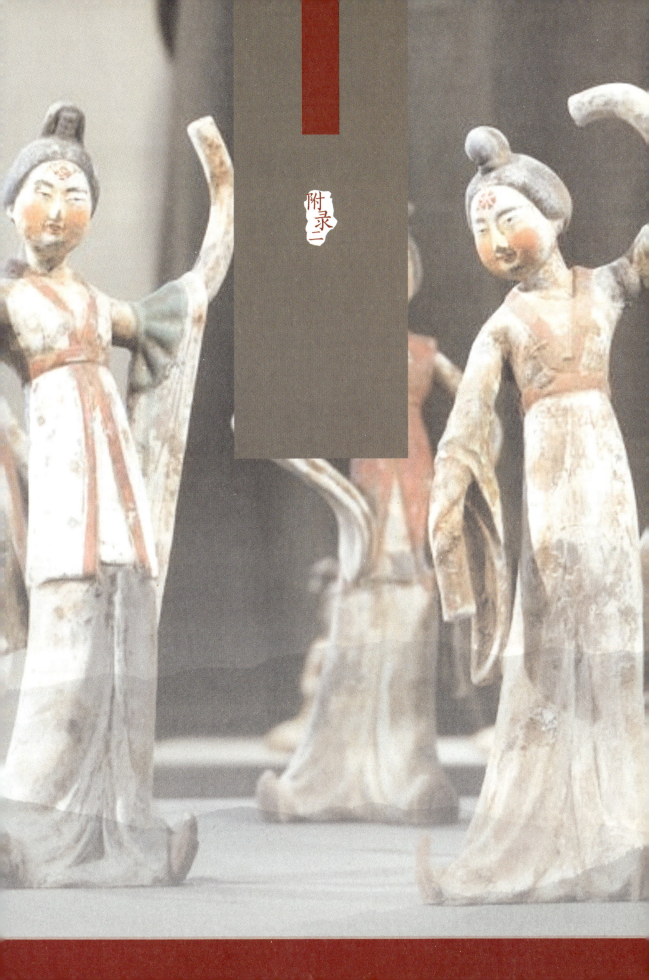

附录二

## 中华舞谱介绍

中国是世界四大文明古国之一，其文化的历史可追溯到距今 9000—8000 年以前。河南舞阳的骨笛奏响了第一个音符（见附图1），青海出土的新石器时代的彩陶盆上手拉手的各种舞人（见附图2、附图3）向我们展示了古代人生活与舞蹈的身影，让我们能大胆地设想音乐和舞蹈在先祖的生活中扮演着怎样一种角色和发挥着怎样的一种力量。

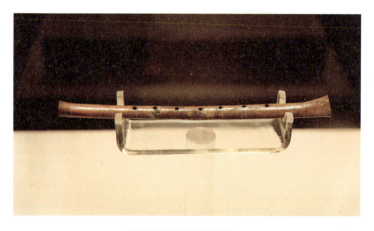

附图1　河南舞阳骨笛

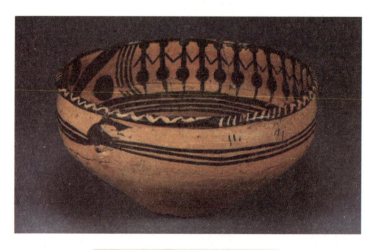

附图2　新石器时代彩陶盆舞蹈图1

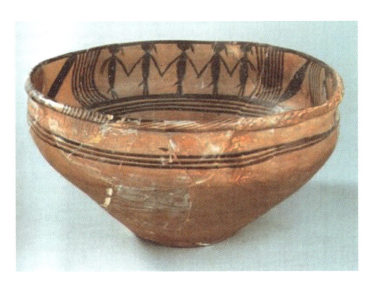

**附图 3　新石器时代彩陶盆舞蹈图 2**

殷商时期,出现了占卜与龟甲文,这种象形的文字——我国古老的甲骨文,记录着当时人们的生活方式和行为状态,同时也以一种艺术的方式描绘了我们一直想象的那个历史时空。从"人""巫""舞"这些字的甲骨文(见附图 4 至附图 6)中,我们仿佛见到了一种动态的舞谱。如果说文字是记录语言的方式,那么舞蹈也是一种交流的最初语言。恰恰如此,如果提到舞谱,最早的中国舞谱可能就是甲骨文,我们可以在甲骨文中见到中国古老的舞蹈形象。

**附图 4　殷墟甲骨,右第二列第三行为"人"字**

· 203 ·

附图5 "巫"字演变

附图6 "舞"字甲骨文

《说文》中记载："巫，祝也。女能事无形，以舞降神者也。"自人类之始，图画和象形成为记录人类生活的主要方式，也影响着后世记录舞蹈的方法。尤其在语言、音乐、舞蹈同步发展的历史中，诗、舞、乐三位一体的礼乐体系逐步建立，形成了特殊的舞谱形式，记录着祭祀乐舞人类的艺术活动（见附图7）。不光汉族有自己的祭祀礼乐舞谱，少数民族也有这样的舞谱形式。例如，纳西族作为较古老的民族之一，一直延续着以东巴文字和图形来记录仪式

的习惯（见附图8）。东巴舞谱中绘出的图形和象形的事物，反映出早期用象形甲骨来记录舞谱的原始方式。

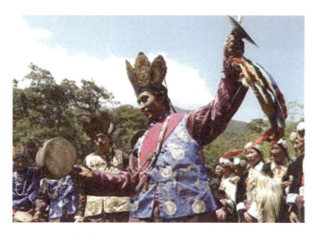

**附图7　云南纳西族东巴祭祀乐舞**

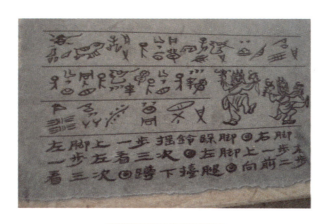

**附图8　东巴舞谱谱例**

随着仓颉造字、六书和各类字体的形成，文字记录舞蹈的方式成为我国古代礼乐记录的主要手段与载体，包括音乐也是用文字来记录的，形成了世界独特的文明方式以及文化传承的方法。下面，我们根据历史考古文献向大家展示中华历史上的特殊文字舞谱。

附图9为《敦煌舞谱》中的舞蹈术语与描述，如摇、邀、送、迎等字样。由于敦煌舞谱是以文字记录，而文字的意思和理解对于现代人是有限的，因此，世界各地的敦煌学者们一直在进行着缜密的研究，希望早日揭开敦煌舞谱之谜。除此之外，以文字舞谱为代表的还有宋代的《德寿宫舞谱》和元代的《韶舞九成乐补》等。

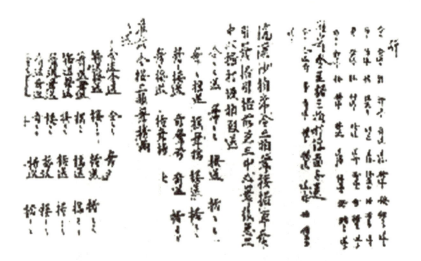

附图9　敦煌舞谱

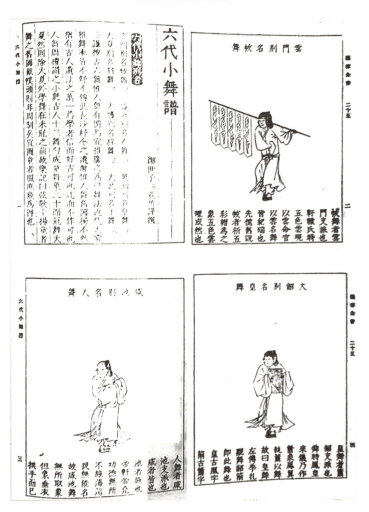

附图10　朱载堉《六代小舞谱》道具舞姿图

明代的朱载堉（1536—1611年）在他的朱氏舞谱中记载了《六代小舞谱》（见附图10），其中以图文的形式记录了很多的雅乐舞。他提出学舞以《人舞》为特别重要，认为《人舞》是舞的根本，学舞首先要学《人舞》。《人舞》有四势：一是上转势，二是下转势，三是外转势，四是内转势。这四势又与唐代俗舞"送、摇、招、邀"的基本动作相结合，称为"上转若邀宾之势，下转若送客之势，外转若摇出之势，内转若招入之势"。另外，在姿态上也有四势：五曰转留势，六曰伏瞩势，七曰仰瞻势，八曰回顾势。舞蹈中的"转"为众妙之门，是习舞的关键。因此，有初、半、过、周等记录转的角度的词汇。《六代小舞谱》中，诗词明确，动态清晰（见附图11、附图12）。

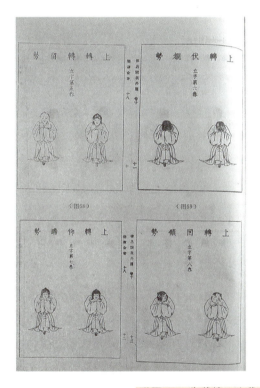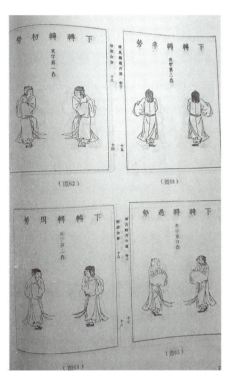

**附图11　朱载堉《六代小舞谱》动态姿势图**

随着历史的发展，清代出现了各朝的礼乐志，如光绪丁亥重刊的《圣门礼志》《圣门乐志》《文庙礼乐考》三书合订本中，记录着各类诗、乐、舞相关内容的文字舞谱。清代舞谱由于受到明代的影响，文字和绘图为一体，诗词祭文、音乐乐谱、舞蹈动态记录都比前朝更为详细。可是，再详细的舞谱，也没有办法记录动态间的流动和空间转换中的具体形式。所以，回想一下，在没有影像记录之前，舞蹈这种时空艺术的记录是多么困难。那些文字、舞谱绘画也都只能记录下停留的瞬间，而无法丝毫不差和完整地记录每一个造型间的流动

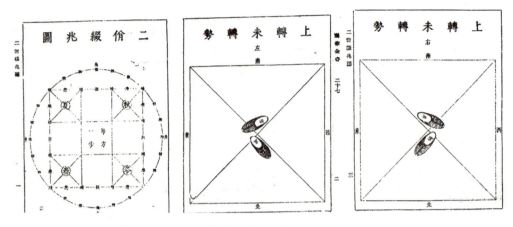

附图 12　朱载堉《六代小舞谱》人舞的脚印和队形谱

方式和准确的动势。随着科技的迅猛发展，如今我们能够通过声、影、像的技术，完整记录舞蹈动态在时空变化中人体运动的全过程，留住时间、留住画面、留住舞蹈美妙的瞬间，这是值得我们珍视与庆幸的。

纵观中华舞谱的发展，从古老的类似"舞谱"的甲骨文到今天的声、影、像等技术，我们经过了文字术语、绘图和现代科技等手段，可以记录舞蹈运动的轨迹，人类也在创造中发展和前进。中华独特的象形思维和类推的艺术语言模式，也伴随着中华艺术的发生与发展不断前进。如今，我们研究中华汉诗舞也更是如此，顺着前人对文字与舞谱的纪录，研究中华汉诗与舞蹈的关系，探索中华汉诗舞的文化内涵，将中华汉诗舞传承、发扬、发展下去，这才是目的。

在舞谱研究中，不得不提到发现甲骨文的一个重要的人物。每年的清明，总有些白发的学者和青年，手持鲜花来到清华大学院内，在刻有陈寅恪所撰的王静安先生碑文的墓碑前瞻仰祭奠，这就是清华国学研究院导师——王国维先生的墓碑。他的墓碑上刻着"惟此独立之精神，自由之思想，历千万祀，与天壤而同久，共三光而永光"，这是他留给后人的治学精神与人生态度。也正是在他的努力下，甲骨文才得以焕发出灿烂的文化之光。相信只要我们秉承着这样的做人态度与治学精神去对待中华汉诗舞的研究以及众多的中华文化，中华优秀传统文化的未来也一定会绽放她华美的风采。

## 附录三

## 平水韵音韵对照表

| 平水韵韵部 | 现代汉语 | 音义特点 | 例诗 |
|---|---|---|---|
| 1 上平 一东 | ong | 圆形、大气，大雅春融 | 李清照《夏日绝句》 |
| 2 上平 二冬 | ong | 浓重、庄严，风韵纤浓 | 李白《清平调·其一》 |
| 3 上平 三江 | ang | 圆形、开阔、险韵 | 李益《水宿闻雁》 |
| 4 上平 四支 | i | 稀薄、连绵，静夜幽思，伤心别离 | 张九龄《望月怀远》 |
| 5 上平 五微 | ei | 飘动、稀薄，景物芳菲 | 孟郊《游子吟》 |
| 6 上平 六鱼 | u | 舒展、延伸、慷慨、欷歔 | 孟浩然《岁暮归南山》 |
| 7 上平 七虞 | u | 延展、绵长、感慨、踌躇 | 王昌龄《芙蓉楼送辛渐》 |
| 8 上平 八齐 | ei | 低矮、细小、凄楚、悲啼 | 白居易《钱塘湖春行》 |
| 9 上平 九佳 | ai | 向下、展开，降临、险韵 | 元稹《遣悲怀·其一》 |
| 10 上平 十灰 | ai | 压抑、推展、处景悲哀，迥出尘埃 | 杜甫《登高》 |
| 11 上平 十一真 | en | 深入、亲近、隽永、清新 | 王勃《送杜少府之任蜀州》 |
| 12 上平 十二文 | en | 细腻、温柔、典丽欢欣 | 杜甫《江南逢李龟年》 |
| 13 上平 十三元 | en | 汇聚、沉积，意象温存，唳鹤啼猿 | 李商隐《登乐游原》 |

续表

| 平水韵韵部 | 现代汉语 | 音义特点 | 例诗 |
|---|---|---|---|
| 14 上平 十四寒 | an | 宽大、沉稳,淡雅堪观 | 杜甫《月夜》 |
| 15 上平 十五删 | an | 弯曲、关闭,逸致幽闲 | 王湾《次北固山下》 |
| 16 下平 一先 | an | 伸展、致远,景物流连、风景鲜妍 | 张继《枫桥夜泊》 |
| 17 下平 二萧 | o | 弯曲、柔软,物色妖娆 | 杜牧《赤壁》 |
| 18 下平 三肴 | o | 包裹、凹陷、弯曲、险韵 | 刘克庄《燕》 |
| 19 下平 四豪 | o | 跳跃、豪放,倜傥呼号 | 卢纶《塞下曲·其三》 |
| 20 下平 五歌 | e | 伸展、担负,佩玉鸣珂、坐石攀萝 | 杜甫《天末怀李白》 |
| 21 下平 六麻 | a | 打开、铺展,富丽繁华、千里思家 | 孟浩然《过故人庄》 |
| 22 下平 七阳 | ng | 向上、辽远,富丽宫商、鸣凤朝阳 | 杜甫《闻官军收河南河北》 |
| 23 下平 八庚 | eng ing | 开阔、雄壮,大雅铿锵、慷慨不平 | 李白《送友人》 |
| 24 下平 九青 | ing | 深入、幽远,幽韵清冷 | 杜牧《秋夕》 |
| 25 下平 十蒸 | eng | 细长、上升、飞腾、险韵 | 黄庭坚《寄黄几复》 |
| 26 下平 十一尤 | ou | 舒缓悠长、潇洒风流、素女悲秋 | 王维《山居秋暝》 |

续表

| 平水韵韵部 | 现代汉语 | 音义特点 | 例诗 |
|---|---|---|---|
| 27 下平 十二侵 | in | 闭合、深藏，寂寞伤心 | 杜甫《春望》 |
| 28 下平 十三覃 | n | 包含、拥有、触及 | 刘克庄《又和感旧四首》 |
| 29 下平 十四盐 | n | 抓住、包容，粉黛妆奁 | 李白《题东溪公幽居》 |
| 30 下平 十五咸 | n | 封闭、关合、险韵 | 李商隐《隋宫》 |

# 参考文献

[1] 任半塘.《唐声诗》（上、下编）[M]. 上海：上海古籍出版社，1982.

[2] 袁禾. 舞蹈与传统文化 [M]. 北京：北京大学出版社，2011.

[3] 袁禾. 中国宫廷舞蹈艺术 [M]. 上海：上海音乐出版社，2004.

[4] 袁禾. 中国古代舞蹈审美历程 [M]. 北京：高等教育出版社，2006.

[5] 孙颖. 中国汉唐古典舞基训教程 [M]. 上海：上海音乐出版社，2010.

[6] 宋光生. 中国古代乐府音谱考源 [M]. 北京：文化艺术出版社，2009.

[7] 王宁宁. 中国古代乐舞史（上、下卷）[M]. 山西：山西出版集团. 山西人民出版社，2009.

[8] 刘建. 在世界坐标与多元方法——中国古典舞界说（上、下）[M]. 北京：民族出版社，2020.

[9] 漆明镜. 魏氏乐谱解析：凌云阁六卷本全译谱 [M]. 上海：上海音乐学院出版社，2011.

[10] 梁海燕. 舞曲歌辞研究 [M]. 北京：北京大学出版社，2009.

[11] 王克芬. 日本史籍中的唐乐舞考辨［M］. 江东, 译. 上海: 上海音乐出版社, 2013.

[12] 欧阳予倩. 唐代舞蹈［M］. 上海: 上海文艺出版社, 1980.

[13] 刘青弋. 现代舞蹈的身体语言教程［M］. 北京: 中国人民大学出版社, 2011.

[14] 于平. 舞蹈文化与审美［M］. 北京: 中国人民大学出版社, 2005.

[15] 金千兴. 心韶金千兴舞乐70年［M］. 奚治茹, 译. 北京: 中央民族大学出版社, 2013.

[16] 冯双白. 舞蹈鉴赏［M］. 北京: 高等教育出版社, 2009.

[17] 申明淑. 中国纳西族东巴舞谱研究——兼论巫与舞、舞蹈与舞谱［M］. 北京: 学苑出版社, 2007.

[18] 刘建, 田丽萍, 沈阳, 田培培. 汉画像舞蹈图像的表达［M］. 北京: 民族出版社, 2011.

[19] 郑惠惠. 舞蹈教育研究文集（第一册）［M］. 上海: 上海音乐出版社, 2014.

[20] 卡琳娜·伐纳. 舞蹈创编法［M］. 郑慧慧, 译. 上海: 上海音乐学院, 2006.

[21] 杨赛. 中国历代乐论选［M］. 上海: 华东师范大学出版社. 2018.

[22] 邵未秋. 中国古典舞袖教程［M］. 上海: 上海音乐出版社. 2004.

[23] 金秋. 舞蹈编导学［M］. 北京: 高等教育出版社, 2006.

[24] 王克芬, 刘恩伯, 徐尔充. 中国舞蹈词典［M］. 北京: 文化艺术出版社, 1994.

［25］ 李仁顺．舞蹈编导概论［M］．北京：文化艺术出版社，2010．

［26］ 左民安．细说汉字——1000个汉字的起源与演变［M］．北京：中信出版社，2015．

［27］ 杨名．唐代舞蹈诗研究［M］．北京：人民出版社，2016．

［28］ 薄克礼．中国琴歌发展史［M］．天津：天津出版传媒集团．百花文艺出版社，2013．

［29］ 孙天路．中国舞蹈编导教程［M］．北京：高等教育出版社，2004．

［30］ 王迪．弦歌雅韵［M］．北京：中华书局，2007．

［31］ 李玫．中国传统律学［M］．福建：福建教育出版社，2008．

［32］ 沈从文．古人的文化［M］．北京：中华书局，2013．

［33］ 孙景琛．中国乐舞史料大典［M］．上海：上海音乐出版社，2015．

［34］ 穆兰．舞蹈创编方法与训练技巧研究［M］．吉林：吉林大学出版社．2016．

［35］ 高金荣．敦煌石窟舞乐艺术［M］．甘肃：甘肃人民出版社．2000．

［36］ 彭林．彭林说礼［M］．北京：电子工业出版社，2011．

［37］ 高金荣．敦煌舞教程［M］．上海：上海音乐出版社．2011．

［38］ 胡岩．中国古典舞扇舞研究［M］．上海：上海音乐出版社．2019．

［39］ 日本诗吟学院岳风会．吟咏教本汉诗篇［M］．日本：笠间书院有限会社．昭和51年．

［40］ 户室清山．诗吟の完全独习［M］．日本：日本文芸社．昭和58年．

# 跋

## 写在教材出版之际

  2016年8月，我出版了自己的第一本有关舞蹈编导的专著——《舞蹈创编方法与训练技巧研究》一书。2005年上海研修之后，我开始关注中国古代舞蹈以及具有地域特色的民间舞蹈。我逐步接触到有关地域文化的舞剧和舞蹈诗的表演与创作，参加了舞蹈诗《荆山楚源》的演出与排练。在这期间，我深切地感受到舞蹈文化对于舞蹈教学与舞蹈创作的重要性。感谢唐静平老师给予的宝贵机会，让我担任该舞剧的主要演员和排练指导等工作，感谢湖北文理学院音乐学院毛凯院长为我争取到难得的提升与学习机会，并近距离接触舞蹈文化在创作中的魅力。在这部舞蹈诗的排练中，我开始接触唱《诗经》与诗歌，开始学习地方方言，开始琢磨地域舞蹈的动态，这些体验直到今天依然历历在目。记得在上海学习期间，我的恩师——上海师范大学音乐学院舞蹈教育硕士研究生导师郑慧慧教授，开启我对古代舞蹈教育的认识。郑慧慧教授指导我关于汉代"以舞相属"的历史溯源以及先秦舞蹈史的研究，让我把视角放在历史长河中，从文献资料里找寻蛛丝马迹，探寻中国古代舞蹈的动态之美，并树立对汉诗舞求真求实的研究态度。

这些指导，使我从舞蹈本体出发、从历史角度思考、从舞蹈功能去认识中国舞的成因以及舞蹈与其他姊妹艺术的关系。这本《中华汉诗舞基础教程》正是总结了中华诗词文化中汉诗文与古代舞蹈、音乐间的关系，梳理出汉诗文舞蹈的教学传承方法与时代创作发展的新思路。取名"汉诗舞"，也是因 2013 年到中国艺术研究院访学期间，身临其境与首都师范大学徐建顺教授一起，参与日本"吟剑诗舞社"交流后的深切感触而得名。当我看着舞台上日本诗舞表演者精湛、细腻的舞姿动态，听着她们介绍这是源于中国唐代的舞蹈时，我不禁沉思：作为中华子孙，我们该如何传承中华汉诗舞？由此，我开始专注于中华汉诗舞的研究。日本的汉诗舞，从 4 岁的孩子到 70 岁的老人都可以表演和学习，同时还有各种流派以及各类的相关教材。在与日本"吟剑诗舞社"的演员交流中得知，当场表演的日本汉诗舞其实是由中国唐代传播而来，由日本遣唐使学习后带回日本，经过本土化的沉淀逐步走到今天，形成了具有日本文化特色的"日本汉诗舞"的艺术形式。这种从中国远渡而来的艺术形式，让日本民众尤为喜爱，不仅具有艺术美感，还有利于日本人学习汉字和中国诗词，了解中国诗词文化以及中华历史。

为了探寻古人汉诗舞的创作以及舞蹈动态语言的源头，我在中国艺术研究院跟随刘青弋导师访学，刘先生的研究方向是舞蹈身体语言学。在收集各类以及各个历史阶段的舞谱文献、经典著作、礼制乐制，以及下到田野采访一些老先生与民间艺人，整理、分析日本以及中国古代文献的实例，梳理汉诗舞的历史发展脉络的过程中，我发现，汉诗舞中的动态与舞蹈的形成，离不开中国文字和诗词的发展、礼乐的规制、乐舞的发展、古乐的乐制、乐谱与演唱等。2014—2018年，我又先后有幸得到了彭林教授（清华大学中国礼学中心专家）、王能宪教授（诗词文化与中华礼义文化研究专家）、谢嘉幸教授（中国乐府与书院文化的专家）、杨春薇博士（中国音乐学院雅乐团副团长）、朱立侠博士（唐调吟诵专家）、杨赛博士（古谱诗词研究专家）

以及王宁宁研究员（古代乐舞研究专家）的指点。这些专家和艺术家们对我的研究和疑惑给予了帮助与分析、支持与鼓励，才使我坚定信心继续走下去。

在理论研究之外，我是一名舞蹈教师，探索舞蹈理论和尝试舞蹈实践也是我的责任与义务。如何将汉诗舞搬上舞台，如何使汉诗舞走入教学，这才是传承与发展的时代意义。于是，我尝试着把诗、舞、乐、礼的方式相结合，把汉诗舞以篇章的方式创作后搬上舞台，呈现给观众。在与音乐、文学、舞蹈、传媒界的朋友的共同合作下，我完成了《穿越千年的——汉水〈诗经〉音乐会》的创作，并于2017年7月和2017年11月分别在襄江剧院和襄阳剧院上演，获得了各界的好评。这场演出，由襄阳市少儿雅乐团的儿童表演，尝试对《诗经》以少年为主题的八首作品进行艺术创作与表演，通过歌、舞、乐、礼的方式展现了中华优秀的礼乐文明与诗词舞蹈艺术。观众观看后激动地说："很久没有看到这么具有文化性、教育性和中国味的少儿艺术作品了，希望未来能多创作一些这样的好作品，并能让自己的孩子也来学习汉诗舞，让诗照亮远方。"观众的这些话语给予了我无穷的力量，也支撑着我继续前进。可是，推广的道路还是尤为艰辛的，在这里我要感谢与我一起完成音乐、演唱、舞蹈表演的飞鸽艺术团的胥丽老师、云筝坊的黄雪云老师，以及穆兰舞蹈学校所有参与排练和教学的老师们，还有参演的所有大、小演员们，以及襄阳银狮策划团队。我们共同做了这样的一次有意义的探索与表演，为你们鼓掌，也向你们深深鞠上一躬。

为了满足更多汉诗舞爱好者学习的需要，2019年末，我决定尝试开始撰写教材、联系音乐制作、创作舞蹈，竭尽全力为汉诗舞的推广创建条件。在这个过程中经历的困难，我心中最为清楚。在这里，我要感谢我的挚友王琳（上海音乐出版社编辑）对教材提出的宝贵意见；感谢文华学院湖北省非物质文化遗产研究中心——中华汉诗舞研究所副所长，我的同事与大学同学、合作伙伴王子璇老师的全力帮助，

从教材的框架、大纲以至于图片拍摄、初稿校订、排版等各个方面的细节给予的建议和支持，这些是教材完成的有力保障；感谢舞者于楚月（华中师范大学中文专业舞蹈团团长）、王紫嫣（中南民族大学舞蹈教育方向在读研究生）、郝奕婷（襄阳市第二十四中学艺术舞蹈高中生）作为教材的模特，全力配合拍摄。没有他们的热心付出就没有这本教材的问世。

  这本教材撰写汇编历时两年。完成初稿后，2020年6月，我们又不断地修订、实践和补充，把更为丰富和实用的内容，再次填补进教材里。在即将收尾之时，我还不能忘记文华学院党委书记郑畅、基础学部主任谢柏林以及我的恩师——舞蹈系主任周翔教授对我无微不至的关怀和鼓励，同时，还要感谢我的母亲对我的理解，使我可以全力地投入到研究和教学之中。在此，一并表达我诚挚的谢意。

  千里之行始于足下，只有在实践中不断探索，初心不变，才方得始终。最后，仅以王国维先生在《人间词话》中的词句做喻来激励自己，作为结语。

> "昨夜西风凋碧树，独上高楼，望尽天涯路。"——此第一境也。
>
> "衣带渐宽终不悔，为伊消得人憔悴。"——此第二境也。
>
> "众里寻他千百度，蓦然回首，那人却在，灯火阑珊处。"——此第三境也。

中华汉诗舞的传承与推广依然仍需经历这三境，此时的我仍默念着："路漫漫其修远兮，吾将上下而求索。"

2022年11月于湖北武汉兰学堂